西方绘画技法经典教程

手足素描与人体解剖

【意】乔瓦尼·席瓦尔第 著

周敏 译

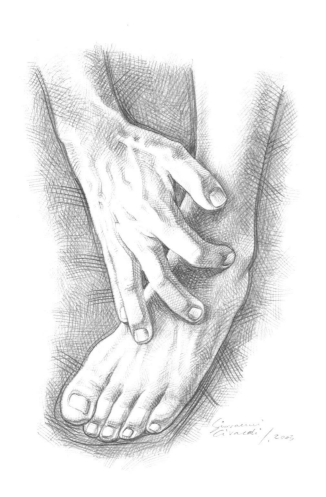

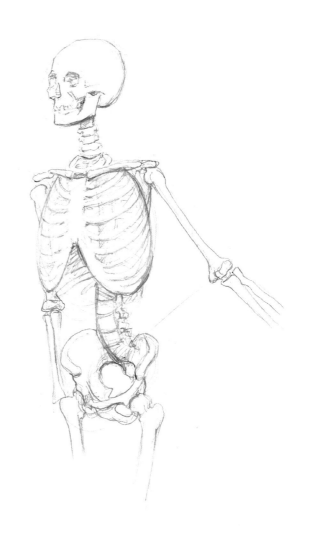

上海书画出版社

视频观看方法

1.扫描二维码

3.在对话框内回复"手足素描与人体解剖"

2.关注微信公众号

关注公众号

4.观看相关视频演示

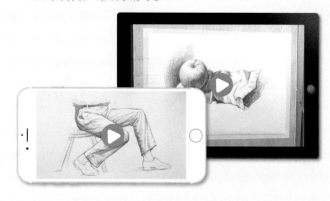

引言

乔瓦尼·席瓦尔第1947年生于意大利米兰,是一位经验丰富的插画家和雕塑家。席瓦尔第在大学期间主修经济学,毕业后前往医学院和米兰布雷拉美术学院深造,主攻人物肖像画和雕塑。他曾多次为报刊和图书绘制插画,并举办过个人作品展。多年来,他一直潜心研究艺用人体解剖学,长期教授人体结构绘画课程。

在《手足素描与人体解剖》这本书中,乔瓦尼·席瓦尔第融入了自己整理的生理学知识,以及数十年来的人体绘画教学经验,系统全面地介绍了人体解剖的基础知识,从不同的视角对常见的身体姿势进行描绘,并重点讲解了人体绘画中最难描绘的手与足部分,仿佛为人们提供了一张巨细无遗的人体地图,引导人们重新认识人体结构,了解基础的人体解剖知识, 掌握手与足的表现方法,学习如何正确地描绘人体。

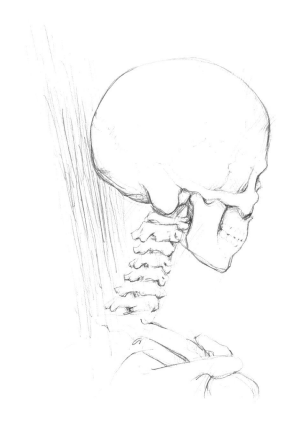

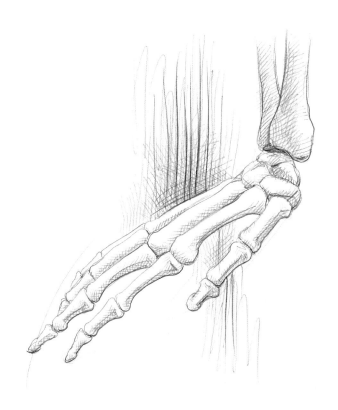

乔瓦尼·席瓦尔第速写掠影。

目录

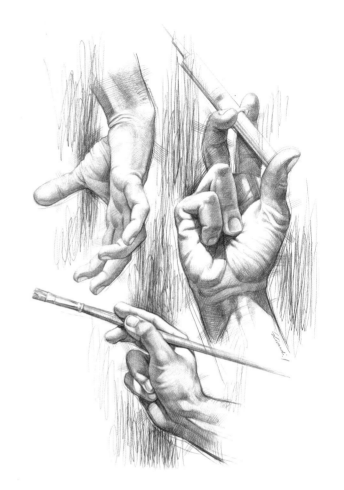

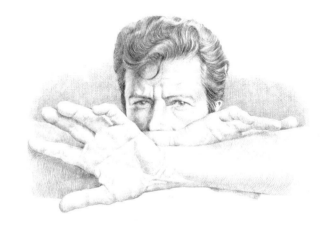

第二部分：人体解剖

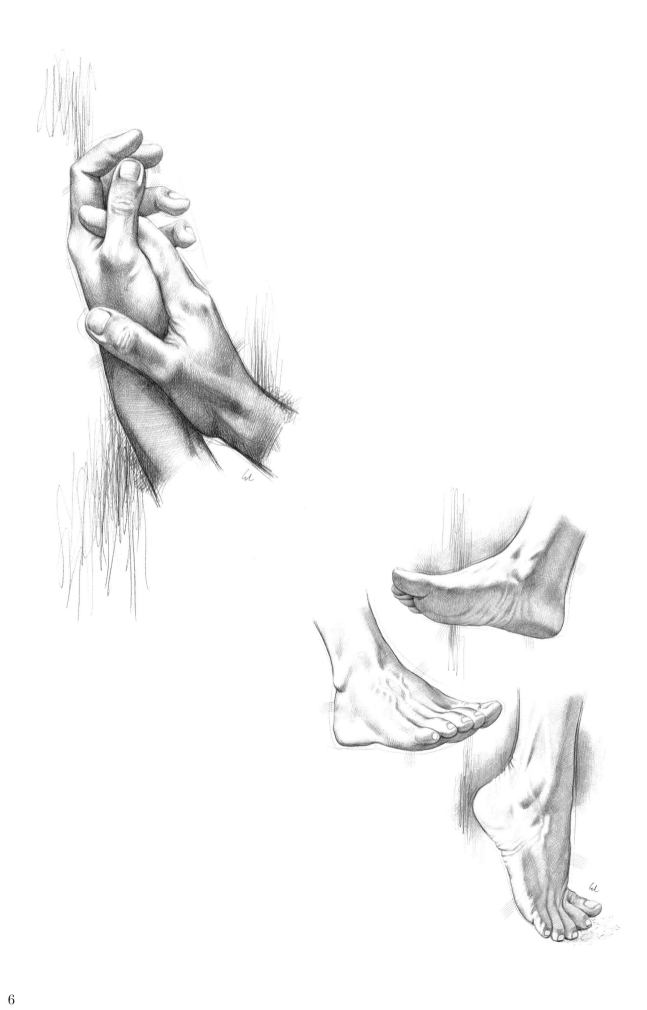

第一部分：

手足素描

何为手足素描

　　不同的人有不同特点的手掌。有的长，有的短；有的呈圆锥形，有的呈扁平状；有的瘦小，有的宽大。没有两只手的特点是完全相同的，或多或少都存在着一些细微差异，可能体现在手指上，也可能体现在指甲上。不仅如此，由于日常活动和生活习惯的差异，同一个人的惯用手会比非惯用手要大一些。因此，对手部进行的细微观察和研究，使许多领域能从中受益。譬如，医生会从病理学的角度来观察人的手，通过手掌来分析一个人的健康程度。在人类进化过程中，将人类与其他灵长类动物区别开来的明显特征是大拇指的发展变化，使人类进化成为直立的两足动物，不再使用双手爬行。

　　在人体所有器官中，手被认为是最能表达含义的器官，甚至被赋予了某种象征意义。史前壁画中就出现了各种手部印记。在法国神秘的加尔加斯洞穴壁画中，手部印记被赋予了强大力量。

　　不同的手势在日常生活和艺术作品中代表着不同的含义：触摸、紧握、祝福、祈祷、高举、劳作……这些简单的手势和动作，表现了人类丰富的情感，传递着某种心理活动。每个时代的伟大画家，在描绘手部时都会带上鲜明的个人色彩，比如伦勃朗、罗丹、席勒和卡拉瓦乔。他们作品中的手有着巨大差异。想象一下，哥特式风格、文艺复兴时代以及立体派的手部绘画作品之间，会有什么差别呢？

　　在素描、油画和雕塑作品中，手与足通常被认为是最复杂和最难画的人体部位。它们呈现出的无数种姿态，造就了它们的复杂性。如果我们能通过对手与足的仔细观察，逐步了解它们的骨骼结构，那么画好手与足也并非难事。

　　在这一部分，我向读者介绍了一些观察手与足的基本方法，并且提供了一些值得思考的练习。我会在客观事实的基础上，逐渐发展主观感受和个人风格。我相信这些能帮助你学会描绘人体中含义最丰富的部位。

工具和技法

无论是速写还是写生，描绘人体时，通常选用简单常见的工具，如铅笔、炭笔、色粉笔、钢笔、墨水、水彩、毡笔等。

除了选择绘画媒介和技法，画纸也有很多种选择，有光滑的纸、粗糙的纸、卡纸、白纸或有色纸等。使用不同的工具绘画，得到的效果也自然不同。

钢笔和墨水

我们通常用毛笔或蘸水笔蘸取墨水作画，或选用其他工具来制造特殊效果，譬如使用加粗的蘸水钢笔、圆珠笔、毡笔、曲线笔、喷笔和竹签来绘画。纸张上线条的密度决定着画面不同明度的黑白层次。有时，在光滑的卡纸上作画是一种不错的选择，卡纸的质地光滑紧密，能避免墨水渗入纸张。如果不小心在纸面上留下了多余的墨迹，那么可以用手术刀或剃须刀片小心地刮去。

铅笔

铅笔是最常用的素描工具，有着丰富的表现力和创造性。铅笔既可以用于速写，也可用于深入加工作品的细节。根据不同的软硬程度，铅笔可分为9H~6B，9H最为坚硬，画出的线条最黑最粗，6B最柔软，线条纤细淡雅。同时，你也可以选用直径从0.5~0.7毫米的石墨铅笔笔芯来作画。石墨铅笔直径大、较柔软，非常适合用来作画。

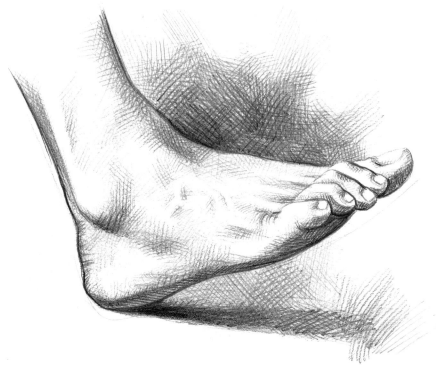

炭条

炭条是一种容易上手的绘画工具，用于刻画明暗光影可使细节更加清晰，因此在绘制人体写生时，炭条通常被认为是最理想的工具。绘制人体时，炭条可以快速地将画面完整的调子和人体的体积感表现出来，而这就是该工具的一大优点。无论选用的是普通木炭条还是压缩木炭条，都要注意不能弄脏画纸。用橡皮轻轻擦拭，炭条线条就会融合在一起，如右图，轻轻擦拭手指的轮廓线，手指和阴影部分就和谐地融合起来了。最后，为成品喷上定色液，以便保存。

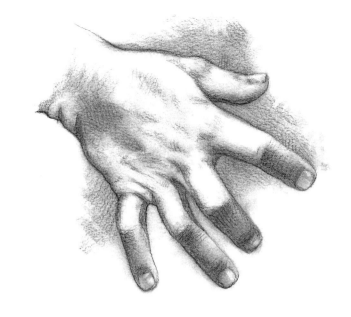

水彩颜料

水彩画多使用笔刷作画，因此更接近油画而不是素描。水彩颜料、彩色墨水和经过稀释的中国墨水都非常适合用来表现人体，并且能获得丰富的效果。在速写时，还可以选用水溶性彩色铅笔，用笔刷蘸水润湿后，线条会快速地融合在一起。水彩技法适合用在较厚的卡纸或纸板上，这样可以避免纸张受潮后弯曲变形的情况产生。

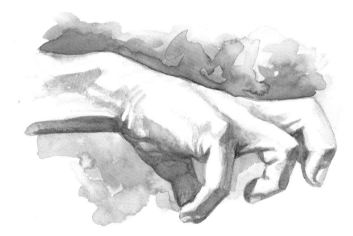

综合媒介

若选用的画纸为粗糙的有色或暗色纸张，混合使用多种媒介能达到更好的效果。有多种组合方式可供选择：丙烯颜料、钢笔和墨水、蛋彩颜料、水彩颜料、炭条、石墨铅笔等。但在使用前，你必须充分了解并掌握每种媒介和技法，这样你画出来的作品才不会杂乱无章。在同一幅素描中运用不同的绘画技法，能使作品更具层次感，达到独一无二的效果。

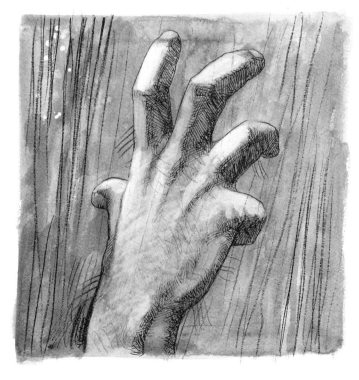

练习建议

一些有关观察和绘画练习的建议。

若一位艺术家事事追求完美，那他是永远不可能获得完美的。

——欧仁·德拉克洛瓦

观察一下自己的手和脚，这对我们来说是非常熟悉的身体部位。不仅如此，你还可以观察模特的人体部位，或者在跑步或走路的人的人体部位，从中找出一些基本的共通点。观察友人的双手，或你在街上、公交车上、餐馆里、地铁上、游泳馆、体育馆、艺术手工艺作坊和舞蹈班等公共场合看到的陌生人的手，比较它们在姿势和形态上的细小差异。

观察照片、电脑、电视和电影中的人物形象，可以帮助区分并抓住手和脚的运动。当然，若想绘制一幅优秀的手足素描，大量的练习是不可或缺的。在练习时也不能只追求数量而忘记了质量。即便你只想画一只手或一只脚，也要记住，各种不同的姿势是通过生理骨骼的解剖结构完成的，局部的手和脚也需要通过整个身体的姿态来表达。无论在什么时候，都要带着热情去观察和绘画，这能使你的绘画技巧和创造力得到提升。

同时，要学会通过观察手和脚来猜测其主人的形象。尤其是手，年龄的增长和不同的工作类型会导致手的形态完全不同。当在绘制肖像画或者插画时，这种技巧可以帮助你更有效地表达一个人的情绪。这样的练习非常重要，你追求的不仅是形象上的相似度，还要将自己的情感和个性融入画作中，来表现并展示模特，避免画作千篇一律。

最好的练习方式就是画自己的手和脚。你会发现，画手脚可以传递出类似自画像的情感，甚至比你的脸部表情更具价值。运用一面或多面镜子，画出不同镜子中的手和脚形象。如果你只观察其中的一部分，就很有局限性。运用你自己独特的方法来研究不同的光线、透视和阴影效果，这样对绘画技巧的提高非常有效。

在研究解剖时，还要考虑艺术的审美和表达方式，换句话说，就是要先观察、再理解、最后表现。我的建议是：每天都练习一幅手与脚的作品，不管是原创或者临摹。

手的解剖

手呈扁平状，处于人体上肢的最远端，与脊背表面相连，因此容易受到骨骼结构的影响。腕部骨骼和手掌骨骼对应相连，手指有着相对应的指骨。手掌通过腕关节与上臂相连，沿上臂轴向前延伸。

记住，一般来说，手的解剖图为一只张开的手，或是手指靠在一起，或是向下伸展。从解剖位置看，一般是手掌在前（正面）、手背在后（背面），大拇指所在侧通常为桡侧，小拇指所在侧为尺侧。

手掌（手的正面）正中间处有轻微的凹陷，由于脂肪和肌肉组织的存在，边缘部分微微隆起。在手掌桡侧，大拇指根部向外倾斜并突起，在此处存在着指挥大拇指运动的肌肉，形成了掌部隆起。在手掌尺侧，突起呈长条状，在靠近腕部的地方与桡侧突起相隔很近，另一头则沿着手掌边沿与小拇指相连，此处存在着控制小指运动的肌肉。手掌与手指相连的边缘处有着横向突起，为掌骨的头部隆起，桡侧由三个肉垫包裹。

手掌中部微微凹陷，被突起所环绕，当手指弯曲时凹陷更加明显。黏附在手掌皮肤与掌腱膜间的腱层控制着手掌，覆盖着手部屈肌的肌腱。手掌皮肤光洁，无毛发和表层血管的存在，纹路各不相同。随着四指的弯曲和大拇指的内收，纹路会变得更明显。手掌上有四条较深的纹路，两条为横向的，另两条从大拇指的底部沿垂直方向延伸，呈W形。

手的内侧丰满，近手腕处十分厚实，向小指方向逐渐变薄。手的外侧边缘处纹路交错，上半部分为大拇指的底部，下半部分为掌骨关节和食指。

手背处骨骼连接上肢骨骼的走向，呈穹状。掌骨顶部存在突起，当手指张开时，手指的伸肌腱和手腕处呈扇形伸展的伸肌腱会显现出来。食指处存在两根伸肌腱，外侧为伸指肌腱，内侧为食指伸肌腱。手背皮肤较手掌皮肤更松弛些，几乎不存在脂肪，表面存在汗毛和呈网状分布的手背静脉。静脉的明显程度因人而异。当手上举时，血液开始在重力的作用下运动，手背静脉突起会变得不太明显，或消失不见。

手指呈圆柱形。在十指中，只有大拇指是两节，其他手指都是三节，掌指关节控制着手指的运动。指节呈球状，表面呈现出横向褶皱，当手指弯曲时，褶皱会更明显。第三指节上有着细微的汗毛。每根手指的尺寸不同，长短不同，位置也不同。大拇指最为特殊。一般来说，中指最长，其后依次是无名指、食指和小指。从手背看手指会比从手掌面看手指显得更长些。每根手指的指间关节和近节指间关节以及近节指间关节和掌骨关节间都存在折痕，对应着相应的关节。折痕一般为两条平行线，但是近节指间关节和掌骨关节间的平行线只有一条。指间关节处的纹路因人而异。人体的指甲呈四边形或椭圆形，坚硬纤薄，附着在末端的指节皮肤上。指甲的大小约占第一指节的二分之一。通常来说，大拇指的指甲要大于其余四根手指的指甲，每根手指的指甲都与其所在手指呈一定的比例关系。

草图

手是人体中最灵活的器官，可以做出千变万化的动作。脚也同样灵活，但由于脚部结构较简单些，能做出的姿势并不复杂，所以相对来说，手比脚要难画些。在绘制手足时，不必太过紧张，最好的方法是先将其外形简化成最简单的几何形状，在几何形状的基础上再勾勒细节，描绘出手足的结构。将手看作两个主要面的组合：手指面和手掌面。手指面由三个小型平行六面体组成，手掌面为一个宽薄的平行六面体。画完这两块面后，在侧面勾勒出大拇指和大拇指的底部，手部结构便完整地显现出来了。

脚部可以被看作楔形的组合。艺术家们不仅会通过素描、速写来研究手和脚的外部形态，还会借鉴一些关节模型和仿真木质手模。

在第12～15页中，你可以看到一些手与足的素描作品。无论你选择从哪个角度绘制手足，希望你能从这些素描中感知到画手和脚时的一些步骤：第一步，用草草几笔描绘轮廓，概括出手足的姿势；第二步，将其外形简化成简单的几何形状，体现出立体感；第三步，勾勒细节，刻画外形。

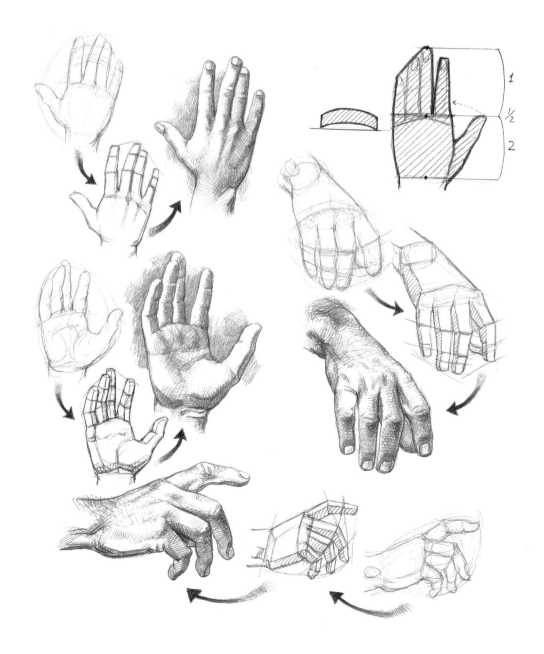

12

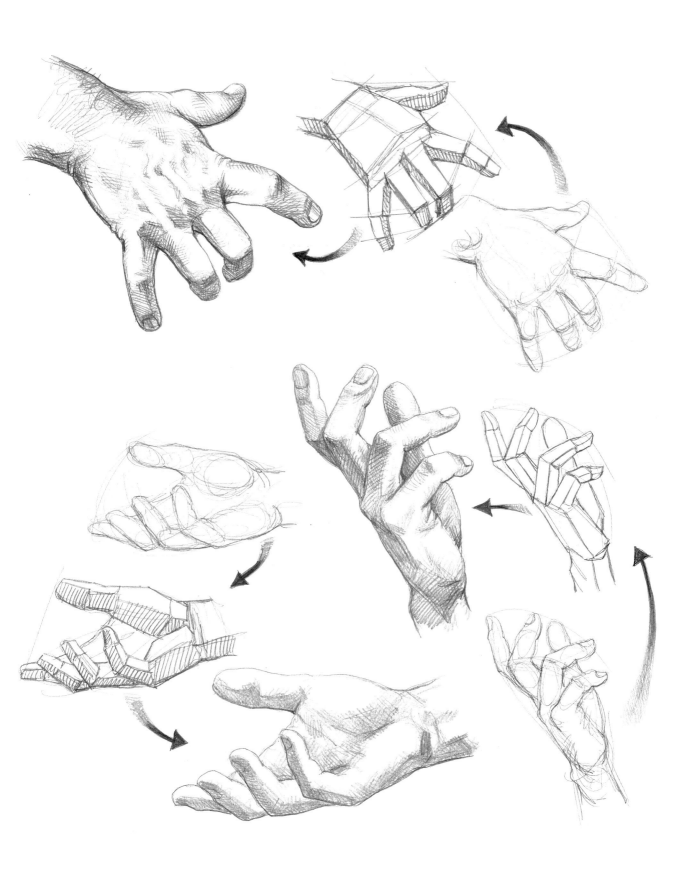

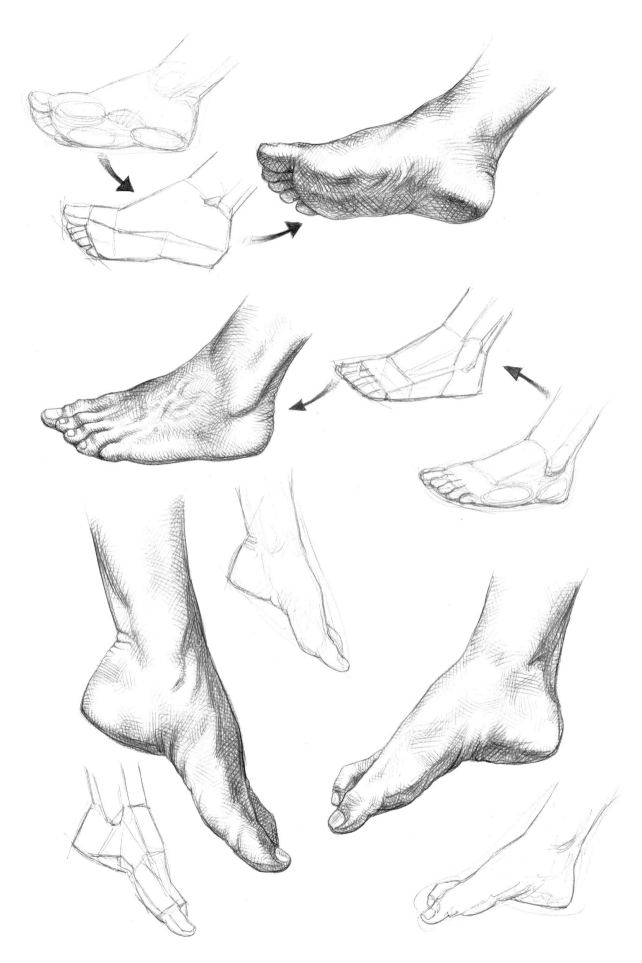

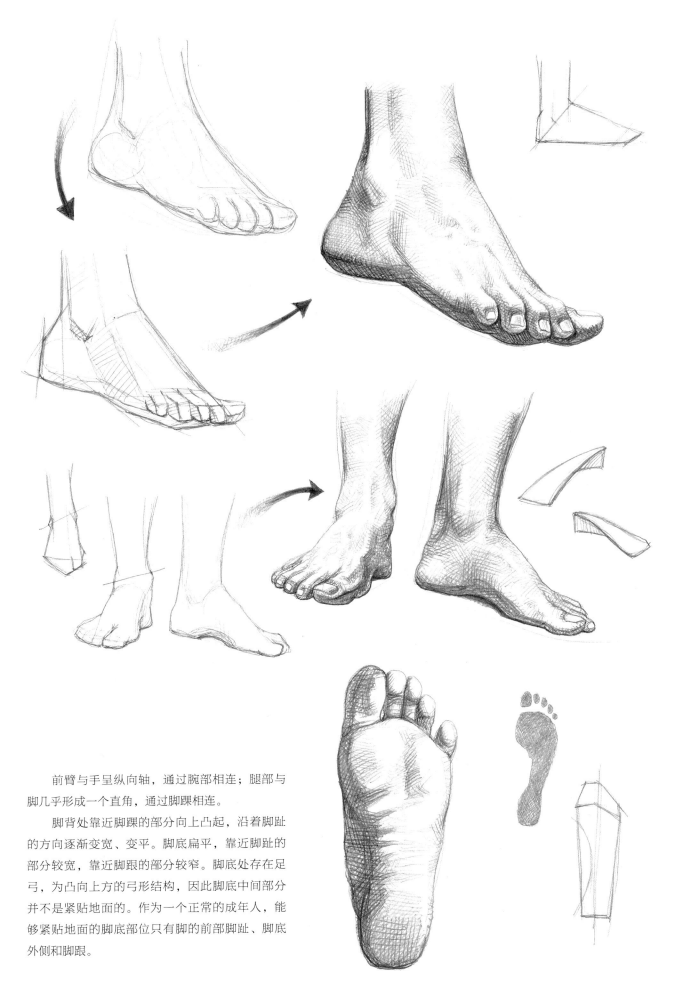

前臂与手呈纵向轴，通过腕部相连；腿部与脚几乎形成一个直角，通过脚踝相连。

脚背处靠近脚踝的部分向上凸起，沿着脚趾的方向逐渐变宽、变平。脚底扁平，靠近脚趾的部分较宽，靠近脚跟的部分较窄。脚底处存在足弓，为凸向上方的弓形结构，因此脚底中间部分并不是紧贴地面的。作为一个正常的成年人，能够紧贴地面的脚底部位只有脚的前部脚趾、脚底外侧和脚跟。

骨骼解剖

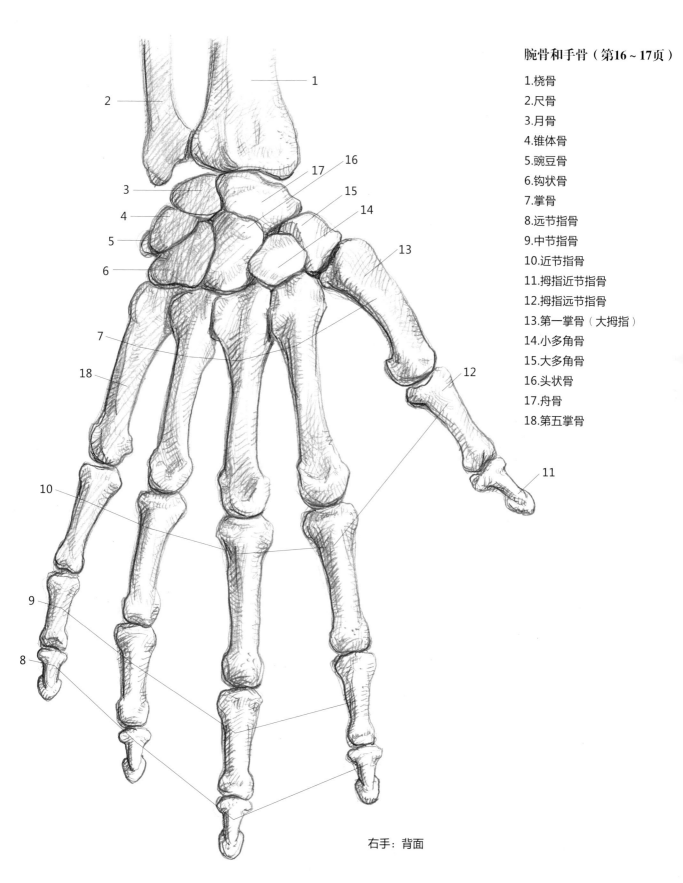

右手：背面

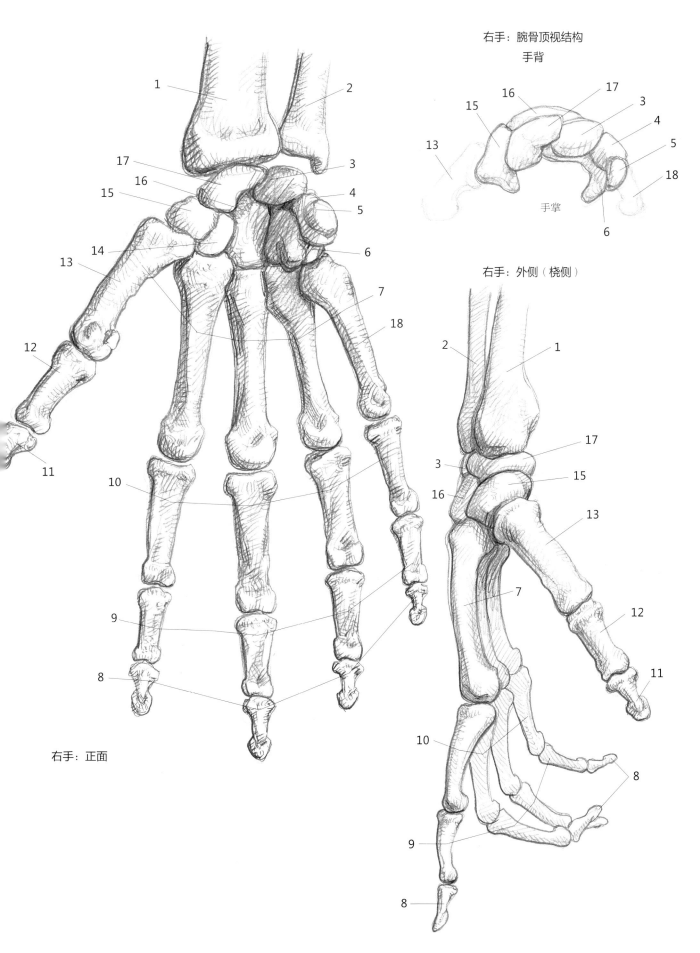

右手：腕骨顶视结构

手背

手掌

右手：外侧（桡侧）

右手：正面

17

脚踝与足部骨骼（第18～19页）

1.距骨　　　　　　　　　　9.骰骨
2.脚后跟　　　　　　　　　10.大拇指远节趾骨
3.脚舟骨　　　　　　　　　11.大拇指近节趾骨
4.内侧楔骨（第一楔骨）　　12.第一跖骨
5.中间楔骨（第二楔骨）　　13.跖骨
6.外侧楔骨（第三楔骨）　　14.胫骨
7.四趾趾骨（远节、中节、近节）　15.腓骨
8.第五跖骨

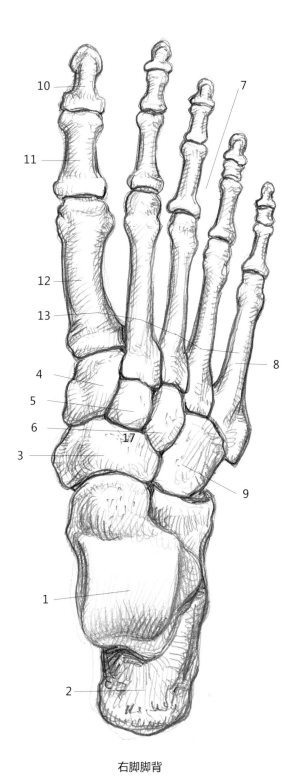

右脚脚背

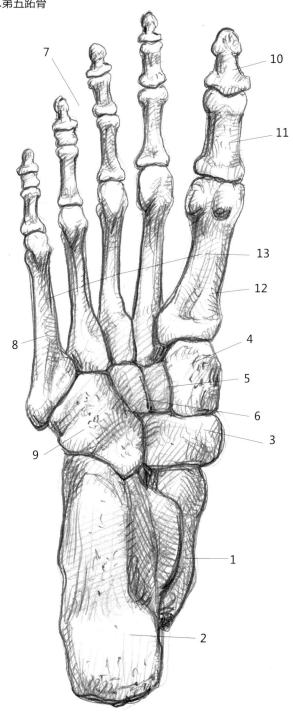

右脚脚掌

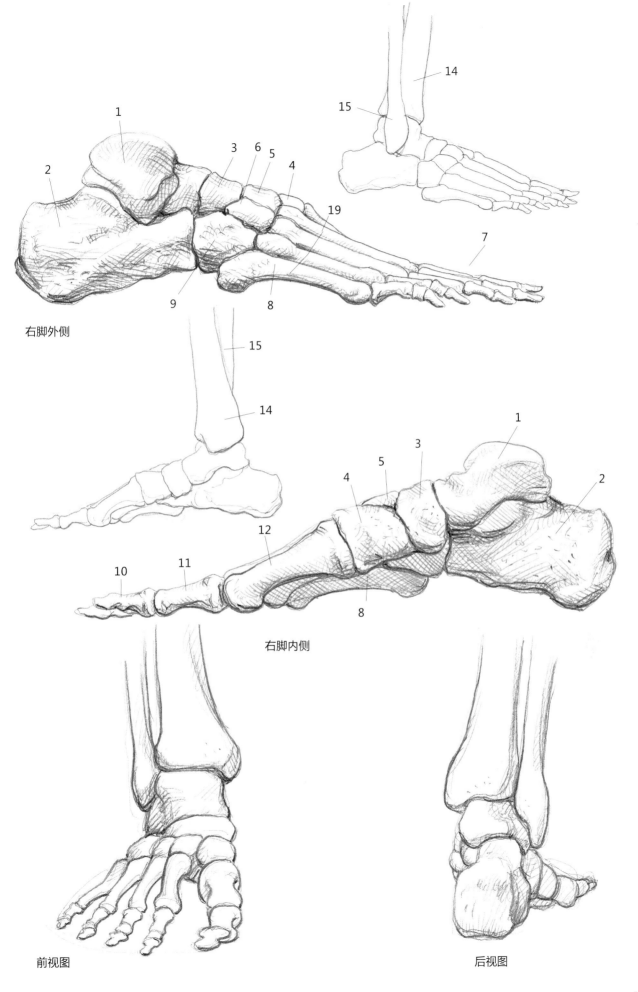

右脚外侧

右脚内侧

前视图

后视图

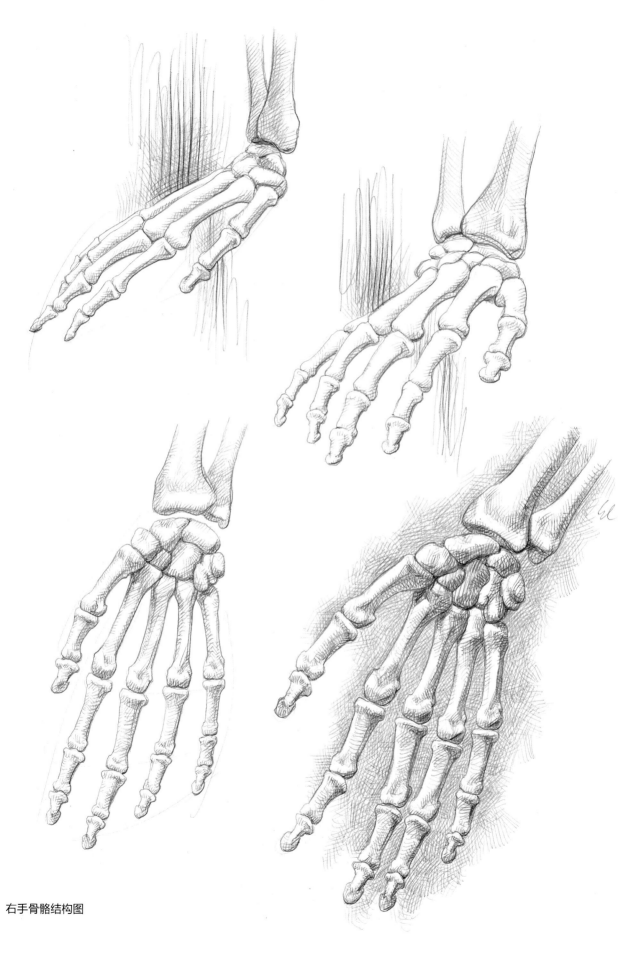

右手骨骼结构图

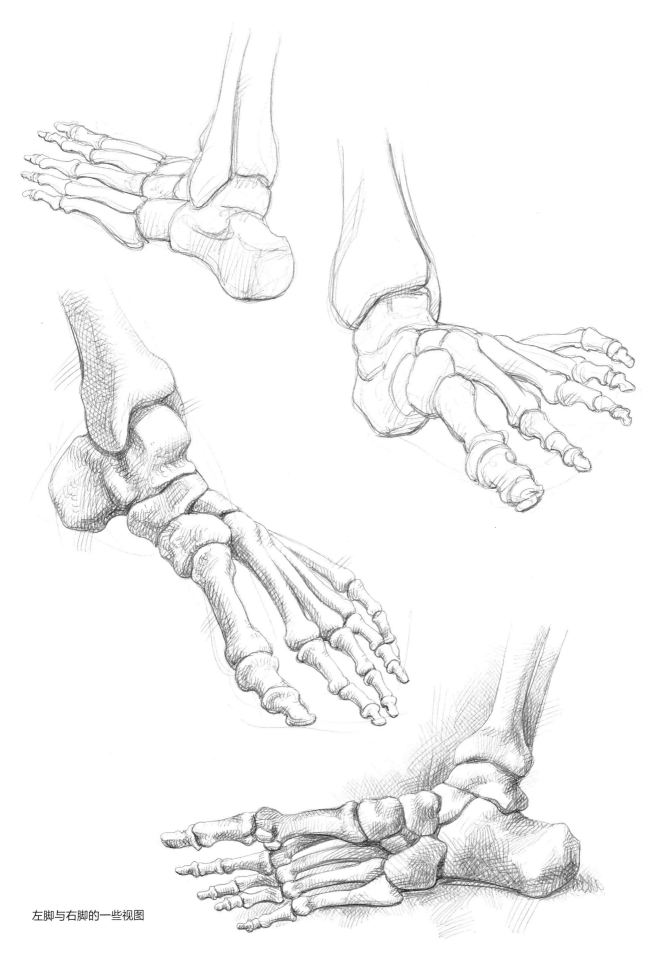

左脚与右脚的一些视图

肌肉解剖

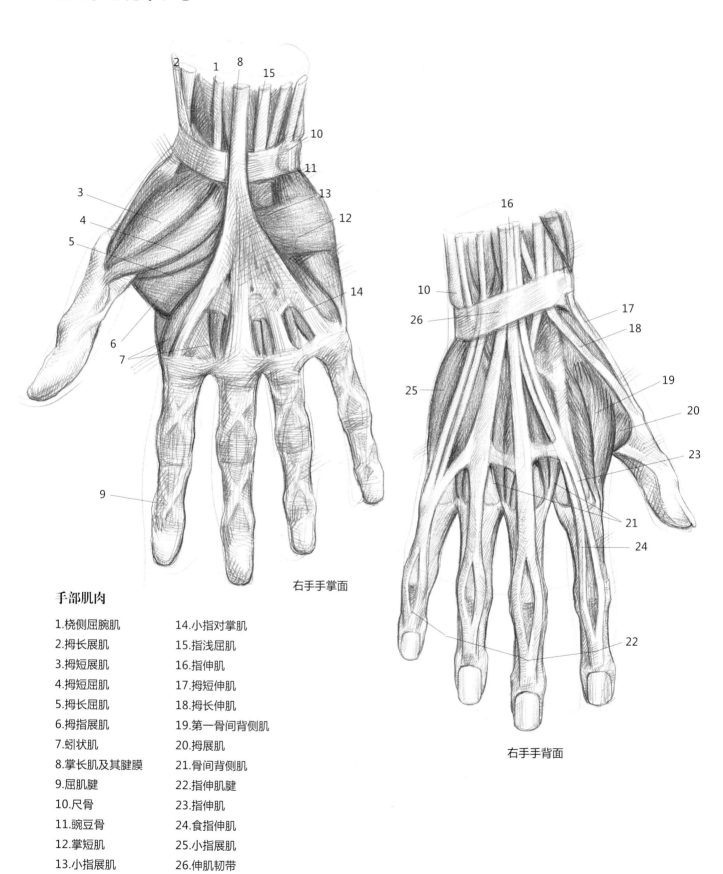

右手手掌面

右手手背面

手部肌肉

1.桡侧屈腕肌　　　14.小指对掌肌

2.拇长展肌　　　　15.指浅屈肌

3.拇短展肌　　　　16.指伸肌

4.拇短屈肌　　　　17.拇短伸肌

5.拇长屈肌　　　　18.拇长伸肌

6.拇指展肌　　　　19.第一骨间背侧肌

7.蚓状肌　　　　　20.拇展肌

8.掌长肌及其腱膜　21.骨间背侧肌

9.屈肌腱　　　　　22.指伸肌腱

10.尺骨　　　　　　23.指伸肌

11.豌豆骨　　　　　24.食指伸肌

12.掌短肌　　　　　25.小指展肌

13.小指展肌　　　　26.伸肌韧带

22

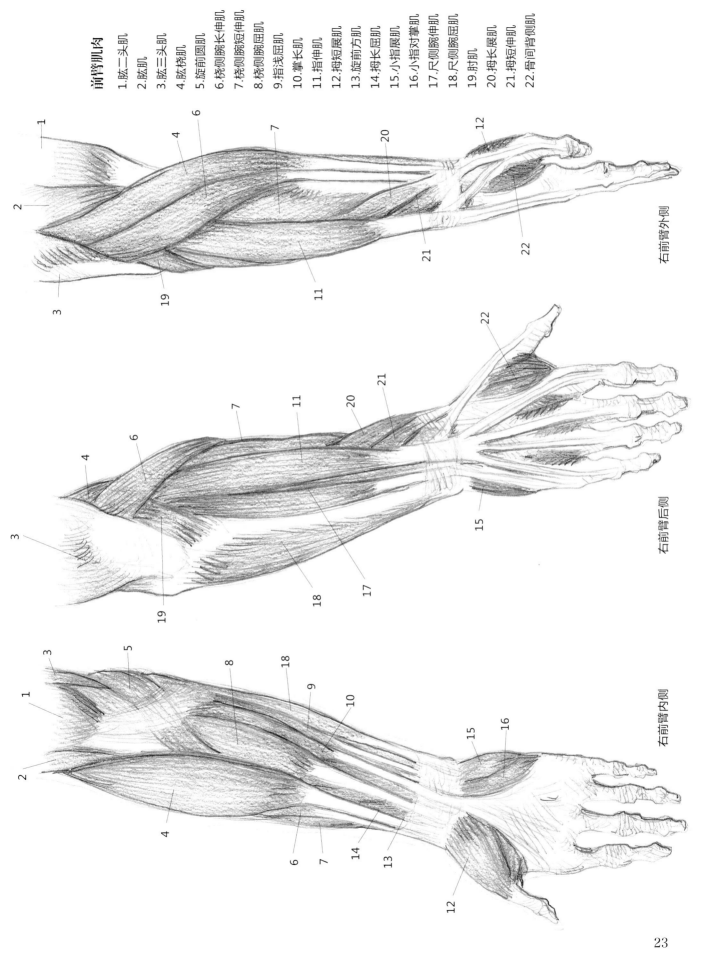

前臂肌肉

1. 肱二头肌
2. 肱肌
3. 肱三头肌
4. 肱桡肌
5. 旋前圆肌
6. 桡侧腕长伸肌
7. 桡侧腕短伸肌
8. 桡侧腕屈肌
9. 指浅屈肌
10. 掌长肌
11. 指伸肌
12. 拇短展肌
13. 旋前方肌
14. 拇长屈肌
15. 小指展肌
16. 小指对掌肌
17. 尺侧腕伸肌
18. 尺侧腕屈肌
19. 肘肌
20. 拇长展肌
21. 拇短伸肌
22. 骨间背侧肌

右前臂外侧

右前臂后侧

右前臂内侧

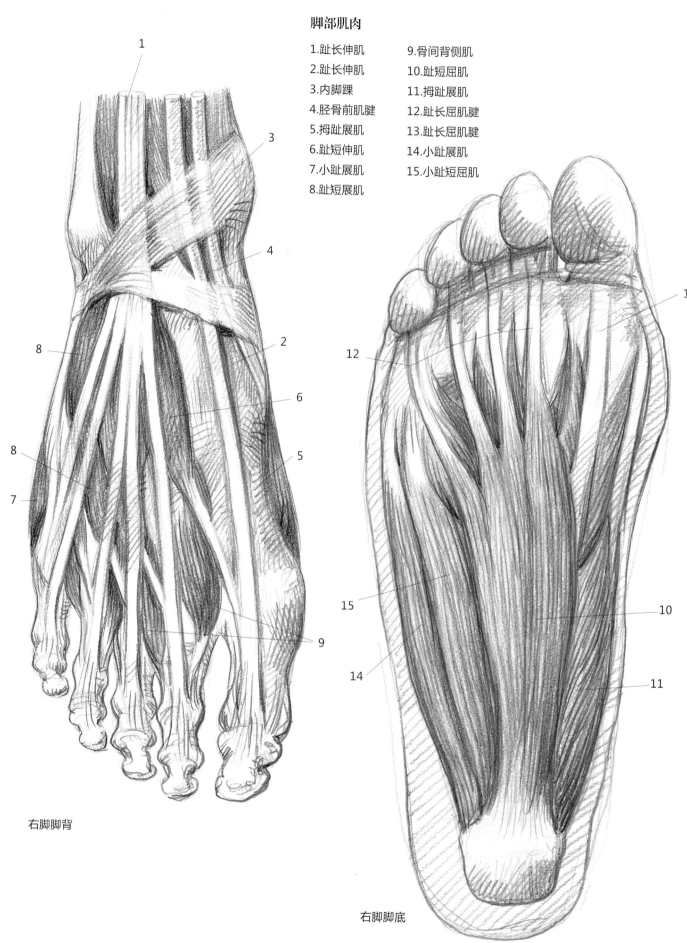

脚部肌肉

1.趾长伸肌　　　9.骨间背侧肌
2.趾长伸肌　　　10.趾短屈肌
3.内脚踝　　　　11.拇趾展肌
4.胫骨前肌腱　　12.趾长屈肌腱
5.拇趾展肌　　　13.趾长屈肌腱
6.趾短伸肌　　　14.小趾展肌
7.小趾展肌　　　15.小趾短屈肌
8.趾短展肌

右脚脚背

右脚脚底

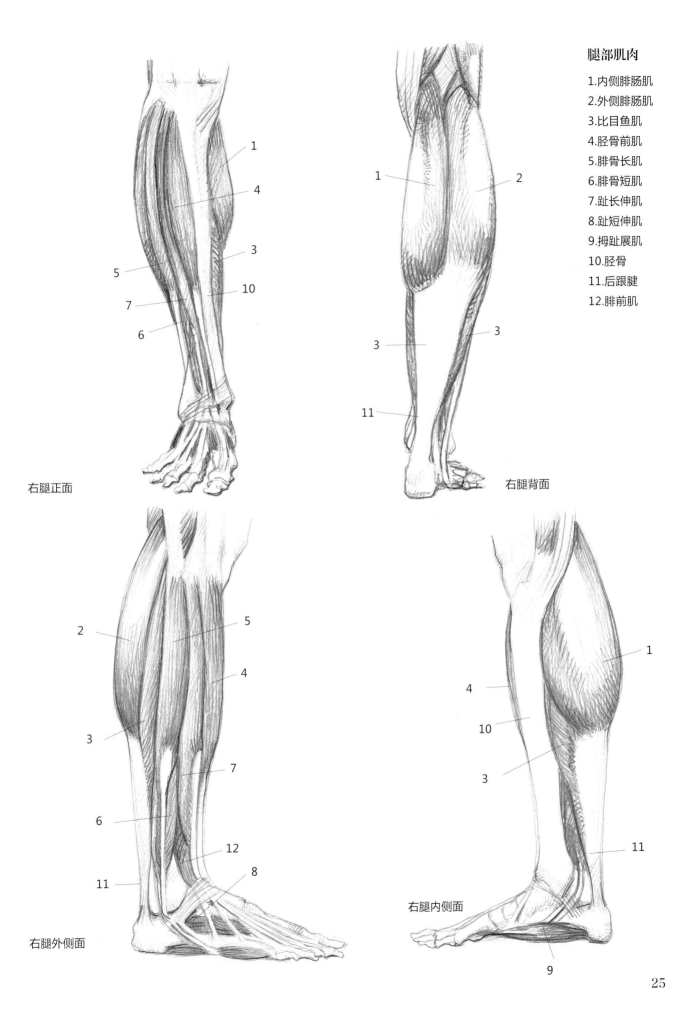

右腿正面

右腿背面

右腿外侧面

右腿内侧面

腿部肌肉

1.内侧腓肠肌

2.外侧腓肠肌

3.比目鱼肌

4.胫骨前肌

5.腓骨长肌

6.腓骨短肌

7.趾长伸肌

8.趾短伸肌

9.拇趾展肌

10.胫骨

11.后跟腱

12.腓前肌

25

手的外部形态

在第10～11页，我对手的解剖结构进行了简单的描述，现在要进一步研究手的外部形态。研究的方法有很多，如比较不同人的手或直接观察镜子中自己手的映像。记住，骨骼、肌腱和肌肉组织对手的外部形态起着决定性的作用，因此要学会观察并识别这些，从解剖学的角度对不同姿态进行分析。此外，还可以观察并对比不同年龄、不同性别、不同体型以及不同职业的人的手。

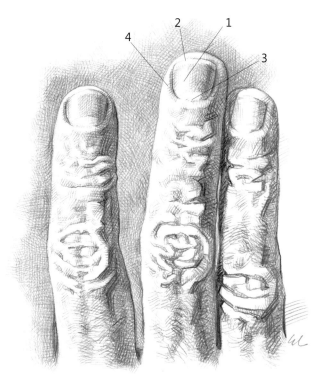

手指伸展时手背的形态特征

1.指甲

2.指甲前缘

3.指甲半月痕

4.甲槽

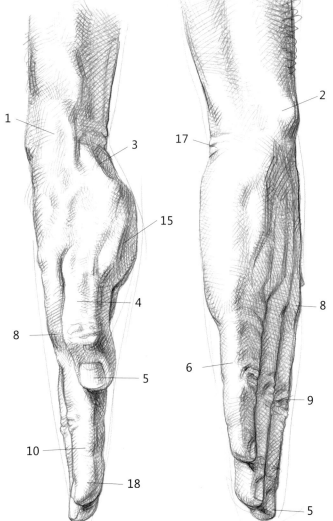

成年男性右手外形上的凸起

1.桡骨	12.无名指
2.尺骨	13.掌中凹陷和掌纹
3.鼻烟窝	14.手指肉垫
4.拇指（第一指）	15.大鱼际
5.指甲	16.小鱼际
6.小指（第五指）	17.腕部纹路
7.浅层静脉和指伸肌腱	18.指髓
8.掌骨顶端	19.手指关节褶皱
9.指背关节褶皱	20.舟骨
10.食指	21.屈肌腱
11.中指	

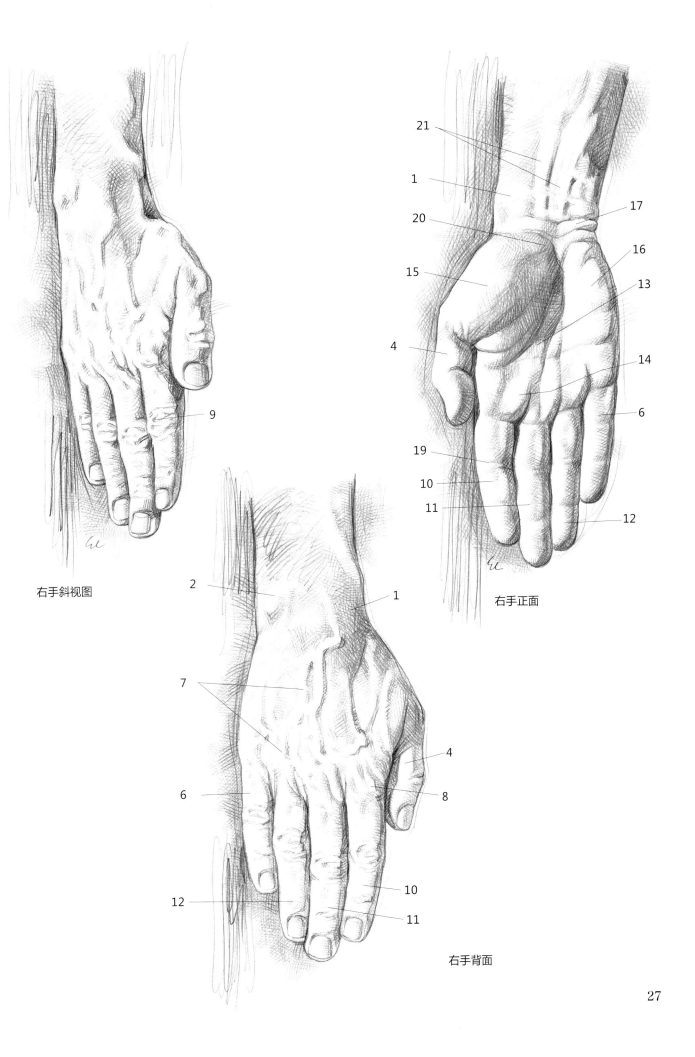

21
1
20
15
4
19
10
11
12

17
16
13
14
6

右手正面

9

右手斜视图

2
1
7
4
8
6
10
11
12

右手背面

27

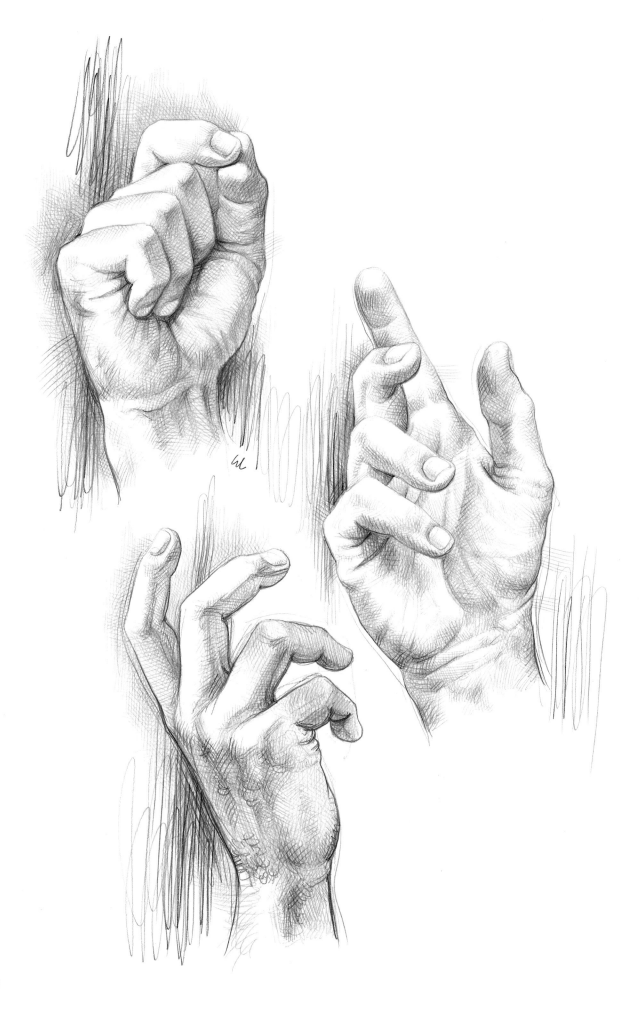

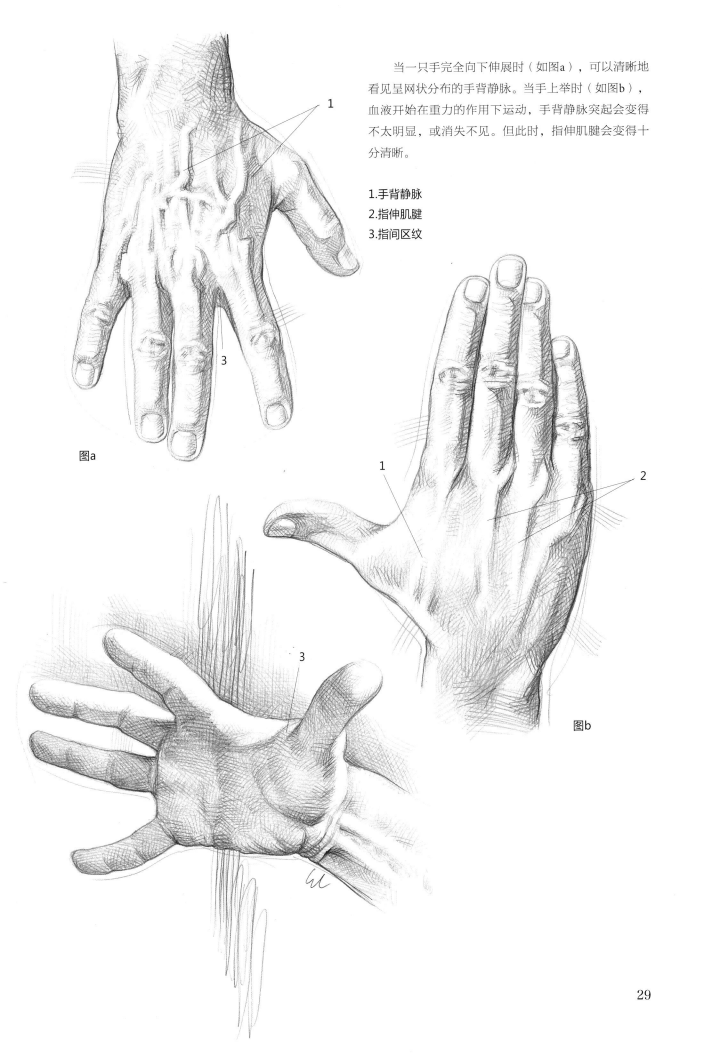

当一只手完全向下伸展时（如图a），可以清晰地看见呈网状分布的手背静脉。当手上举时（如图b），血液开始在重力的作用下运动，手背静脉突起会变得不太明显，或消失不见。但此时，指伸肌腱会变得十分清晰。

1.手背静脉
2.指伸肌腱
3.指间区纹

图a

图b

29

脚的外部形态

接下来我会介绍脚背、脚内侧和脚底的骨骼结构。脚背呈凸起的弓形，逐渐向边缘变薄。自跖趾关节起向后脚背的厚度逐渐增加。脚趾部分交错分布着趾长伸肌腱，静脉呈网状分布于皮下组织。脚底处存在足弓，为凸向上方的弓形结构。足底皮肤较厚，富含脂肪组织和足底腱膜，因此骨骼形状并不明显。第一脚趾最长，其余脚趾随着小趾的方向逐渐变短。人体脚踝两侧有两个明显的凸起，外侧凸起脚尖，位置比内侧的凸起略低。在绘画时，掌握脚踝、脚后跟与脚踝窝的位置和形态十分重要。

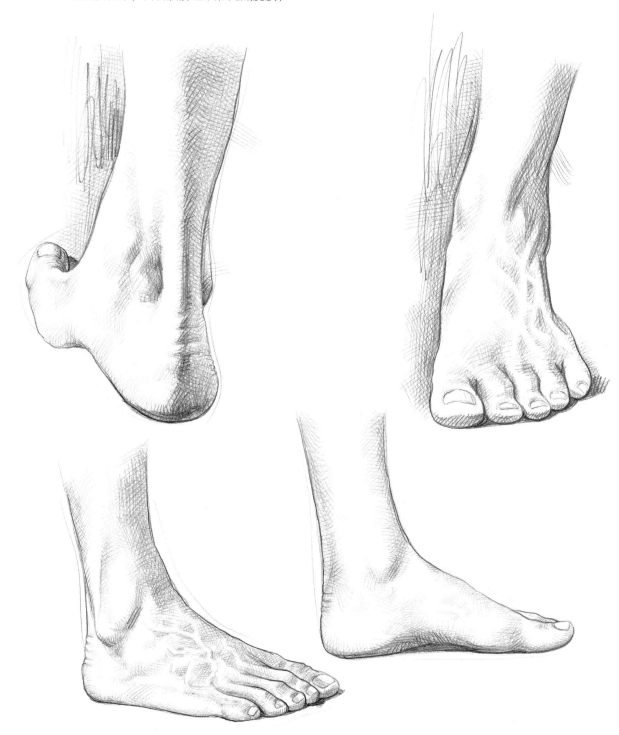

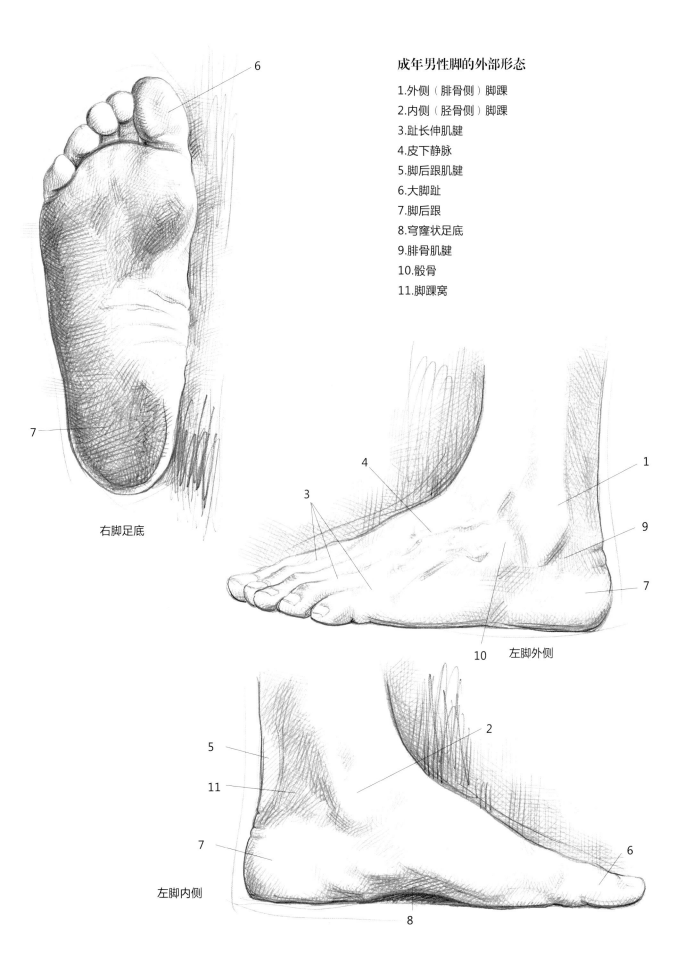

成年男性脚的外部形态

1.外侧（腓骨侧）脚踝
2.内侧（胫骨侧）脚踝
3.趾长伸肌腱
4.皮下静脉
5.脚后跟肌腱
6.大脚趾
7.脚后跟
8.穹窿状足底
9.腓骨肌腱
10.骰骨
11.脚踝窝

右脚足底

左脚外侧

左脚内侧

31

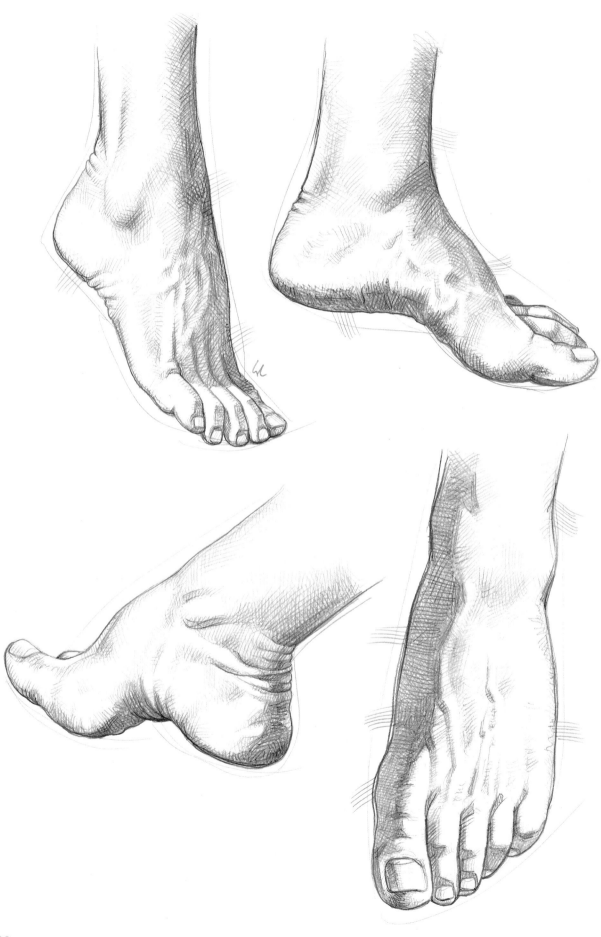

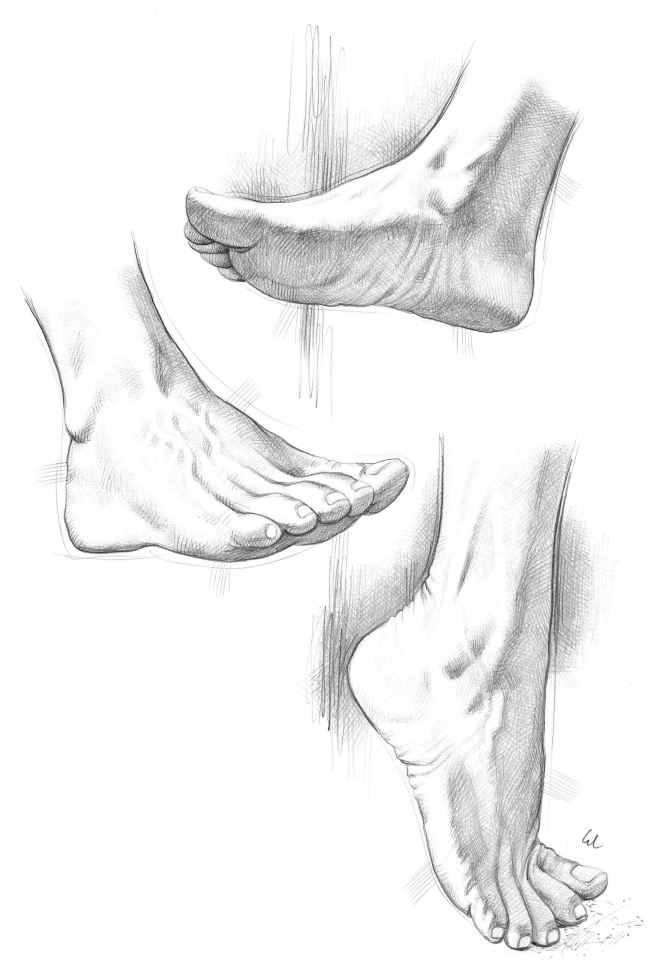

比例

下面几张草图对手部和脚部的主要比例关系做了简单的总结，同时展示了手部和脚部的空间关系以及手部、脚部和头之间的比例关系。

下列结构示意图是以成年男性作为模特绘制的，这些比例也同样适用于女性。但是相比男性来说，女性的身高相对会矮一些，因此手和脚的比例也会稍小一些。

对这些比例进行研究，同时比较你自己或模特的手部和脚部，并多做一些速写练习。同时，可以练习从解剖学的角度观察人与人之间的个体差异，寻找其存在的不同比例关系。熟练掌握比例后，你将更准确地画出手部和脚部。

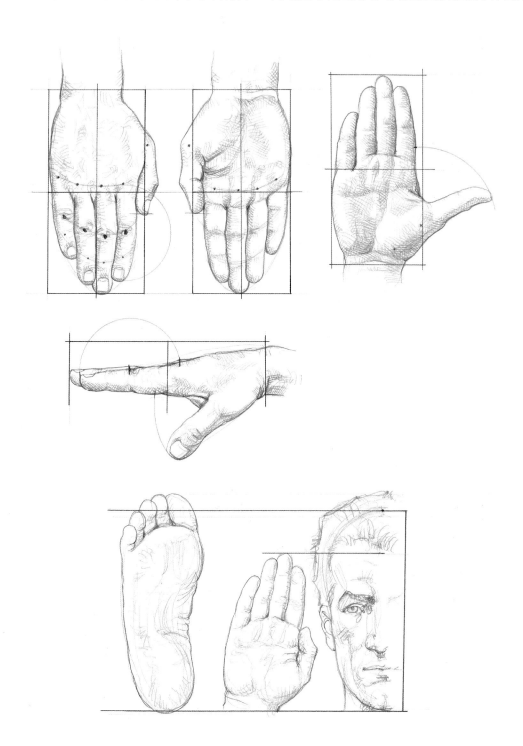

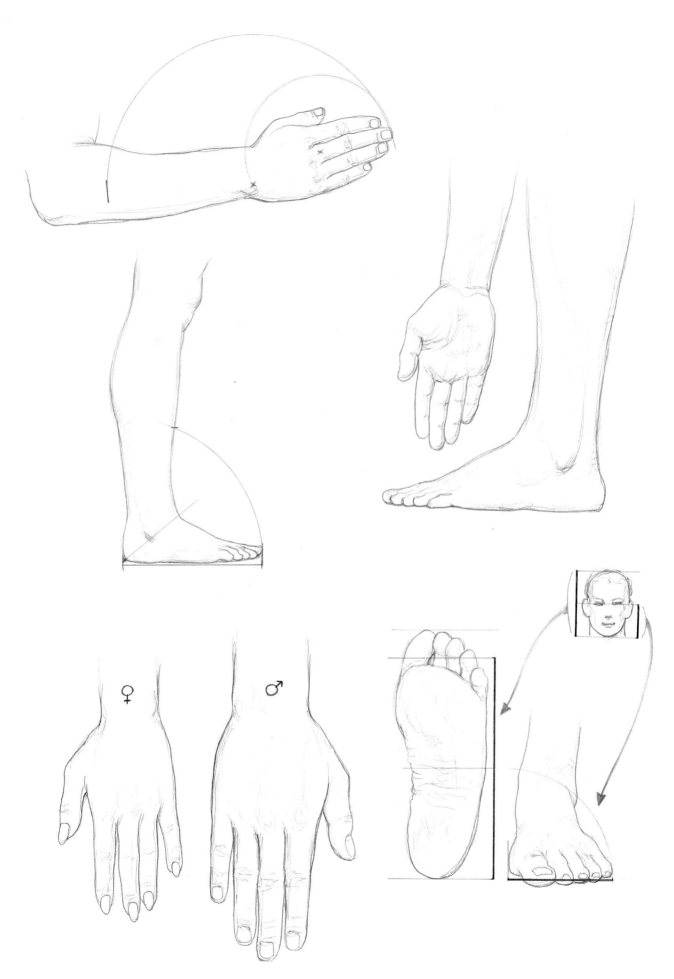

方法

在绘制人物肖像或手和脚的局部素描时，方法是多种多样的。常见的方法有色调画法（运用色调的深浅来加强色彩和形体塑造）、直线法（画草图时先绘制外部轮廓）和结构法（先确定最主要的元素）。这三种方法各有所长，也各有所短，在绘画时，可以根据绘画对象的外形特征或个人的喜好选用某种方法。在尝试的过程中，你可能会发现最顺手的某一种方法，但不要一直局限于用一种方法，要不断尝试并掌握新的方法，再根据绘画对象的特征进行选择。这样有助于你提高自己的绘画能力。

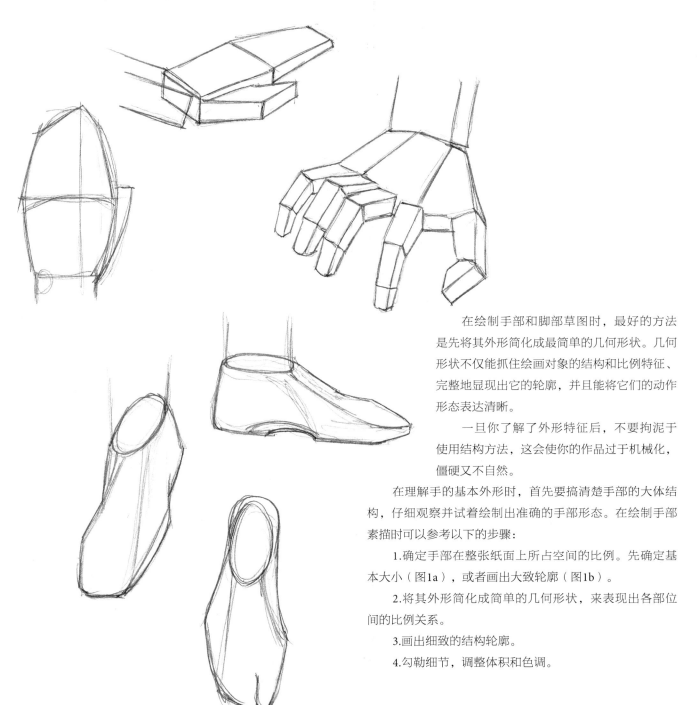

在绘制手部和脚部草图时，最好的方法是先将其外形简化成最简单的几何形状。几何形状不仅能抓住绘画对象的结构和比例特征、完整地显现出它的轮廓，并且能将它们的动作形态表达清晰。

一旦你了解了外形特征后，不要拘泥于使用结构方法，这会使你的作品过于机械化，僵硬又不自然。

在理解手的基本外形时，首先要搞清楚手部的大体结构，仔细观察并试着绘制出准确的手部形态。在绘制手部素描时可以参考以下的步骤：

1.确定手部在整张纸面上所占空间的比例。先确定基本大小（图1a），或者画出大致轮廓（图1b）。

2.将其外形简化成简单的几何形状，来表现出各部位间的比例关系。

3.画出细致的结构轮廓。

4.勾勒细节，调整体积和色调。

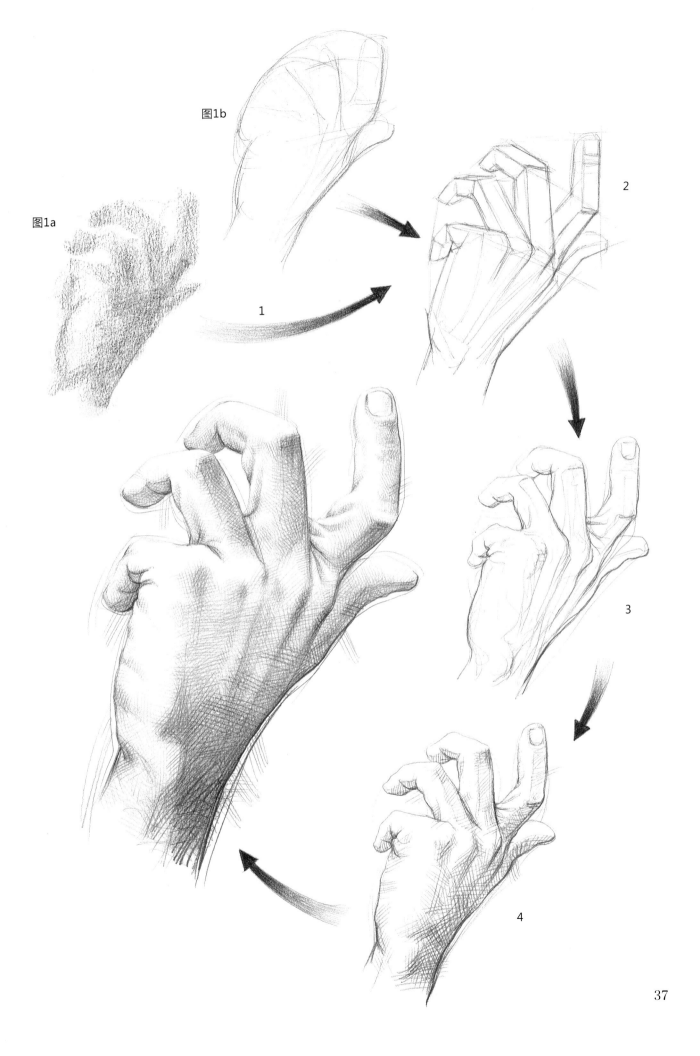

图1a

图1b

1

2

3

4

关节运动

　　若想要绘制一幅优秀的手足素描，首先要掌握手足的内在结构，了解各部位关节的基本特征以及它们所能做出的各种动作，尤其要关注手与脚的伸展程度和所能做到的最大动作。脚部动作一般是配合站立和行走所做出的，因此姿势并不复杂。但手部动作千变万化，手部的一众关节能使骨骼自由地做出动作并收缩，形成一系列复杂又细致的动作。实际上，手部动作不仅仅是依靠肌肉运动做出的，连接在指骨上的肌腱、前臂的各种肌肉都会作用于手指，从而控制手部动作。位于手腕、尺骨和桡骨的关节使手部能够上下翻转，自由地伸缩。

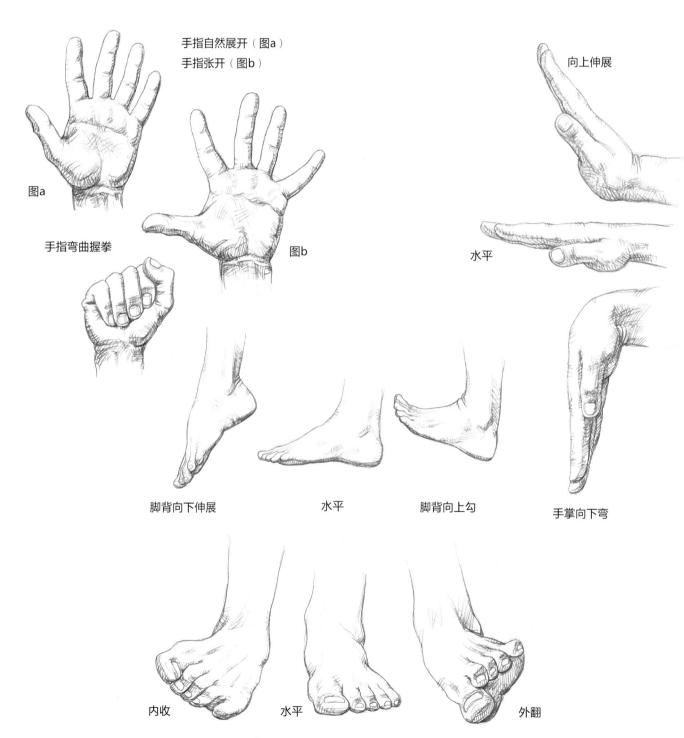

手指自然展开（图a）
手指张开（图b）

图a

手指弯曲握拳

图b

向上伸展

水平

脚背向下伸展

水平

脚背向上勾

手掌向下弯

内收

水平

外翻

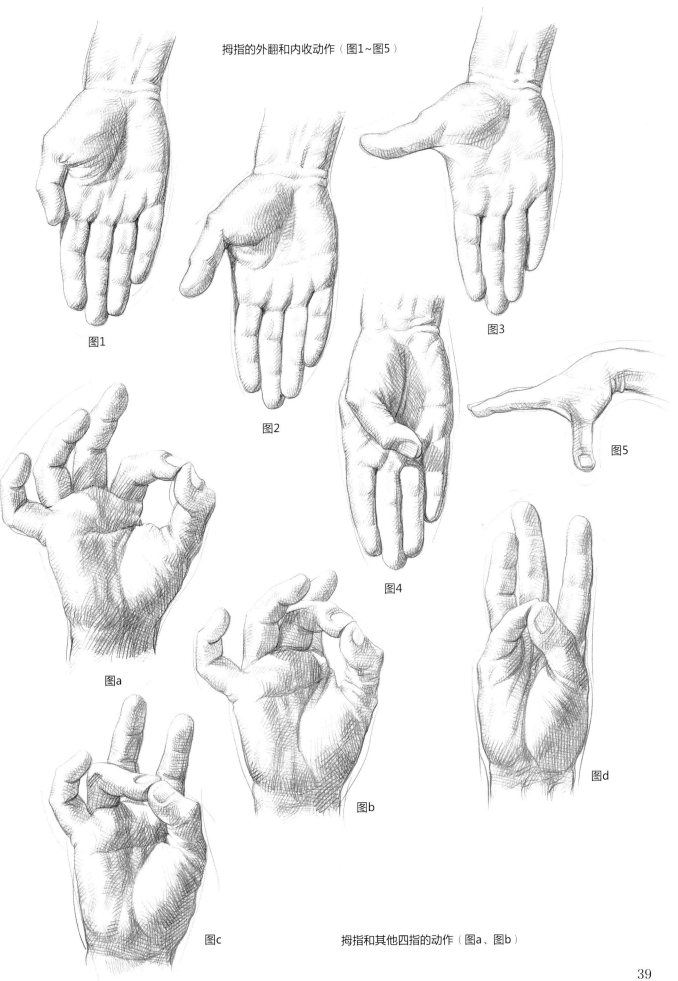

拇指的外翻和内收动作（图1~图5）

图1

图2

图3

图4

图5

图a

图b

图c

图d

拇指和其他四指的动作（图a、图b）

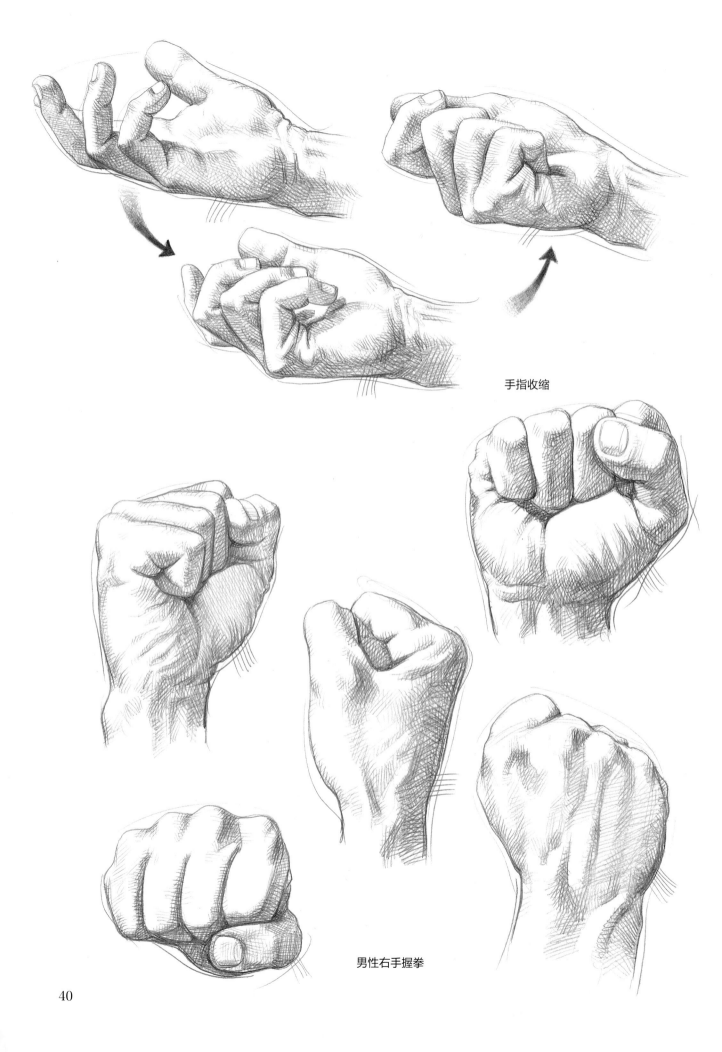

手指收缩

男性右手握拳

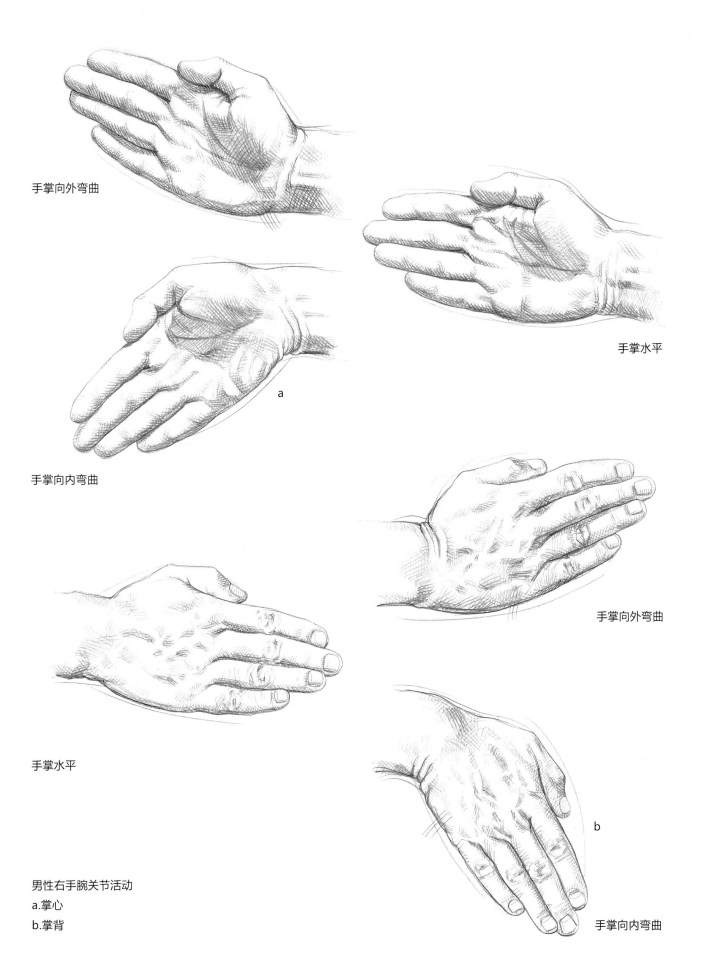

手掌向外弯曲

手掌水平

手掌向内弯曲

a

手掌向外弯曲

手掌水平

男性右手腕关节活动
a.掌心
b.掌背

b

手掌向内弯曲

手部姿势

不同的姿势传递着不同的情绪，这是人体的一部分，肢体语言能够强调并补充口头语言。若想要研究各类姿势，则要结合当地的文化，并用心理学和人类行为学的研究来分析。在艺术领域，并不需要对人体的各种姿势进行深入研究，艺术家们主要将注意力放在了手与足能完成的动作上，通过观察具体的动作来研究它们呈现出来的姿势。

在不同的光线或透视效果下，不同的手部形态、不同的动作所造成的效果也不同。你可以参考自己的手作画，或者请一位模特，让他摆出各种常见的简单动作，如下图这些（除了握着左轮手枪的这幅），这种方法有助于你研究手的各类姿态和结构。

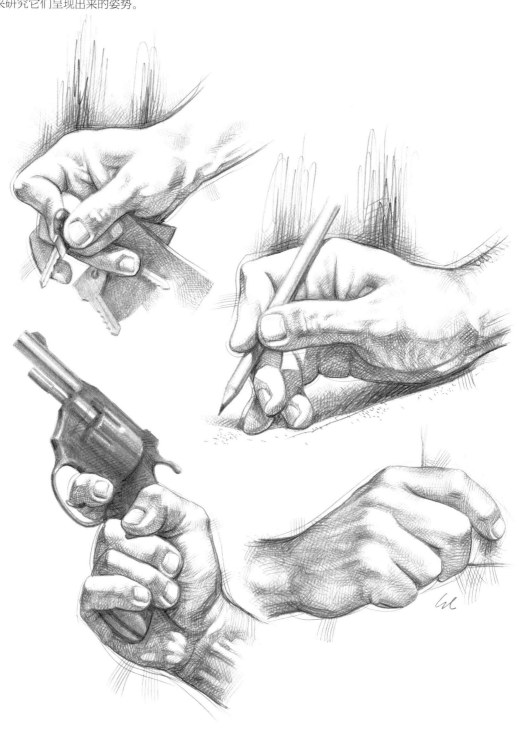

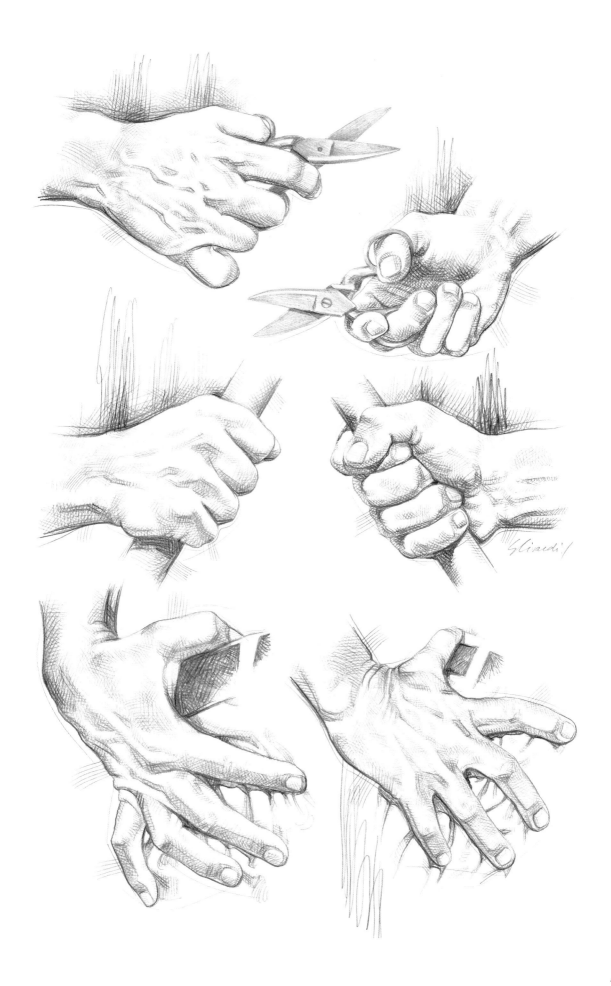

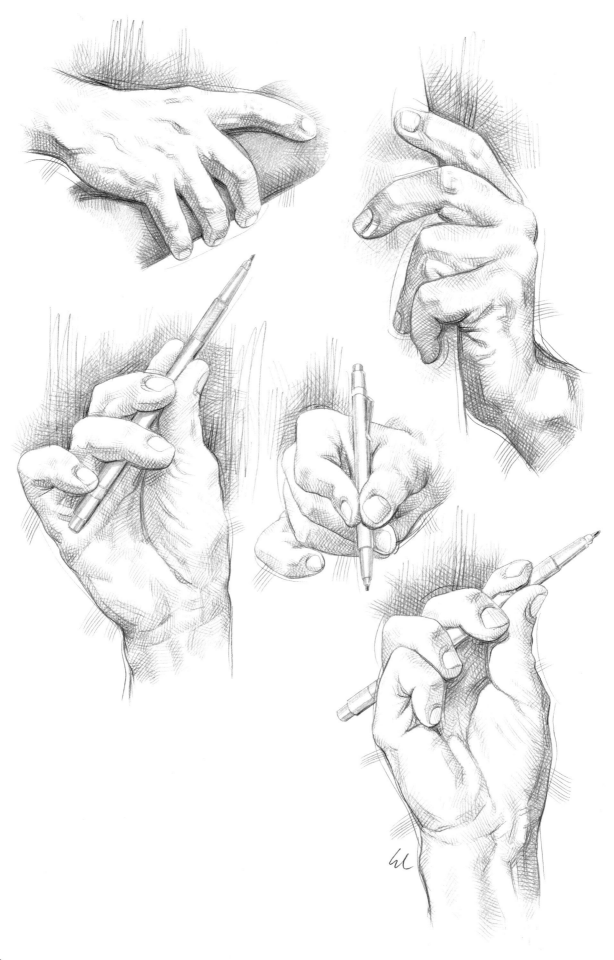

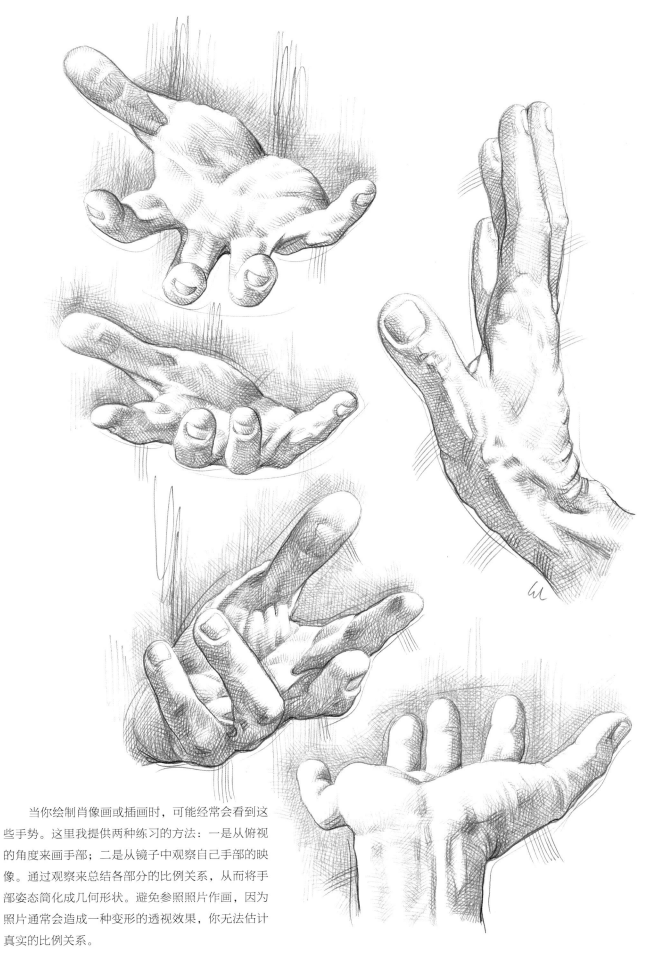

　　当你绘制肖像画或插画时，可能经常会看到这些手势。这里我提供两种练习的方法：一是从俯视的角度来画手部；二是从镜子中观察自己手部的映像。通过观察来总结各部分的比例关系，从而将手部姿态简化成几何形状。避免参照照片作画，因为照片通常会造成一种变形的透视效果，你无法估计真实的比例关系。

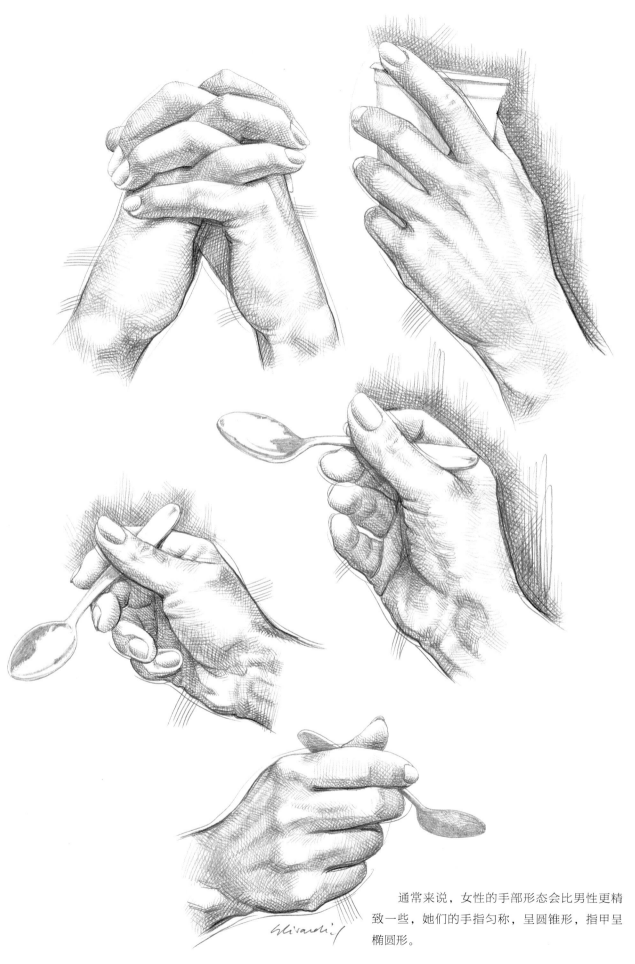

通常来说，女性的手部形态会比男性更精致一些，她们的手指匀称，呈圆锥形，指甲呈椭圆形。

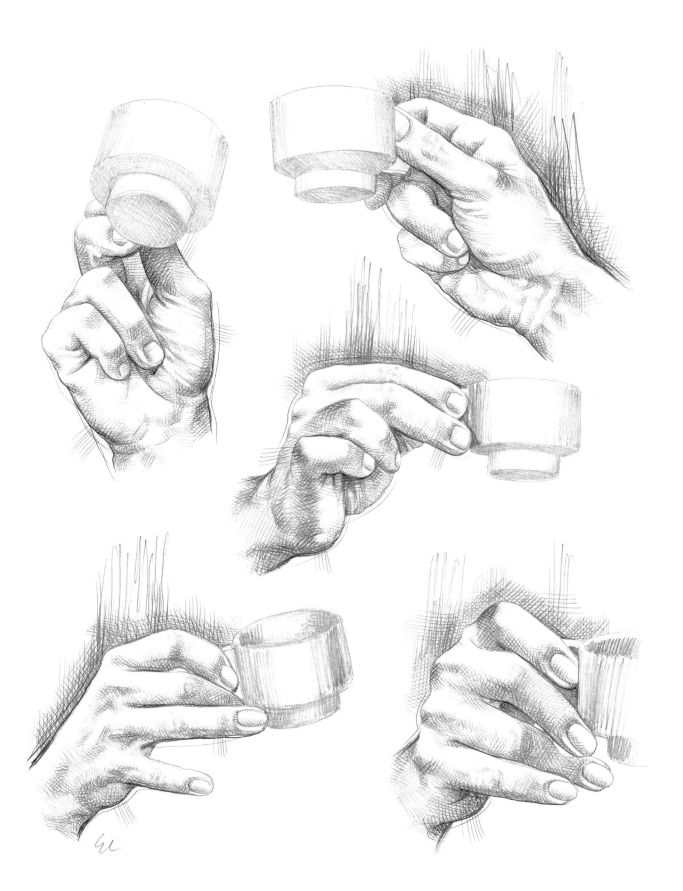

　　上图从不同的角度绘制了同一个动作——端
着咖啡杯的手。底部的两幅绘制的是同一位女性
的右手。

姿态与外部形态

本节的所有素描都是由H、HB和B铅笔在粗糙的纸上绘制而成的，纸的尺寸为33厘米×24厘米。在前书中我曾说过，手部动作千变万化，在每一页上我只画一只手或一只脚，在提供临摹范本的同时，也希望可以借该姿势来激发读者们的想象。把你自己的手足作为参考，或让模特做出类似的动作，在不同的光线下从不同的角度来研究。

采用不同的绘画方法，如色调画法、直线法和结构法等，并使用不同的绘画媒介（炭笔、水彩、铅笔和钢笔等）来练习，这样会更有趣，也能更高效地提升你的绘画技巧。你可以对手足的外部形态进行简化，着重刻画你想强调的部分。

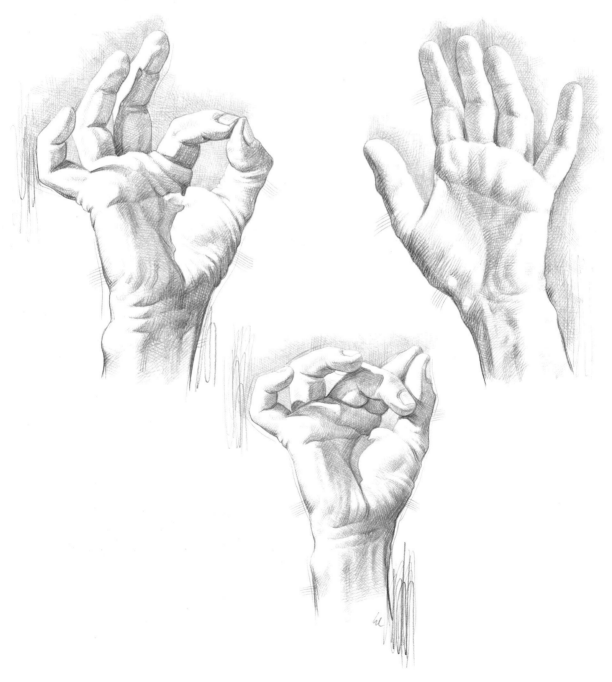

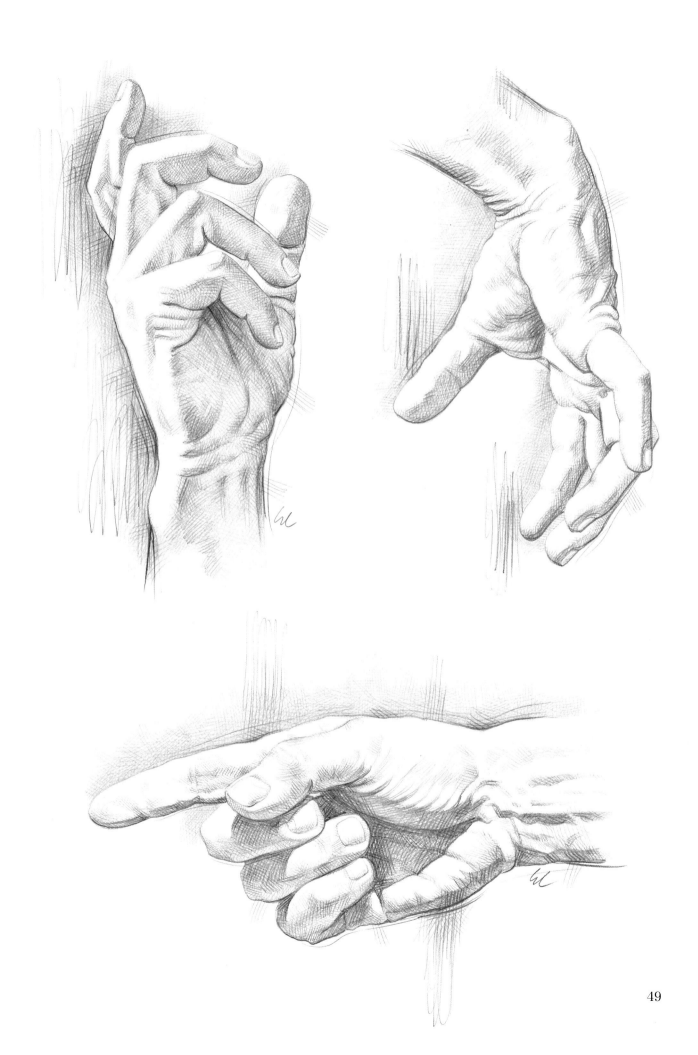

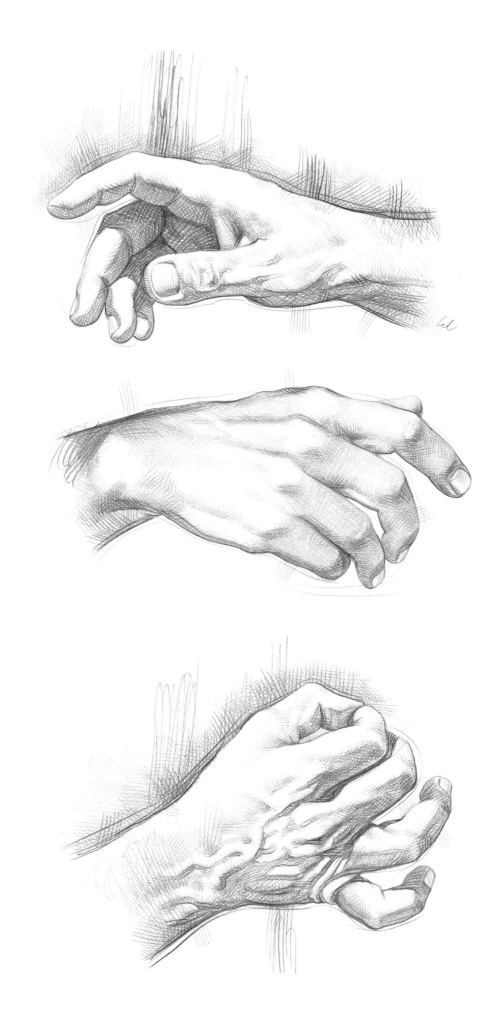

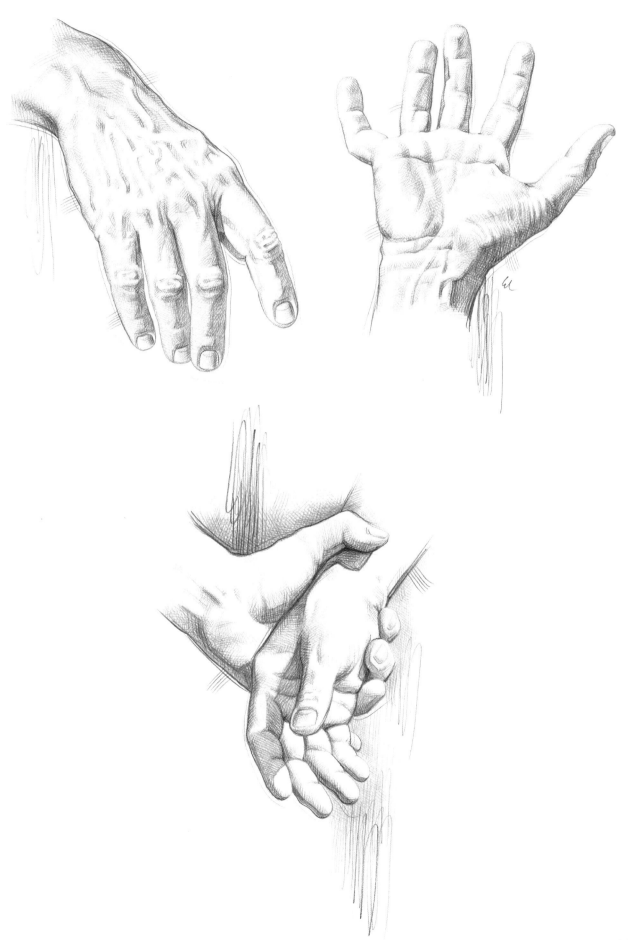

婴儿的手与脚

　　婴儿的手掌肉肉的，很厚实，手指又粗又短。拇指底部的肌肉和手背上的肉堆积在一起，指甲轮廓清晰。手部的基本特征和成年人无异，但尺寸要比成年人小得多。由于肉多，婴儿的腕部会出现肉沟，近手指处的手背上会出现肉窝。

　　当婴儿逐渐长成幼儿时，以上特征并不会马上消失，但会逐渐变得不明显。

　　由于韧带松弛和脂肪堆积，婴儿的脚通常看上去也是肉嘟嘟的。

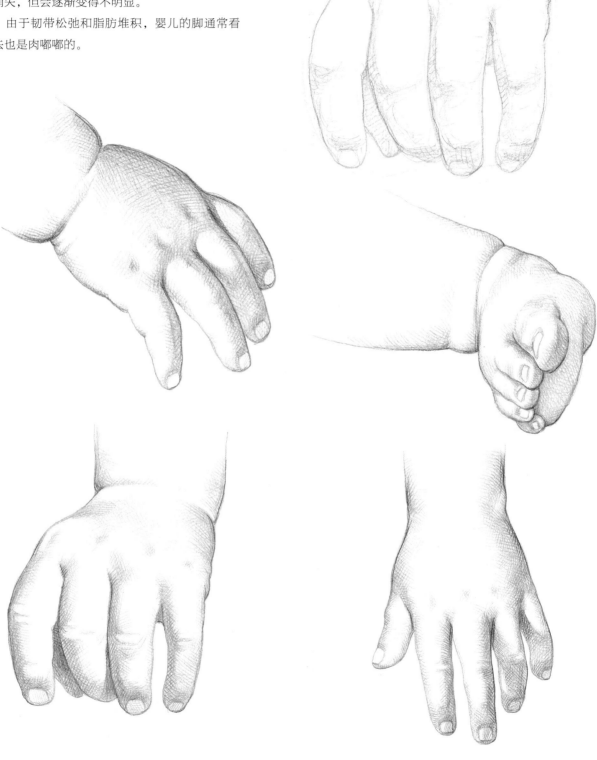

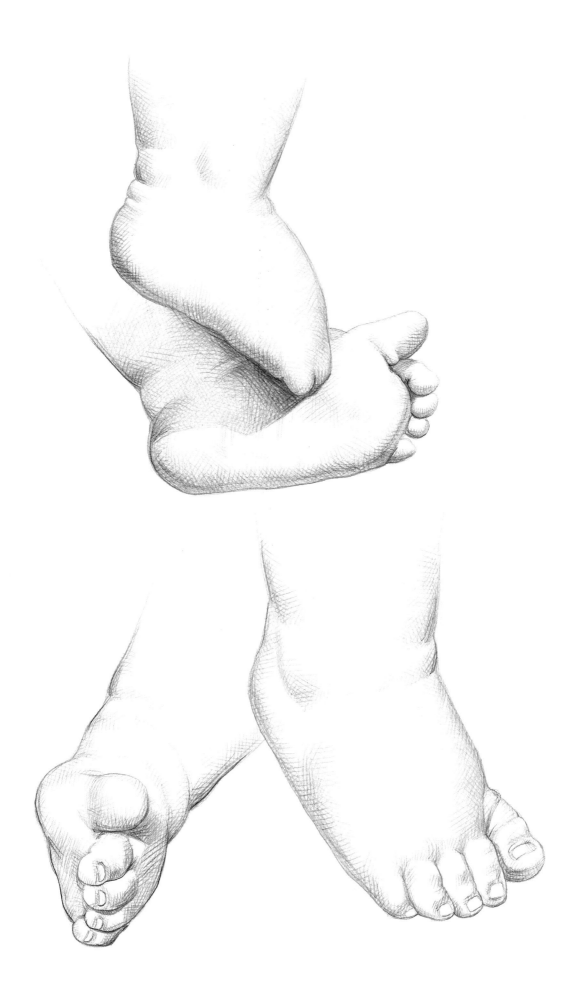

成年女性的手和脚

　　成年女性的骨骼通常比成年
男性要小，手部也不例外。女性
的肌肉组织更加精细，因此手指
更修长纤细。

　　成年女性的手指呈圆锥形，
指甲呈椭圆形，手指关节以及手
背上的网状浅层静脉不太明显，
手部毛发较少。

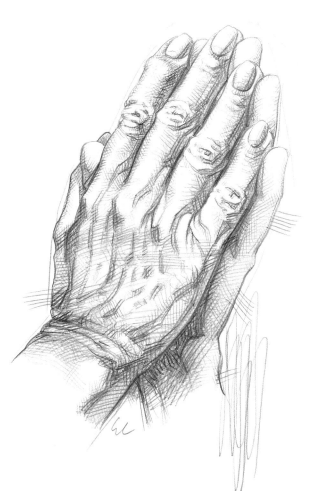

老人的手和脚

老人的手部主要有两大特点：一是掌骨和手指关节比较突出，原因是皮下脂肪萎缩，导致手部肌肉，尤其是第一骨间背侧肌的萎缩；二是手指关节粗大，手指变形，主要是受到关节病的影响。随着年龄的增长，皮肤会萎缩、失去弹性、变薄，形成各类褶皱，手背上的网状浅层静脉显得更突出，且会出现不规则的黄褐色斑点。

老人的大脚趾外翻，由于脚踝关节炎和足底肌肉萎缩，足弓呈扁平状，经常摩擦地面的部分会出现老茧。

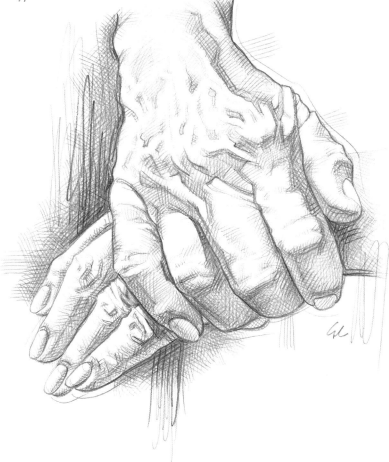

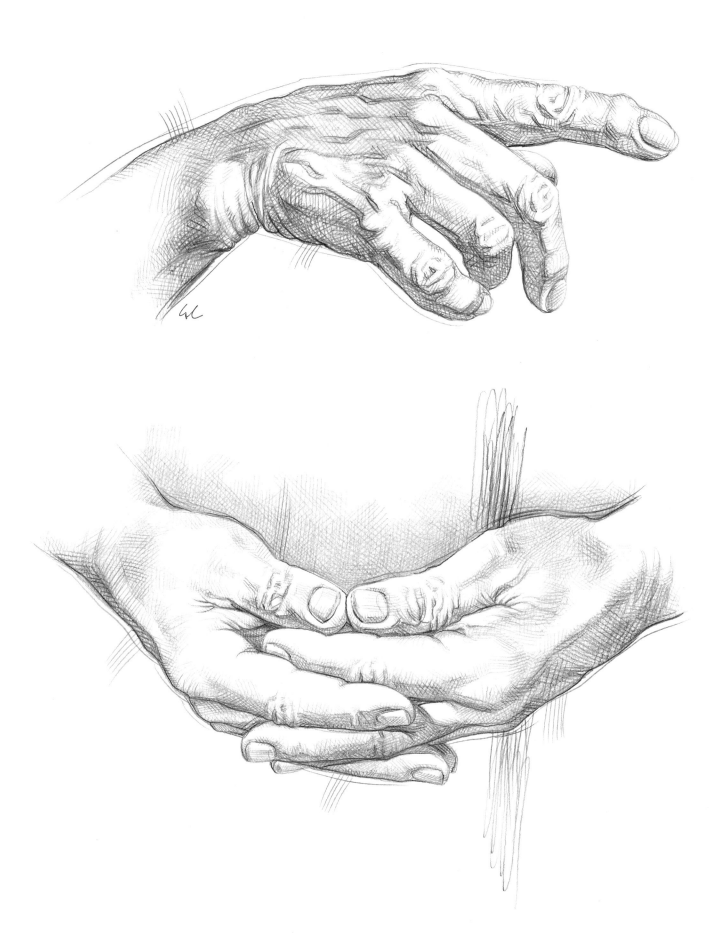

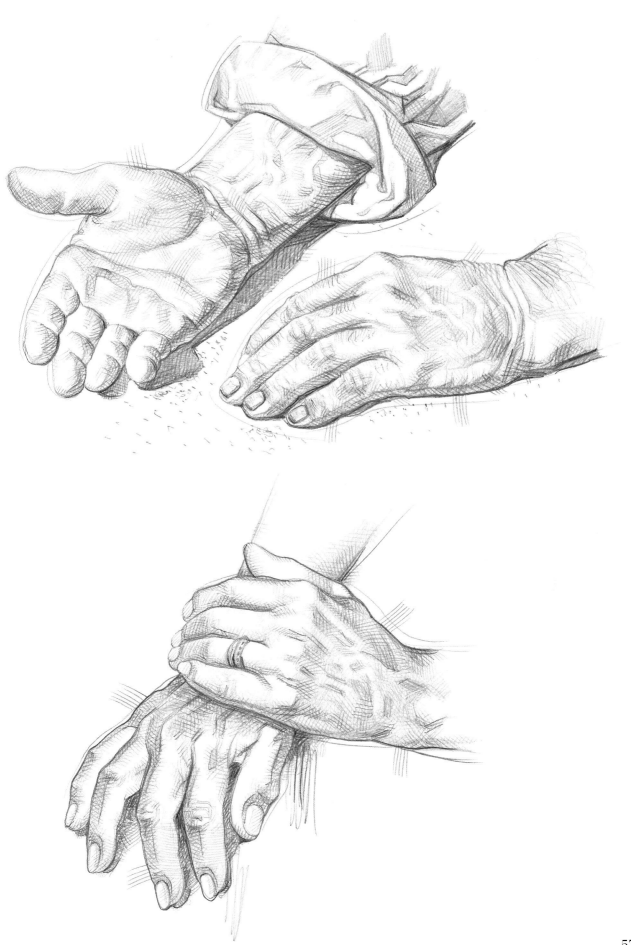

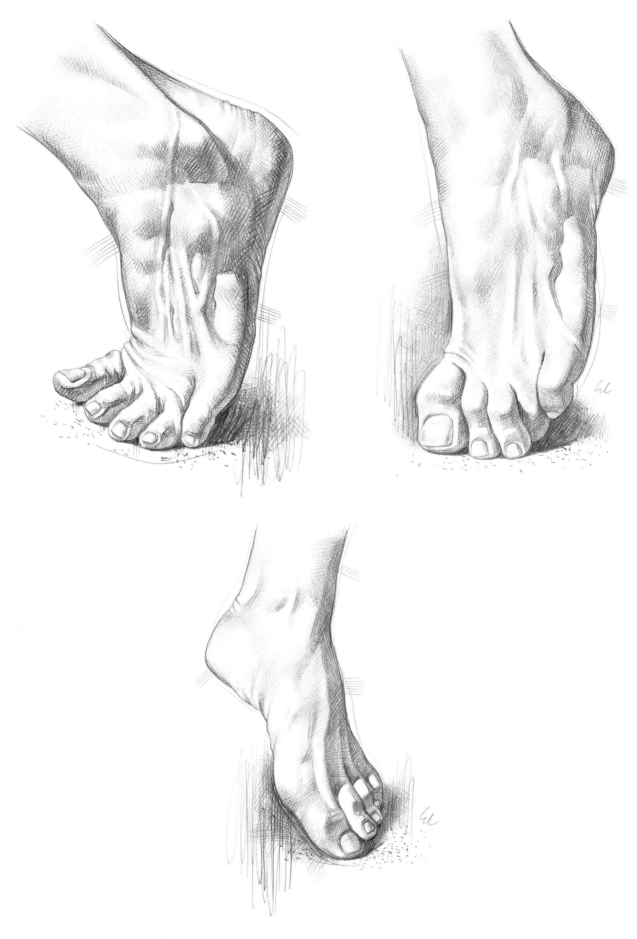

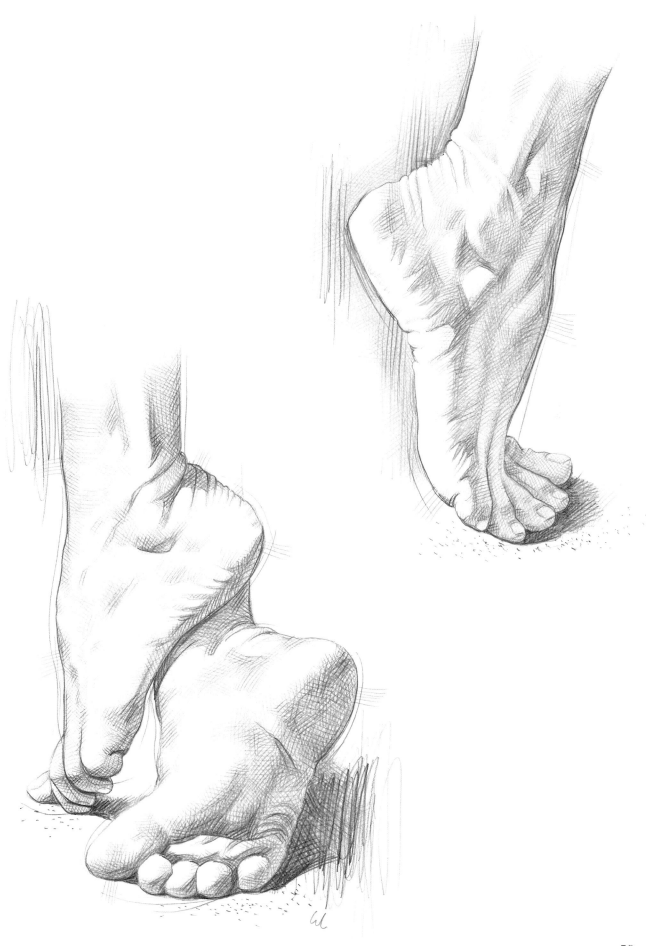

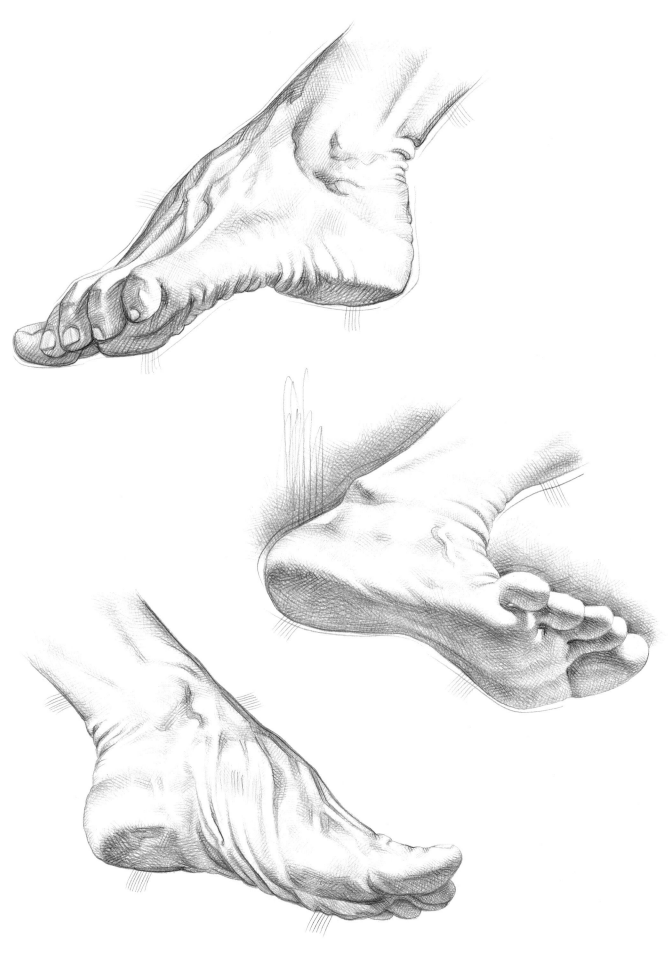

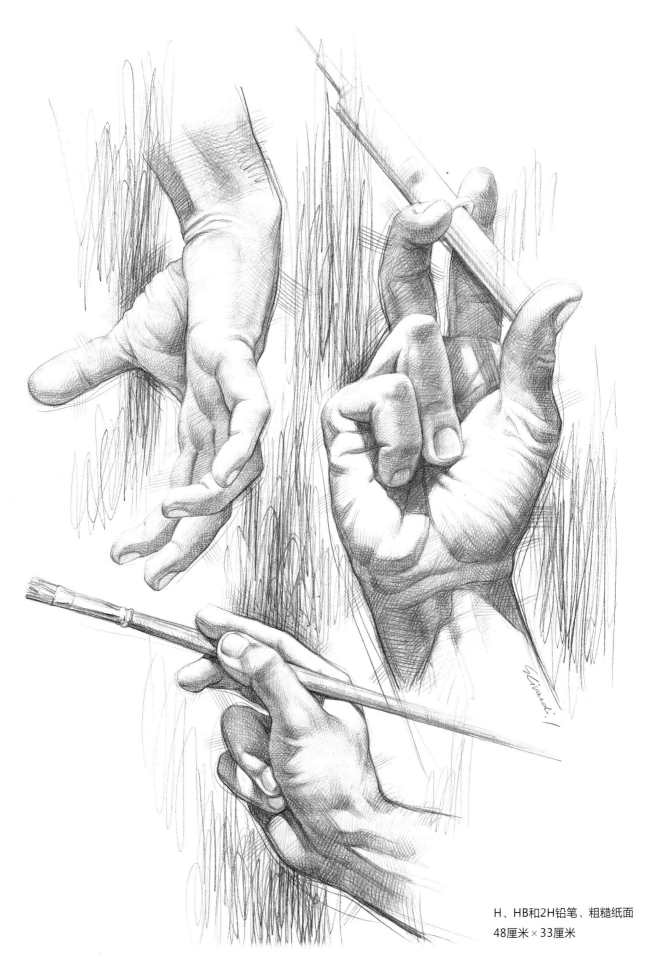

H、HB和2H铅笔、粗糙纸面
48厘米×33厘米

素描与习作

在本节，我展示了一些运用各种技法绘制的素描习作。这些练习是为创作更复杂、更精致的作品做准备的，如版画、油画、雕刻或插画等。绘画是基于观察进行的，在草图阶段时，就应在观察中进行创新和改造。在绘画时，作者会将自己的感受呈现在作品中，因此绘画过程十分重要。只有用心，才能将信息有效地传递给读者。

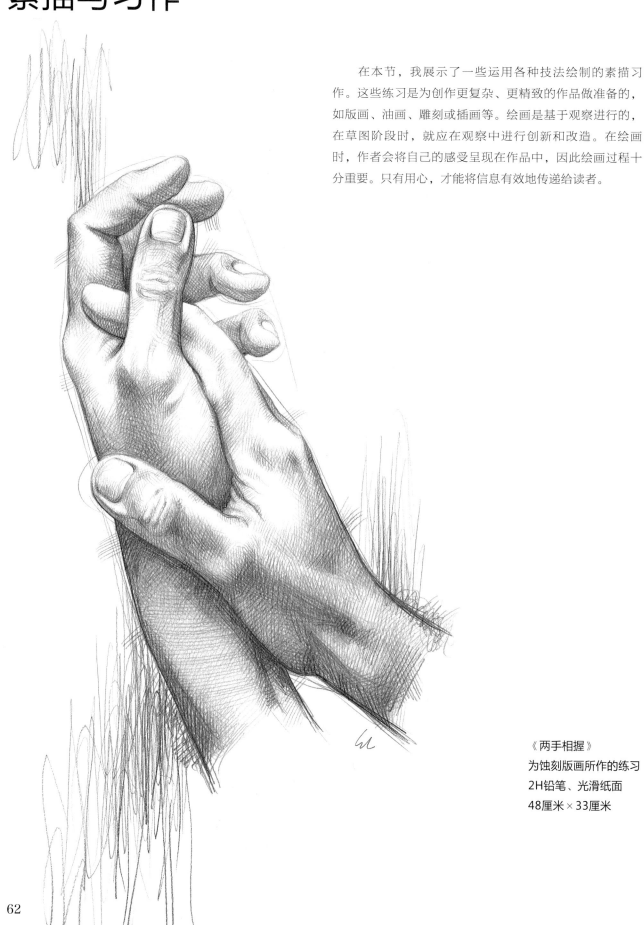

《两手相握》
为蚀刻版画所作的练习
2H铅笔、光滑纸面
48厘米×33厘米

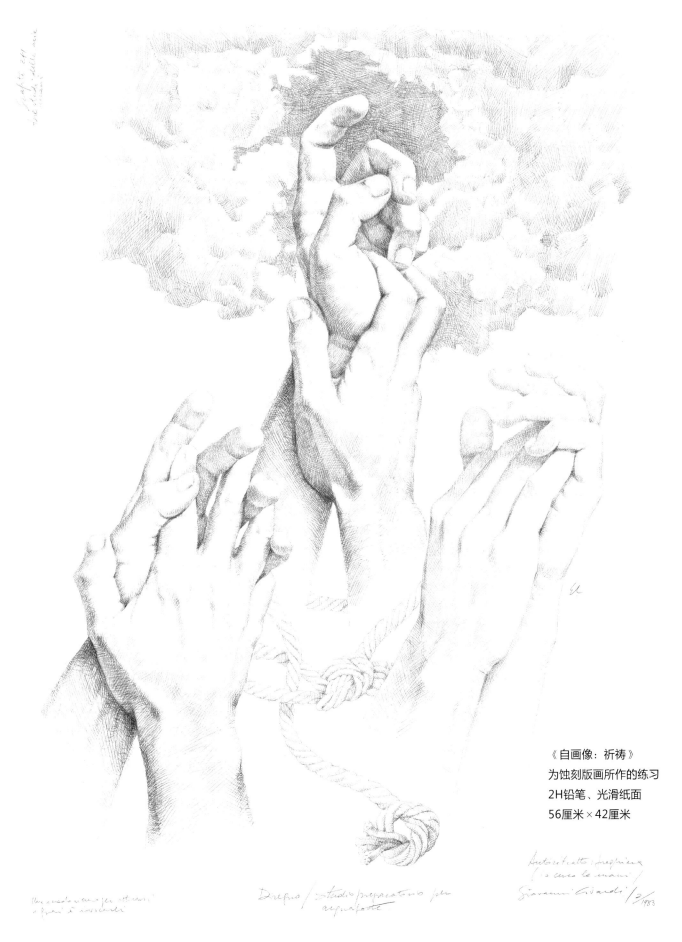

《自画像：祈祷》
为蚀刻版画所作的练习
2H铅笔、光滑纸面
56厘米×42厘米

63

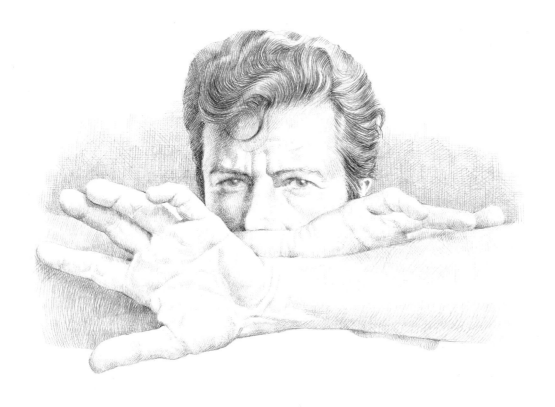

《自画像：思维状态》
为蚀刻版画《拒绝》所作的练习
2H铅笔、光滑纸面
56厘米×42厘米

《自画像：思维状态》
为蚀刻版画《期待》所作的练习
2H铅笔、光滑纸面
56厘米×42厘米

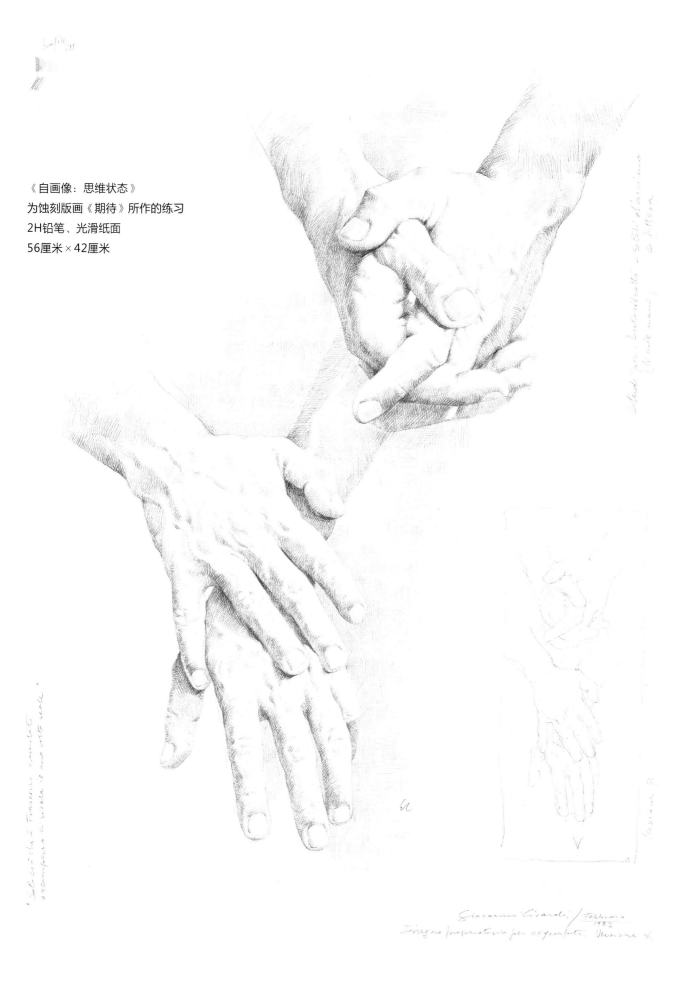

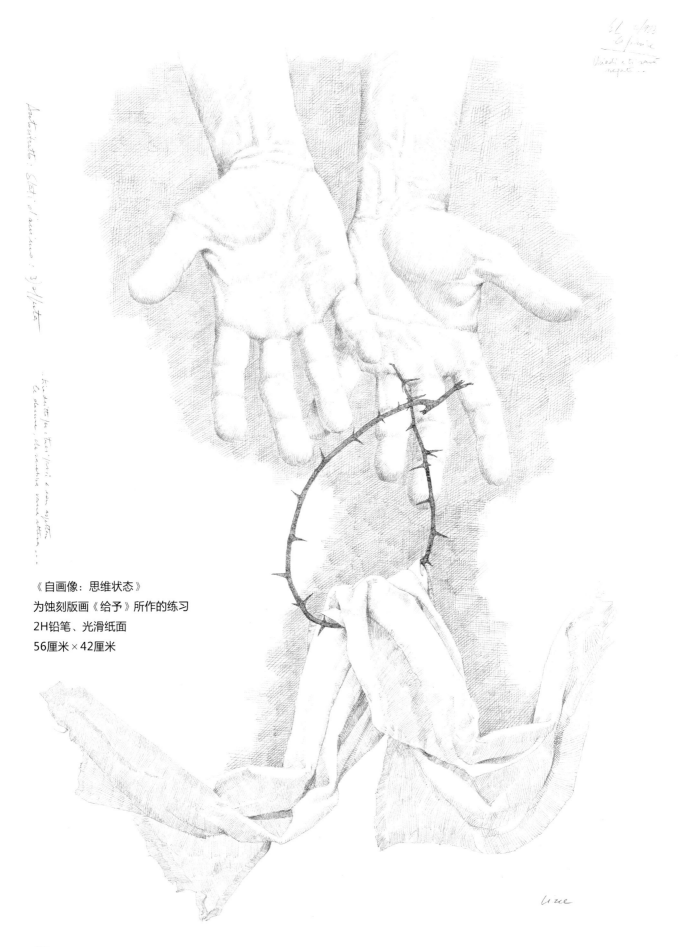

《自画像：思维状态》
为蚀刻版画《给予》所作的练习
2H铅笔、光滑纸面
56厘米×42厘米

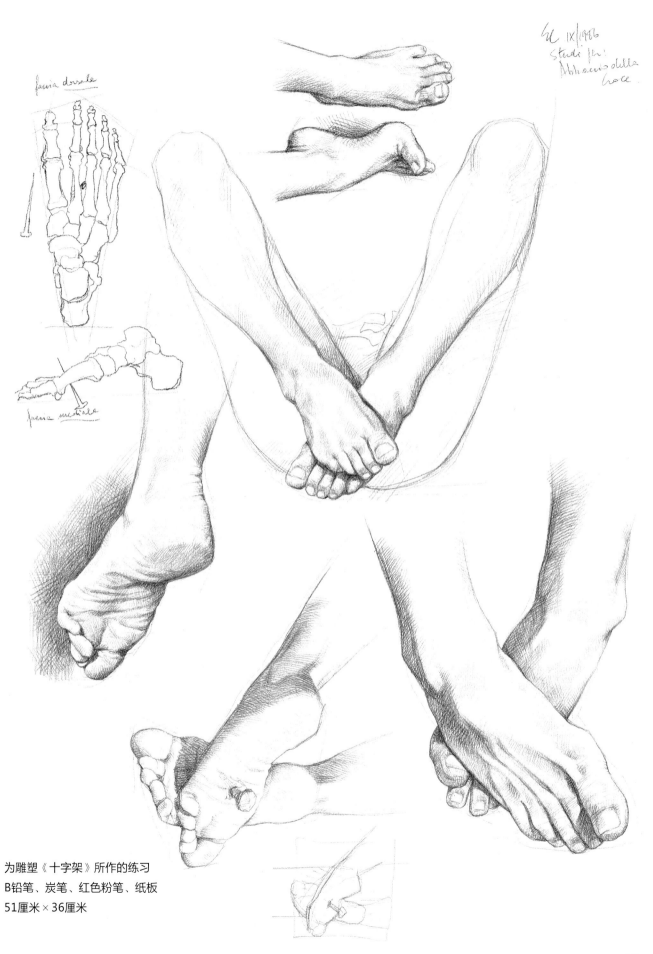

为雕塑《十字架》所作的练习
B铅笔、炭笔、红色粉笔、纸板
51厘米×36厘米

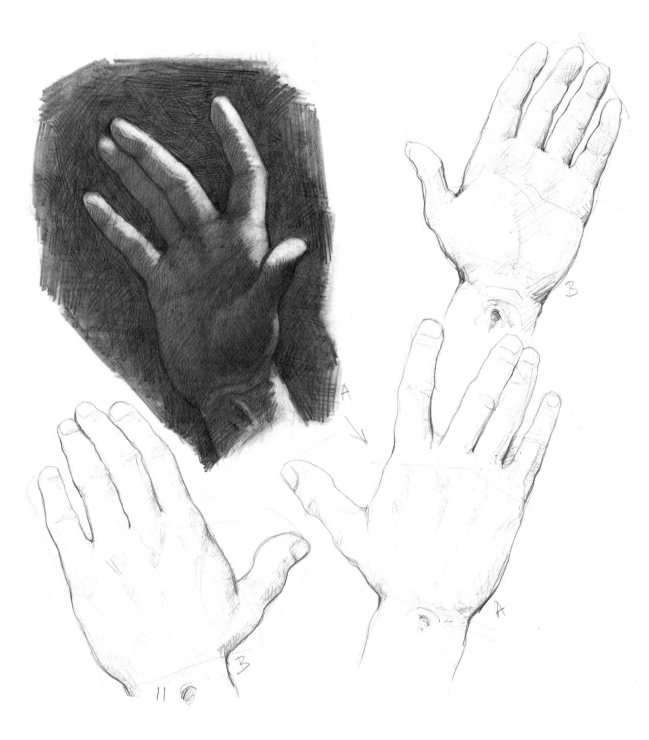

为雕塑《十字架》所作的练习
B铅笔、炭笔、红色粉笔、纸板
51厘米×36厘米

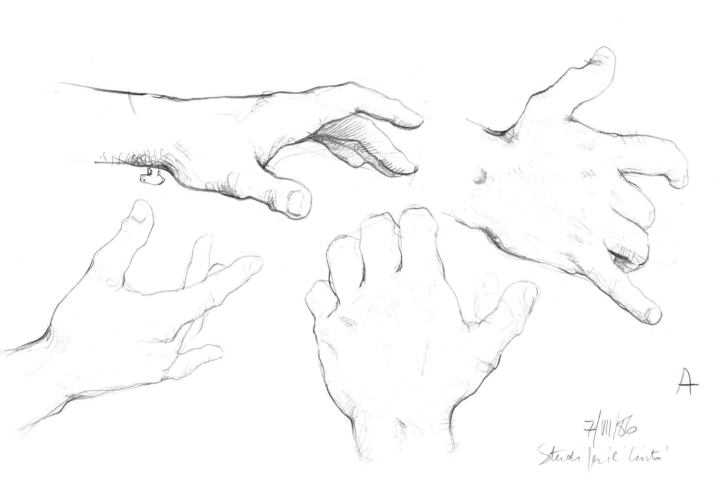

A

7/III/86
Studi per il "Cristo"

第二部分：

人体解剖

何为艺用解剖

在生理学层面上，"解剖是分割的艺术，通过这种艺术，躯干系统的不同组成部分可以被一一地分解开，人们也可以从中观察到这些组成部分的位置、形状、结构和功能特点"。实际上，生理学的研究对象为生物机体的各种生命现象。在研究生物体结构的众多方法中，解剖是最直接、历史最长的方法；在医学和人类学的研究中，解剖也是一种基本的研究手段。

在绘画艺术中，若想准确描绘人体，那么最直接有效的方法便是通过学习解剖学来了解人体的系统组成。通过解剖学，我们不仅能熟悉人体的结构组成，还可以根据这些部位在人体运动中的不同作用，对它们进行分类。本部分将通过呈现人体结构来研究视觉感受与比例标准间的关系，并以前所未见的详细程度介绍解剖与人体素描的联系。

很多人会将艺用解剖视作简单的解剖学。其实不然，艺用解剖旨在引导人们理性地观察人体，了解人体的特点，并在此基础上运用艺术表达来诠释人体。可以说，对艺术家而言，解剖学基础知识是必不可少的。

平日里，我会绘制插画、创作雕塑或在学校里授课并辅导学生。有些学生在素描方面极具天赋，我不会让他们根据单调死板的解剖图作画，而是让他们仔细观察眼前的人体模特。我发现，初学者常常会碰到一个问题：无法在观察、知识获取和艺术表达之间找到平衡。只有当他们接触到严谨的解剖学知识时，才能做到这点。这不仅能让他们保持对绘画的兴趣和对素描的喜爱，也能使他们准确地表达出自己的想法。事实上，素描的学习和其他学科一样，只有真正吸收理论知识，才能自由地进行表达。

本部分在肌肉和肌肉造型图旁都配有注解，标明了肌肉运动及其对形态的影响。我在准备基础医科考试和参加人体画展的几年间，做了许多肌肉学方面的研究，这些知识不仅有助于我本人的学习和记忆，还让我在之后的教学中事半功倍。我的很多学生说从我的概括和精炼中受益颇多，这也鼓励了我。

我希望这些注解能成为人体素描的素材，帮助学生们更直观地认识人体，并将其用艺术的方式表现出来。这就像在看一幅城市地图，了解它的最好方式就是亲身体验地图上标注出的道路、房屋和纪念碑，并与这座城市的居民交流。这时，如果有一位导游帮助设计游览路线，就能减少很多漫无目的的闲逛。当然，闲逛有时也很有趣，但或许会让你错过一些地点，进而导致你无法完整地了解这座城市。

人体讲解

人体的结构十分复杂，可以分成消化系统、呼吸系统、循环系统、内分泌系统、神经系统等多个系统。系统内的不同器官都为同一功能服务。不同的系统发挥着不同的作用，了解这些系统及其所发挥的作用非常有用。如果想全面地对人体进行学术研究，那么一定要好好学习这些知识。如果只是为了画素描，那么可以把重点放在运动系统上。接下来，我将聚焦运动系统，对人体的骨骼、关节和肌肉进行着重讲解，讨论它们是如何支持、保护内脏并控制人体运动的。

有一点要记住，决定人体外形的要素是内在骨骼、肌肉构造、动作行为和外在器官。人体的不同系统相互联系，因此骨骼与肌肉系统外的其他系统也会对人体外形产生显著的影响。

我们可以把人体划分成不同的组成部分，比如头部、颈部、躯干部分以及对称的上肢和下肢部分。躯干部分又可分为胸部和腹部。这就像在画素描时把人体分成不同的部分再画一样。画素描时，我们只需绘制这些部位的轮廓即可。

十五十六世纪，伟大的艺术家与自然科学家合作，对运动系统器官进行了仔细的研究，这为现代解剖学打下了坚实的基础。1543年，维萨里奥的《人体的构造》一书问世后，人们一直根据右图所示的方式来描述人体，尤其是关于骨骼和肌肉的部分。在学习与人体有关的专业名词，或在对人体形成正确的视觉效果时，必须采用这套基于形态和功能标准建立的描述方式。

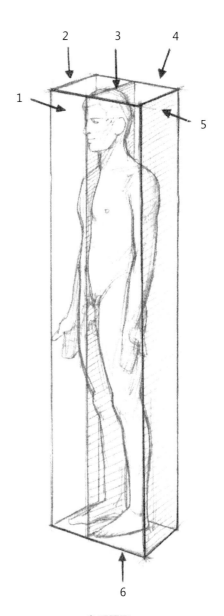

参照平面：

1.顶部

2.侧面（右）

3.中间平面

4.后面

5.侧面（左）

6.底部

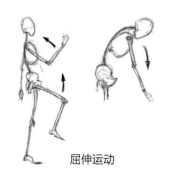

屈伸运动

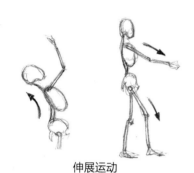

伸展运动

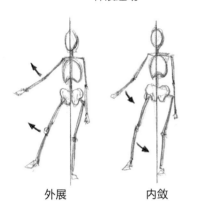

外展　　　　　内敛

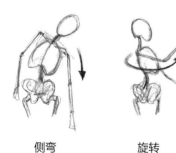

侧弯　　　　　旋转

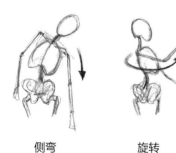

环绕

人体姿势术语

　　首先想象这个画面：一个正常的成年男子，身体直立，双上肢下垂于躯干的两侧，掌心向前，两脚后跟靠拢，两个大脚趾微微分开。这个姿势是标准的解剖学姿势（解剖室手术台上仰卧的尸体也是这个姿势）。

　　• 设想一下，身体被放置在一个六面平行的长方体盒子中，这六个平面分别为：前面、后面、右侧、左侧、顶部、底部。

　　• 想象一下，有一个垂直平面从上至下处于长方体中，从前后两面的当中穿过，将身体分为对称的左右两个部分。

　　矢状面：将人体分为左右两部分的纵切面。

　　冠状面：将人体分为前后两部分的纵切面。

　　• 在描述内部器官（腔）时，使用的术语是外腔、内腔；在描述表皮或膜时，常用术语为体腔与膜。

　　• 描述四肢时，常用术语是近侧与远侧。近侧指距肢体的根部较近，远侧指距肢体的根部较远。下面罗列了一些常用术语：

　　上肢中的尺骨与桡骨；

　　下肢中的腓骨与胫骨；

　　水平面；

　　腹侧面（有时称为前面）：肢体的上臂、手指和腿会向腹侧面弯曲；

　　背侧面：与腹侧面相对。

人体运动模式术语

　　身体不同部位的关节活动会产生不同的人体运动模式，以下列举的是其中一些术语：

　　屈伸运动：人体水平面向前弯曲或转动；

　　伸展运动：与屈体运动相反，人体水平面向后运动。

　　• 屈伸运动是指四肢向前运动，进行弯曲或转动；而伸展运动是指四肢向不同的方向延展拉伸并弯曲。

　　外展：四肢向中心线（人体中心的旁边）外部运动。

　　内敛：四肢向中心线内部运动。

　　• 在谈及有关躯干部分的运动时，通常会使用侧弯这个术语。

　　旋转运动：以身体为中轴，其他部位围绕着这个中轴做圆周运动。

　　环绕运动：四肢在不同平面内进行环绕动作，通常包含以上所有运动。

骨骼结构讲解

　　骨骼是人体结构中不可或缺的硬质构成部分，保护着内脏器官。肌肉和肌腱的作用牵引着骨骼发生运动，从而导致躯体和四肢的位置变化。简单提一下，钙等矿物质能维持骨髓中细胞的正常生理状态，对人体十分重要。

　　成年男子的骨骼系统是由各种结缔组织构成的，其中包括硬骨和软骨。软骨主要包括肋软骨和鼻子软骨。人体骨骼系统中的骨骼之间都有着联系（舌骨除外），且骨骼与位于躯体后侧中央的脊柱相连。脊柱是人体最重要的支干，能支撑人体，它本身也是胸腔的一部分（躯干与手臂通过骨骼连接在一起）。同时，它通过骨盆承担着人体上肢和躯干的重量。

　　根据以上这些信息，我们可以发现中轴骨骼和附肢骨骼的区别。前者包括颅骨和躯干骨，后者包括上肢骨和下肢骨。两者通过肩关节和骨盆连接在一起。下面我将介绍艺用解剖学中的骨骼知识：

　　外部特征：人体骨骼模型（一般为塑料）通常经过浸泡，因此表面无有机物附着，呈现出钙质的白色。实际上，成年人的骨骼略带象牙色，老年人的骨骼颜色则偏黄。

　　骨骼的数量：一般来说，人体可辨别的骨骼数量为203~206块。根据不同学者采用的胚胎学分类不同，他们所统计的骨骼数量也会有所差异。

　　骨骼的形状：不同骨骼的形状不同，但骨骼的形状大致可分为两类：左右不成对的骨骼和左右成对且对称的骨骼。在这两类中，根据骨骼的特征和结构特点，如硬质结构或海绵状结构，又可分为三小类：

　　长骨：呈长管状，两端相对粗大（长骨的端也称为骺）。长骨的两端与其他骨骼形成关节。长骨包括肱骨、尺骨、桡骨、指骨或趾骨、股骨、胫骨等。终生具有造血功能的红骨髓存在于长骨的骨松质中。

　　扁骨：扁骨薄而弯曲，由平行的两面致密骨夹着中间一层海绵骨。扁骨包括头盖骨、胸骨、肩胛骨、肋骨等。

　　短骨：短骨呈立方状，致密骨的部分比较薄，中间是海绵骨。短骨包括脊柱、膝盖骨、腕骨、踝骨、跗骨等。

　　以上是在解剖学中常用的专用骨骼名词，来自古人在几何学和功能方面对骨骼做出的类比解释。在研究凸出、内陷、内腔等形态特征时，像骺、骨突、骨结节、脊柱、皱痕、骨孔等专业术语会被反复提及。若你想了解这些专有名词的英语表述，可以参考任意一本解剖学图书的引文部分。

　　微观结构：对艺术专业的学生来说，这部分知识并没有太大的实际用途，但是我还是会对骨骼的构成做一个简单的介绍。不论骨骼的外形如何，每一块骨头都由两部分组成：有机物和无机物。有机物为骨胶纤维，无机物中含有大量的固体无机盐（基本上为无机磷）。骨骼中间夹着一层海绵骨，海绵状物质扩大成为缠绕的支撑纤维，又轻又有弹性的骨骼能承担外部压力的原因就在于该海绵状物质。这些纤维组织网和骨小梁构成了骨髓。骨膜是紧密贴附在骨表面的一层致密结缔组织膜，能为骨骼疏松营养。骨膜中分布着丰富的造骨细胞（成骨细胞），它能帮助骨骼组织再生。骨骼中一些更为

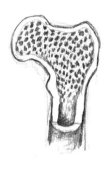

骨骼的断面图
紧致的海绵状结构

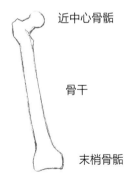

近中心骨骺

骨干

末梢骨骺

长骨

锁骨

肱骨

扁骨

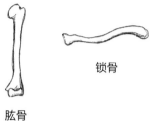

枕骨　　　　　肩胛骨

短骨

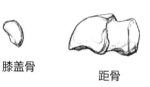

膝盖骨　　　　距骨

小的结构（如豪希普氏腔隙、哈弗斯氏管等），属于人体生物组织学研究的范畴，在此便不详细说明了。需要记住的是，随着年龄的增长，人体骨骼的特点和密度也会发生变化，发生所谓的骨质疏松。此外，一些习惯性的身体姿势和体育运动也会对生理和身体形态产生影响，它们不仅会使肌肉发生变化，也会对肌腱附着点造成压力，从而影响骨骼的自我修复过程和新陈代谢平衡。

在学习了上述骨骼知识后，我们可以对骨学做一个总结：骨学是运动系统解剖学的一个分支，是研究人体骨的解剖的科学。前文中提到过，人们所研究的人体骨骼模型通常是经过浸泡、无有机物附着的塑料模型。真正的人体骨骼是包裹在肌肉和器官中的。如果一个人对解剖学的兴趣仅限于艺术领域，那他可能无法掌握完整的骨骼结构知识。若想要掌握人体在精致和运动状态下的形体结构，了解骨骼的特点，尤其是骨骼的排列方式是十分有必要的。这能帮助艺术家们自然绘制不同人体姿势，从而自然准确地呈现出人体的生理特征。

对艺术家来说，研究骨骼的关节特征和表面特征也是十分重要的。通过观察日常生活中不同身体部位的不同动作，再加上认识人体关节运动的原理，能帮助艺术家形成对骨骼和关节的正确认识。一旦有了这种认识，在绘画过程中，艺术家就能更准确处理肌肉和肌腱附着点的位置，画出的人体姿势也会更自然、更具有表现力。

艺术家学习解剖学的原因就是要找到一种建构的能力。通过学习解剖学，艺术家可以掌握人体的结构和构造，在用眼睛看或用手摸骨头时，能说出这块骨头的名称和特征，只有这样，艺术家才能准确地画出每一块骨头的位置。

运动讲解

　　人体的关节分为两种类型：一种叫不动关节，两骨之间由致密纤维结缔组织相连，无活动功能；另一种关节能在不同程度上控制骨骼进行运动（微动或活动）。

　　广义上讲，关节能牵引骨骼做出两大类型的运动：轴心运动（滑动运动和环绕运动）、成角运动（屈伸、内收和外展、旋转运动）。一般情况下，不同种类的关节运动组合在一起会构成一个完整的动作，这个过程有时十分复杂。

　　对于一位艺术家来说，掌握关节结构和运动知识是十分有必要的，起码要掌握主要的关节运动。正如前文所说，从表面很难观察识别出关节的运动，若要准确自然地描绘身体的运动线条，必须对关节的运动幅度有所了解。

　　数量庞大的关节将人体全身的骨骼连接起来，从而形成骨架。根据不同的功能特点，关节可分为两大类：

不动关节：

　　不动关节的两骨之间由致密纤维结缔组织相连，无活动功能，这种结缔组织可以发生不同程度的变形，但即便位置略微移动，相邻的骨头还是连接在一起的。不动关节存在着几种特殊类型：鳞片状或锯齿状的骨缝、骨骼的联合。

可动关节：

　　可动关节可以控制相邻的两块或两块以上骨头自由地活动。关节之间以软骨组织相连，在关节表面和软骨之间存在一个很小的关节腔，腔壁有滑膜，滑液为关节的润滑剂，能够减少摩擦。关节的周围附着着一层膜囊（称作关节囊），来密封关节腔并保持彼此接触。关节囊内外存在几束大小不一的胶原纤维束（称作韧带），来加强关节的牢固性并限制其活动方向及范围。

　　根据关节的不同特点以及活动幅度，可动关节又可分为以下几类：

　　球状关节：通常为短骨关节，外表光滑的关节头紧贴着外层的软骨，由包裹在软骨外沿的囊鞘固定。这类关节只能轴向的滑动或转动，包括腕骨与踝骨。

　　椭球关节：椭球关节具有一个卵形头，另一边是球形的凸起（髁）。两块骨块可相对前后或左右移动，但无法平面旋转。

　　杵臼关节：由一个球形的关节头和凹面的关节臼组成。在关节囊和肌腱的控制范围内，杵臼关节可作多种多样运动，如旋转和环转等运动。杵臼关节包括肩部关节与臀部关节。

　　铰链关节：只能朝一个方向运动，就如同铰链一般。骨节表面呈圆柱形，一头凸起，一头凹陷。可作平面旋转运动或进行不同角度的收缩伸展。

　　最后，介绍关节群，每个动作都是由不同的骨头运动组成的，这些骨头被包绕在相同的关节囊内，如肘关节和膝关节。

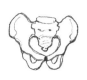

不动关节

骨缝（头盖骨）　　　　盆骨

可动关节

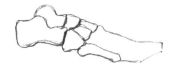

关节（跗骨）

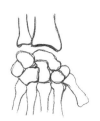

椭球关节（手腕）

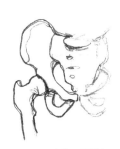

杵臼关节（臀部）

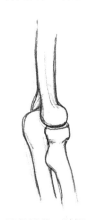

铰链关节（肘部）

肌肉结构讲解

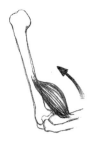

肌腱起点

肌腹

肌腱止点

弯曲

运动系统的肌肉为主动肌，即受意识支配和中枢神经控制的肌肉。另一类肌肉为被动肌，包括肠道肌肉。肠道肌肉在收缩和放松时不受到意志支配，因此属于自动系统的研究范围。本书探讨的是主动肌，即受到意志控制的肌肉，它们通过肌腱与骨骼相结合，在肌肉收缩时，相应动作幅度范围内骨骼的位置也会产生变化。

若一位艺术家想了解人体运动，并希望准确又自然地描绘人体各类静态和动态姿势，学习肌肉系统解剖学是非常有必要的。肌肉的定义是身体肌肉组织和皮下脂肪组织。在严谨的艺术教育中，仅仅观察裸体不足以了解人体特征与相关肌肉系统的功能，还需要观察肌肉系统中不同器官的合力和抵消作用。以下简短地总结了一些肌肉结构特点，其中也有对肌肉运动方式的描述。

肌肉系统的形态结构

当肌肉收缩时，肉质部分会呈明显的红色，当肌肉放松时，这一部分仍会保持收缩前的状态，这种特性能使肌肉保持一种紧张感。肌肉表面附有一层薄薄的、近似半透明的致密状物质，包绕着纤维束，这称作肌筋膜。通过显微镜，可以观察到这些纤维束构成了肌肉的可收缩部分。而肌细胞组成了纤维束中更小的肌肉。骨骼肌的表面由成束状排列的肌细胞构成，表面有明显横纹，因此骨骼肌属于横纹肌的一种。横纹肌这种平滑的结构是被动肌的主要特点。

肌腱为肌肉末端的结缔组织纤维索，通常带有白色的纤维组织（腱膜）。腱鞘是套在肌腱外面的双层套管样密闭的滑膜管，内层与肌腱紧密相贴。肌腱不易拉伸，肌肉收缩产生的拉力会传到肌腱在肌肉中的附着点。通常来说，肌腱就像绳索一样，但对平滑肌来说，肌腱是平滑的，甚至有的是层层叠覆在一起的。肌肉除了这些主要结构，还有一些辅助器官，包括筋膜、黏液囊、腱鞘。一般情况下，肌肉都以两端的肌腱附着于骨上，肌肉在固定骨上的附着点称为起点（定点），在移动骨上的附着点称为止点（动点），起点和止点是相对的，在实际活动中两者可以互换（一些皮肤肌肉的附着点在嵌皮肤深处）。

肌肉的功能不同，形态上也有着很大的不同：

长肌：长度长，呈圆柱形，两头小，多见于四肢。长肌有两个以上的起始头，依其头数被称为肱二头肌、三头肌、四头肌（不同肌肉束通过一个肌腱连接而成）、二腹肌（两个肌腹以中间腱相连）。

阔肌：扁而薄，多分布于胸、腹壁，有时表面会附着一层白色的纤维组织。肌肉的嵌入点分布很广，通常会形成嵌入腱膜。

轮匝肌或括约肌：这些环形肌肉组织不包括在肌肉系统之中。

有一点需要记住：肌肉系统分为好几层，包括表层肌肉组织和深层肌肉组织。表层与深层的关系密切，在人体素描中，发现两者之间的作用是非常有必要的。

肌肉运动

人体的机械作用会推动身体各部分的运动，而四肢调节作用又与机械作用有着紧密的关系。由于肌肉所处的位置不同，会导致力的作用方向不同，因此每个运动包含着各种复杂的动作。基本上，仅靠一块或一组肌肉不太可能独立做出运动，肌肉具有不同的位置和特点，导致其相互间的复杂作用。下面列举的是一些肌肉种类：

主动肌：直接完成某动作的肌肉，主动肌的运动会受到其他肌肉反作用的影响。

拮抗肌：与主动肌功能相反的肌肉（如伸肌和缩肌）。

协同肌：具有互相协调运动或张力关系的两块或两块以上肌肉被称为协同肌，这种关系既简单又复杂。协同关系经常发生，在完成某一特定动作时，除主动肌收缩外，还需要某些肌肉收缩，以加强这一特定动作。

长肌

带状　　　　肱二头肌

三头肌　　　　二腹肌

阔肌

括约肌

人体素描小技巧

本书的目的并不是严谨地描述人体器官和结构，而是希望读者能对人体形态有一个大致的了解，进而将人体解剖知识运用于素描中。对艺术家而言，最佳的了解方法便是用手中的画笔来画，所以我一直通过素描来向读者展现，而不是照片。我并不想教导读者如何去绘制一幅素描作品，如果想提高自己的素描技术，通过日后的练习自然会做到。即便一名学生掌握了素描的技巧，也必须把视觉教育放在首位，仔细观察人体的比例、大小、骨骼、肌肉以及身体部位。

在绘画时，我喜欢用较硬的H系列铅笔。这种铅笔画出的线条又细又清晰，不易擦除。但对于初学者来说，较软的2B铅笔可能更适合，因为作画更容易、效果更好。关于纸张，我选用的是60厘米×40厘米蛋壳纸，这类纸张会产生抽象效果，非常适合简洁快速的绘画过程，同时也适合对作品进行进一步的深入加工。当你的眼睛和手学会协调作用并熟练运笔时，其他技巧就不是什么大问题了。

书中的素描以一位成年男性为模特，这能帮助读者更直观地找出解剖结构的细节。如果学生能通过观察本书中的模特，推导出不同性别、不同年龄的身体结构，那就再好不过了。

人体绘画的练习机会不只是在课堂上，而是遍布各处——游泳池、健身房、海滩、公交车、地铁，几乎任何地方都可以练习。你可以观察人们的面部、手部和腿部的特点，以及每个人独有的特征，但注意不要打扰对方或引起对方的不适。将这些宝贵的素材储存在你的脑海中，以备后续创作时使用。

在描绘一位职业模特前，要先学会画自己。你的肌肉做出动作后，身体的姿势会有什么变化呢？观察自己的身体能够帮助你掌握人体运动的实质，有助于练习用绘画表现身体的技巧。可以试试看对着镜子摆出各类姿势，来画一面或多面镜子中的映像，或者直接观察自己的身体部位，来画出手、脚等身体部位。这样的作画方式可能会辛苦些，但确实是很好的练习。

一些研究视觉的现代方法，可以更全面精准地对人类和动物的运动作出分析如快速拍照、摄影、慢镜头录像、录像、电脑以及其他复杂方式。通过这些技术手段，人们可以获取更加专业的调查结果，但对艺术家来说，这只是一种记录观察的方式。

画者不能被严谨的科学方式限制。观察生活中骨骼肌肉的运动是一种普遍的学习方式，当然不包括观察那些太复杂、速度太快以至于肉眼无法分辨的运动。在以照片为参考物绘画时，要注意视角和体积的变化，这些变化是肉眼所察觉不到的。即便是再完美的摄影技术也会忽略这些变化。通过观察光照下的明暗，会发现肌肉群起伏的表面。把一张照片或一张底片放大，投射到大尺寸的白纸上，观察投影的轮廓，你就能明白我所说的意思了。

即便是在医学院里，解剖材料也很难找，对艺术学生来说，找到一副骨架就更难了，但记住，你手边有很多可以利用的材料。如果学校里无法提供完整的骨架，你可以找一副由复合材料做成的骨架。如果该骨架的关节可以活动，你还可以把它摆成各种姿势，这就像是真人模特一样。为了了解肌肉结构和其他细节，你也可以去当地的自然博物馆参观或去图书馆中观看关于解剖的书籍。因为学生到解剖室实地学习的机会越来越少，这些材料便出现得更多了。有一点要记住：艺术家对于解剖知识的学习和医学院的学生或执业医师的学习不同。艺术家不应该沉浸于单纯的生理学或人类学分析理论，这些太强专业性的分析有时会使头脑混乱，用处也很有限。

总而言之，在绘制人体时，最重要的是清楚自己所画的骨骼特点、形状及其在人体中的大小比例。绘画时要有全局观，比如靠近表层皮肤的骨骼特点如何，靠近大关节处的特点又是如何。

在画肌肉时，要观察肌肉的形状、大小、收缩时的状态以及在某种特定姿势时所呈现的样子。要对人体肌肉的确切位置以及肌肉和骨骼的关系有一些了解。在绘画时，要综合主体、体积、光线和绘画及模特相互间的关系。这就像在搭积木一样，艺术学生需要把这些内容在头脑中想象出来。

有时，在大尺寸的纸上或白板上用彩色蜡笔或炭笔等工具绘制与真人比例相同、甚至更大的人体时，或许会忽略结构细节。这时就要把人体想象成是一组积木，研究结构线条，观察这些线条在三个层面上的相互关系。在想象身体内部结构的同时（如骨头），也要观察身体的外部特征（肉眼可看见的部分），感知到内部和外部之前的中间存在。

在绘画时，考虑人体基本的骨架结构和比例关系，按照比例缩小来画出人形，这种做法非常有用。在观察人体模特时，要注意不同关节组成的姿势特点以及四肢的方向，发现明显的解剖细节，并用自己的方式加以诠释。

头部肌肉

头部骨骼可以分为脑颅骨和面颅骨两类。脑颅骨由平骨组成，保护着大脑；面颅骨构成颜面的基本轮廓，这部分连接着面部唯一可以活动的骨头——下颌骨。面颅骨上附着的肌肉可分为两类：一类为咀嚼肌，位于头盖骨和下颚之间，包括咬肌和颊肌；另一类为表情肌，包括口周围肌（颧大肌与颧小肌）、眼睑、鼻部肌肉和头皮。

下面列出了运动系统中主要的肌肉，字母o代表起点，i代表止点，a代表肌肉运动。

头盖骨

前额通过腱膜（头部处的帽状突起）与枕骨相连接。

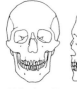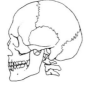

o：前额表层筋膜

i：帽状腱膜

a：扬眉毛，提起前额皮肤（关注、惊讶、恐惧）

降眉间肌

位于额肌内侧部一小块锥形肌。

o：鼻根

i：印堂（两眉头的中间）

a：耷拉眉梢，鼻梁形成横向皱纹（恐吓、悲伤、威逼）

耳部软骨

人的耳部肌肉主要由软骨构成，为有弹性的索状物。

前面与上面：

o：帽状腱膜和耳后筋膜

i：耳根

后面：

o：胸锁乳突肌

i：耳根

a：外耳的轻微活动

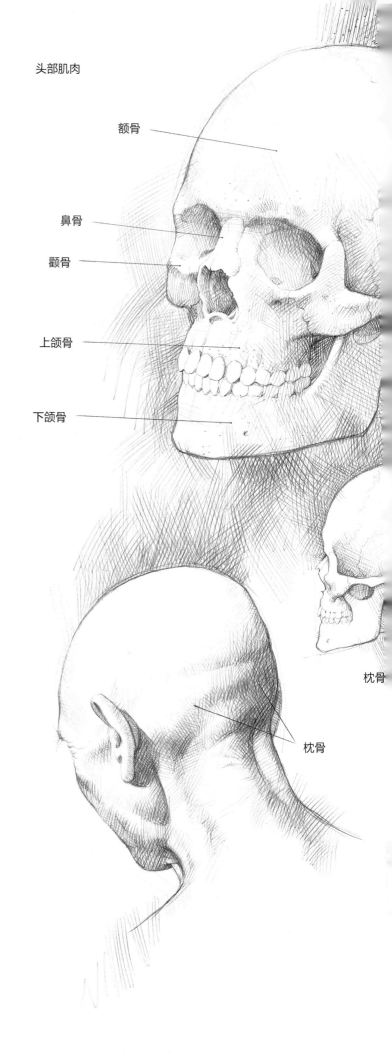

额骨

鼻骨

颧骨

上颌骨

下颌骨

枕骨

枕骨

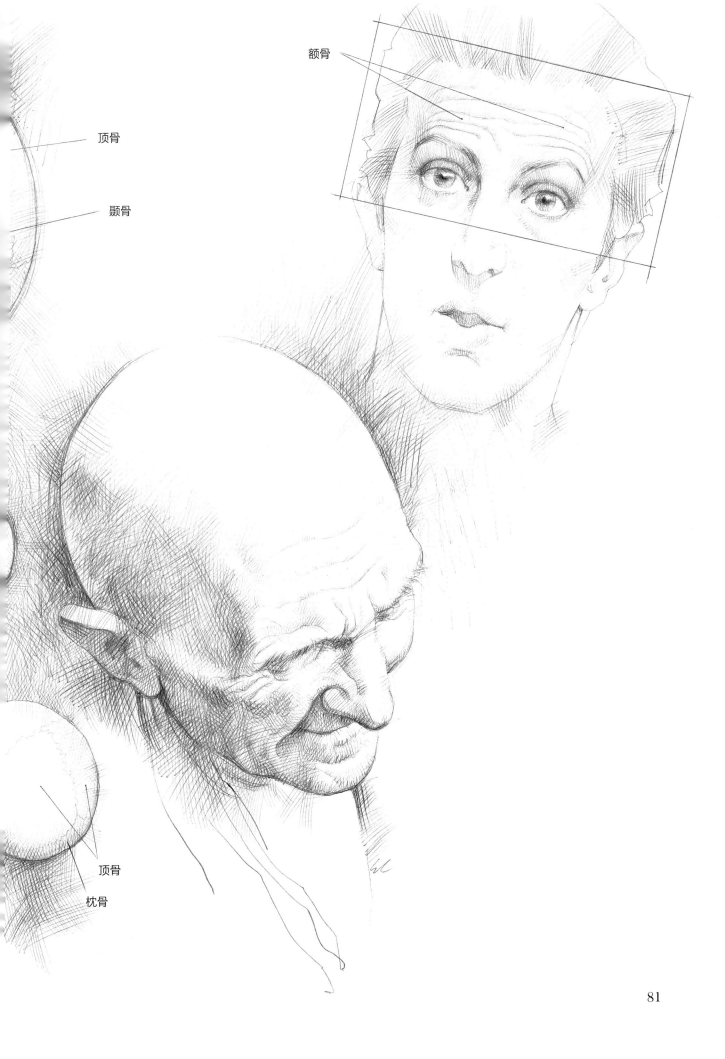

额骨

顶骨

颞骨

顶骨

枕骨

眼轮匝肌（眼睑肌肉）

可分为三部分：眼眶、眼睑与泪腺。

O：睑内侧韧带，额骨和上颌骨及眼睑组织

i：眼眶

a：合上眼皮,皱眉（笑、思考、沉思）

降眉间肌

o：额骨（鼻骨部分）

i：眉毛周围的皮肤

a：将靠近的眉梢向中间偏下的方向拉

眼眉皱眉肌

o：额骨的鼻骨部分

i：眉毛周围的皮肤

a：前额起皱纹，双眉聚拢向上（愤怒、悲伤）

鼻肌

o：上颌骨齿槽突起

i：鼻孔

a：捏鼻,把鼻子向下拉,皱鼻（悲伤、反感）

鼻孔开大肌

o：横部内侧的上颌骨

i：大翼软骨的外侧面鼻翼的皮肤

a：向上抬鼻孔或扩大鼻孔（愤怒、吸鼻子、深呼吸）

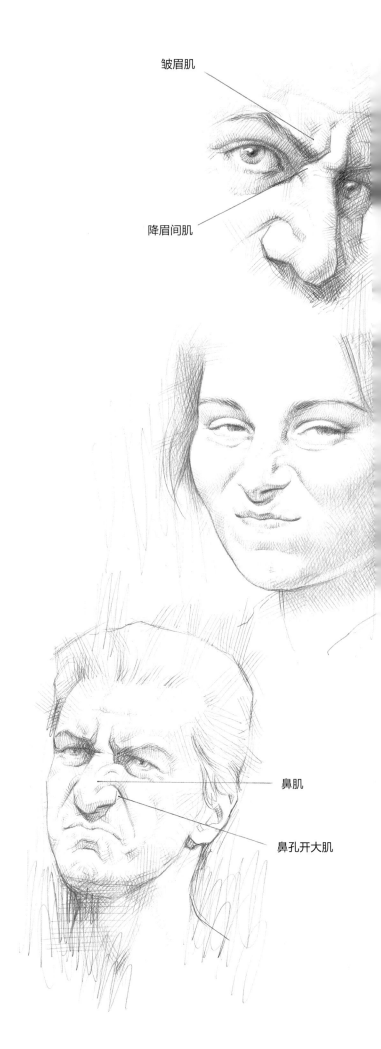

皱眉肌

降眉间肌

鼻肌

鼻孔开大肌

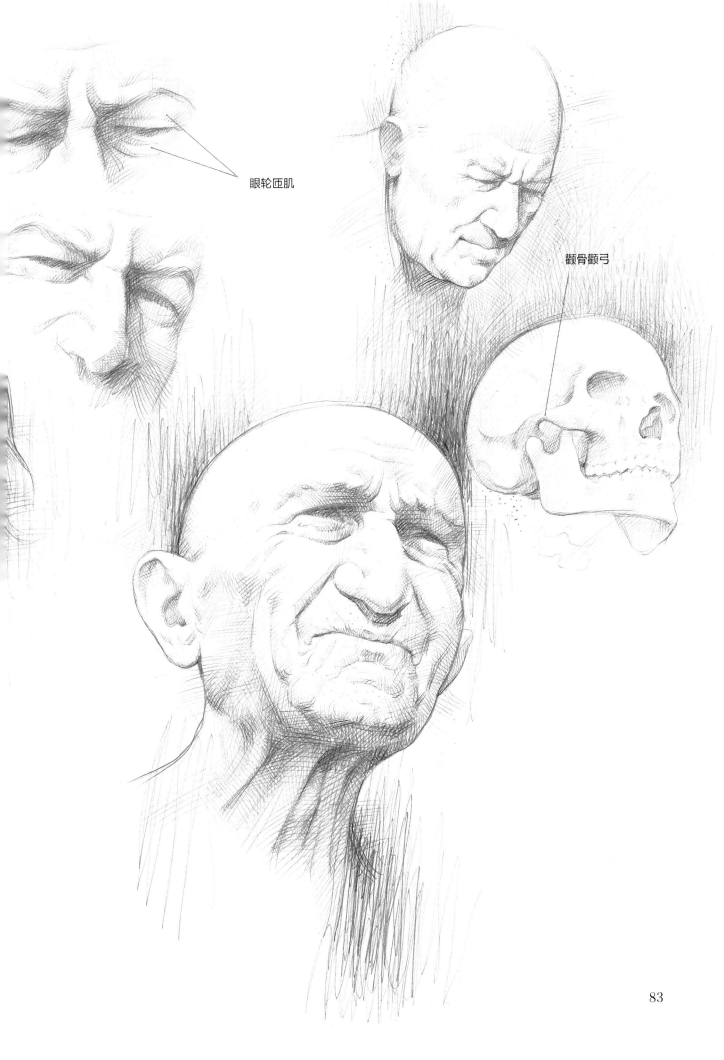

眼轮匝肌

颧骨颧弓

上唇方肌

在上唇部位，有三块面部肌肉相互之间存在着联系，肌肉运动为上唇向上提升、放大鼻孔（鄙视、可怜、悲伤、哭泣）。

提上唇鼻翼肌

o：上颌骨额突之上方

i：上唇

提上唇肌

o：上颌骨眶下缘

i：上唇外侧的皮肤

颧小肌

o：颧骨

i：鼻唇沟下部附近皮肤

颧大肌

o：颧骨

i：口角组织

a：提起嘴角（微笑、大笑）

笑肌

o：腮腺筋膜

i：口角水平轴皮肤

a：提起嘴角（强颜欢笑）

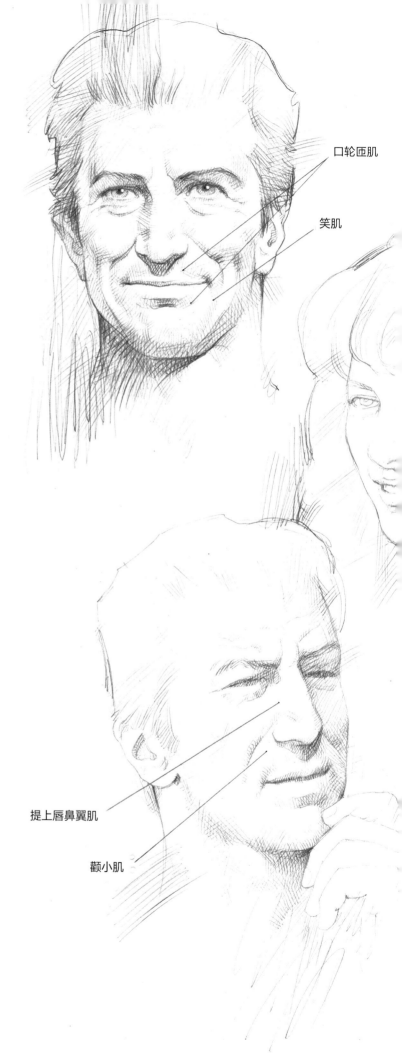

口轮匝肌

笑肌

提上唇鼻翼肌

颧小肌

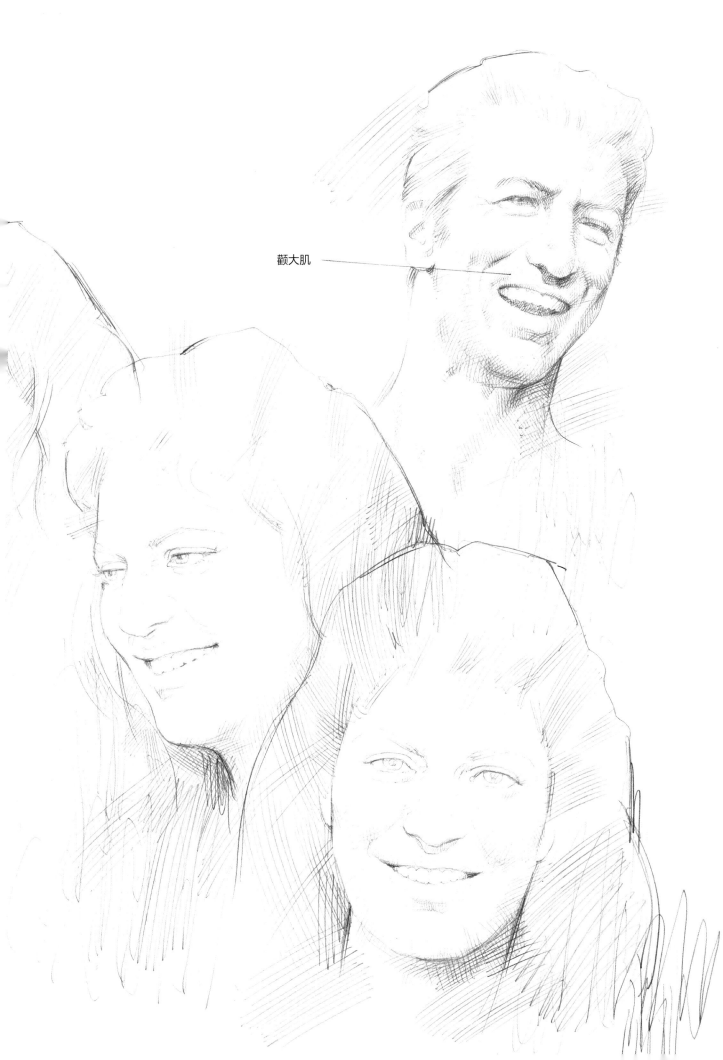

颧大肌

口周围肌

口周围肌包含了口轮匝肌、降下唇肌，作用是加强肌肉运动。

o：下颌骨

i：嘴角和下唇

a：下拉嘴角与下唇（轻蔑、愤怒）

提上唇肌

o：上颌骨眶下方处

i：上唇皮肤的一块面肌

颏肌

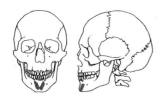

o：下颌骨外侧面

i：该部位皮下

a：外拉下唇、脸颊上起皱纹

口轮匝肌

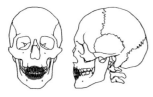

o：上束为鼻束，分别起于颧骨、上颌骨和鼻骨，下束为鼻唇束，起于下颌骨的尖牙窝

i：嘴唇皮肤

a：努嘴（亲吻、吹口哨和吮吸的动作）

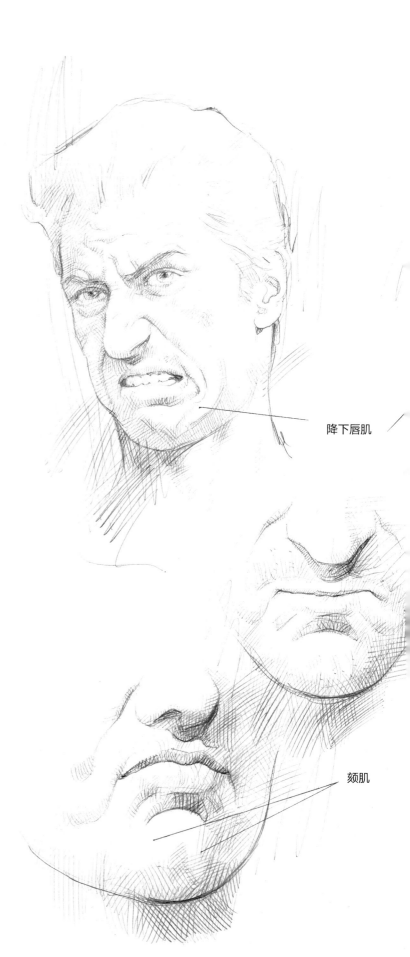

降下唇肌

颏肌

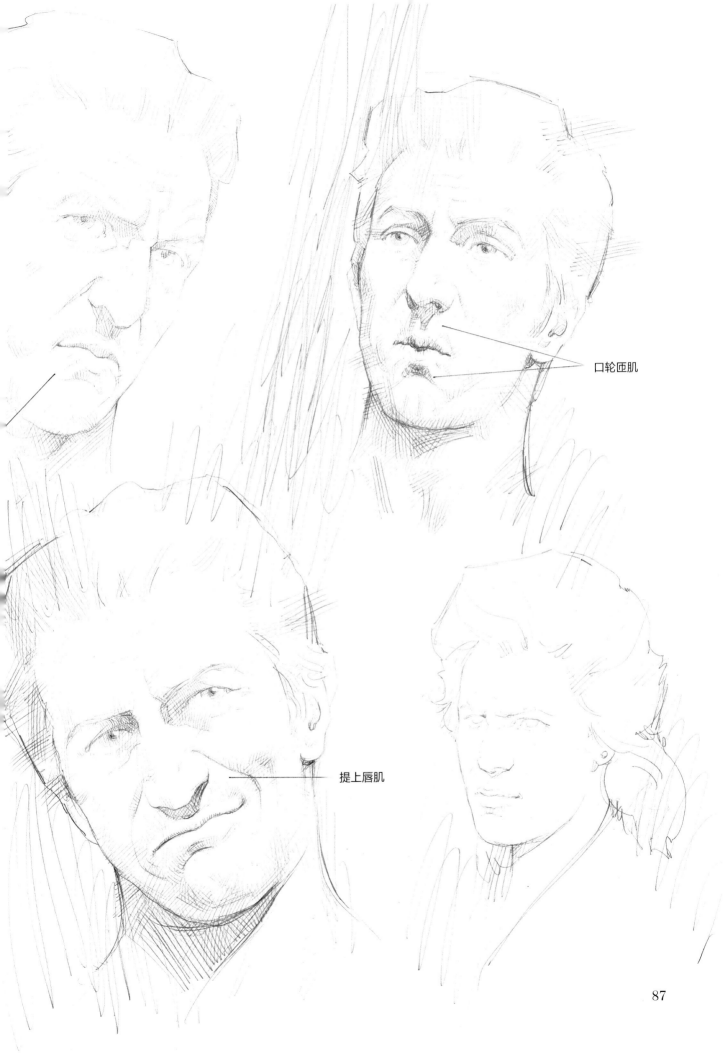

口轮匝肌

提上唇肌

颊肌

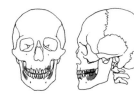

o：下颌骨上缘、上颌骨下缘，部分肌束起自下颌
骨和颅底翼突之间的翼突下颌韧带。

i：嘴角、上唇和下唇

a：外拉口角，绷紧嘴唇，脸颊紧贴牙齿（鼓起脸
颊、向外吹气）

尖牙隆突

o：颚板

i：口轮匝肌

a：向上拉嘴角与上嘴唇（咬牙切齿）

上唇切齿与下唇切齿

o：上颌与下颌

i：口轮匝肌

a：向上扯上唇，向下扯下唇

咬肌

o：颧弓下缘

i：下颌支外侧面一块强健有力的肌肉

a：嘴唇闭上，提起上颌向下颌运动（咀嚼），
下颌向前伸（威胁、紧张、愤怒）

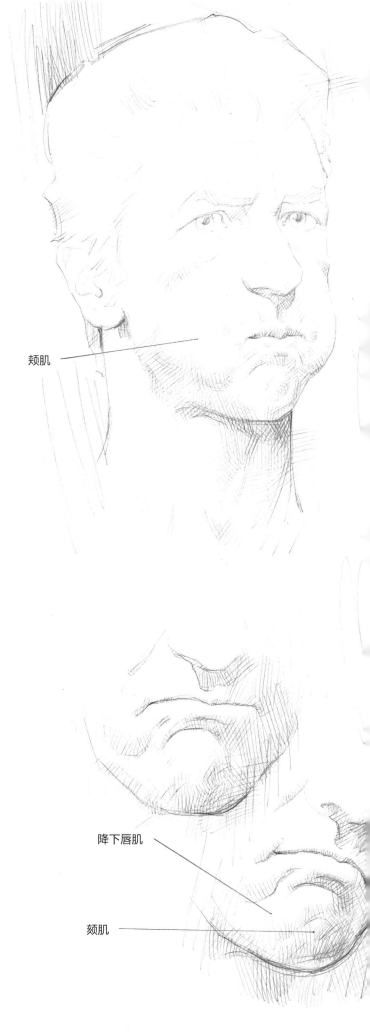

颊肌

降下唇肌

颏肌

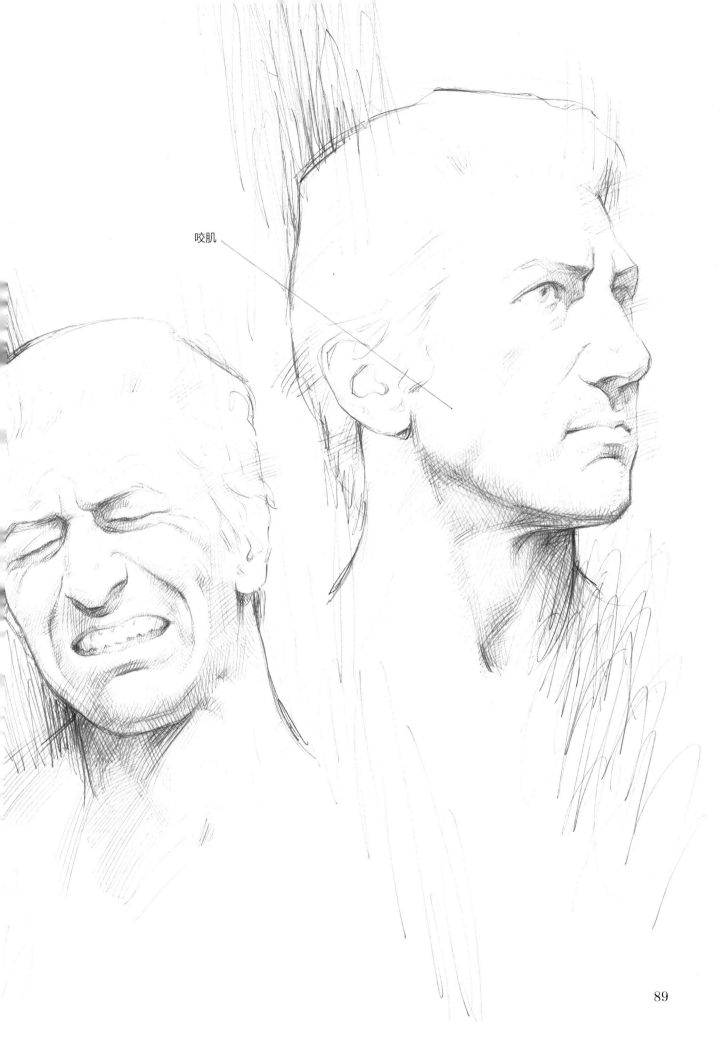

咬肌

颞肌

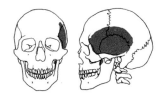

o：颞骨、顶骨、楔状骨

i：下颌骨冠状处

a：嘴唇闭上，下巴向下或向两边活动（咀嚼）

翼外肌

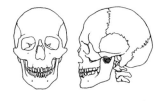

翼外肌位于颞下窝内，从外部看并不明显。它与
其他肌肉一起牵引下颌骨前伸和侧方运动。

颈阔肌

o：胸大肌和三角肌表面的深筋膜

i：口角

a：下巴和嘴角向下（在身体紧张的情况下，如愤怒或疼痛
时，表层肌肉会产生皮肤褶皱）

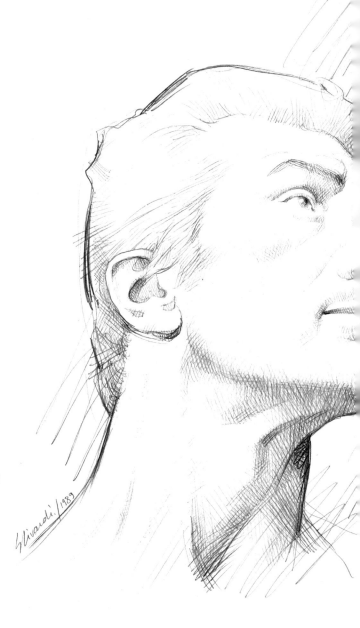

90

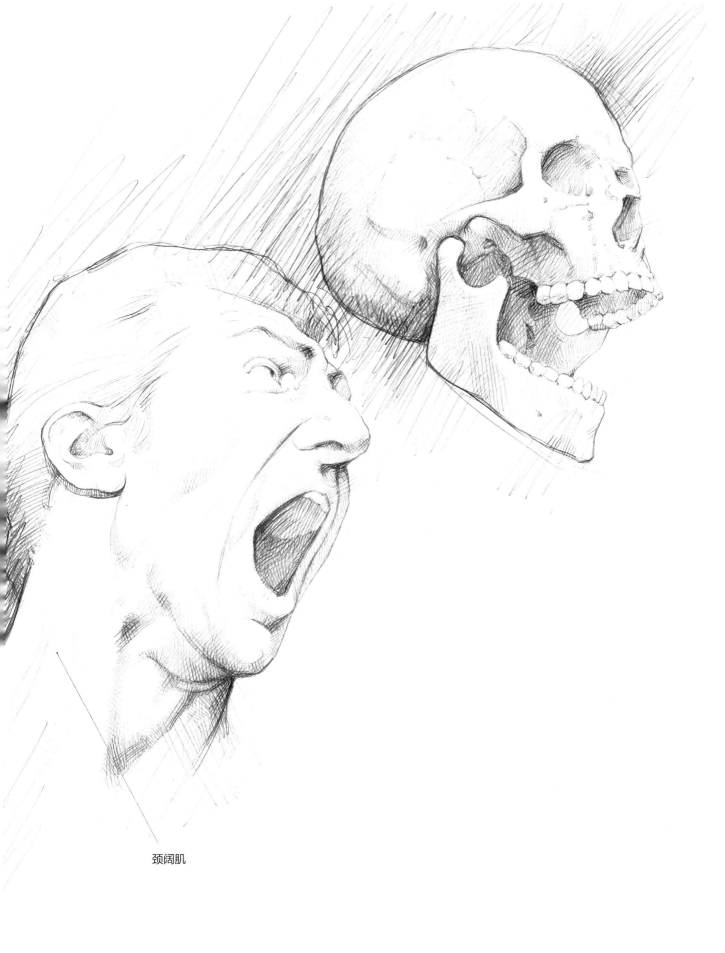

颈阔肌

颈部肌肉

颈部将头部和躯干连接在一起。颈部肌肉主要分布在颈椎，以及呼吸道和消化道的上段附近。这也就是为什么颈部形似圆柱体。颈部肌肉在圆柱体底部散开，延伸到胸部。

颈部包括斜角肌群、颈部前面的肌肉、颈部侧面的胸锁乳突肌和颈部后面连接背部的肌肉（如斜方肌、菱形肌、夹肌等）。颈部前面的肌肉可分为舌骨上肌群和舌骨下肌群（舌骨起到了保护喉部和部分气管的作用，喉部可以看到甲状腺软骨）。肌肉表面覆有薄膜，包裹着阔肌和颈部的表层血管。

斜角肌

斜角肌可分为前、中、后斜角肌。

o：前斜角肌：第三到第六颈椎横突前结节
 中斜角肌：第二到第七颈椎横突后结节
 后斜角肌：第五到第七颈椎横突后结节
i：前斜角肌：第一肋骨的上缘里面
 中斜角肌：第一肋骨上缘外面
 后斜角肌：第一肋骨侧面
a：吸气（提起第一第二根肋骨），向侧面弯曲颈椎

胸锁乳突肌

o：胸骨柄前面，锁骨头起自锁骨内三分之一段上缘
i：乳突外面及上项线外侧三分之一处
a：扭转头部，向前方或两侧弯曲颈部

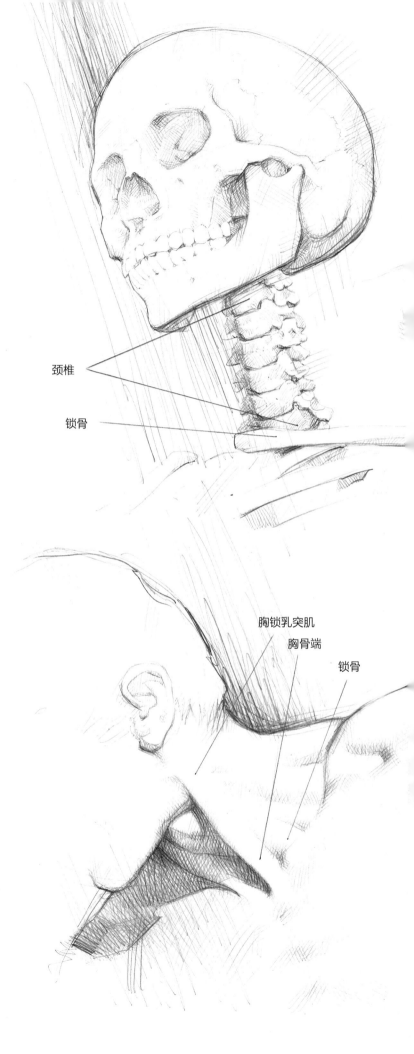

颈椎

锁骨

胸锁乳突肌

胸骨端

锁骨

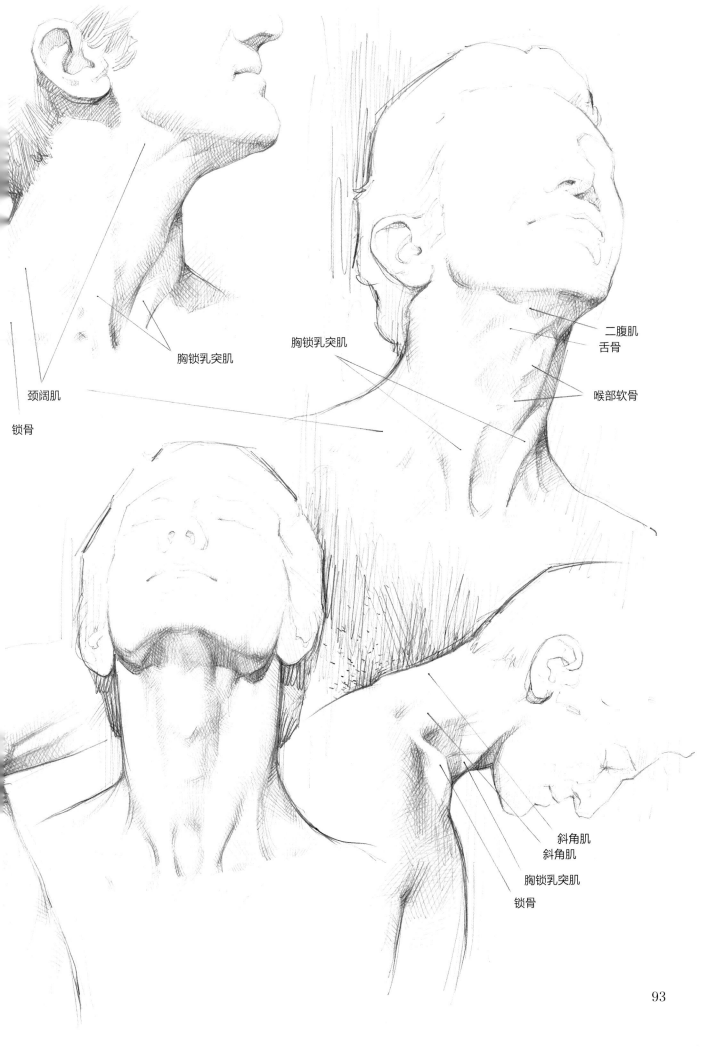

胸锁乳突肌

胸锁乳突肌

颈阔肌

锁骨

二腹肌
舌骨

喉部软骨

斜角肌
斜角肌

胸锁乳突肌

锁骨

舌骨上肌群

二腹肌

o：前腹起自下颌骨二腹肌窝，斜向后下方；后腹起自乳突内侧，斜向前下。

i：舌骨（二腹肌通过环状肌腱与舌骨相连）

a：张开嘴巴，抬起舌骨，翘舌头

茎突舌骨肌

o：茎突

i：舌骨体和舌骨大角连接处

a：抬起舌骨

下颌舌骨肌

o：下颌骨

i：舌骨体前面

a：嘴巴底部向上抬

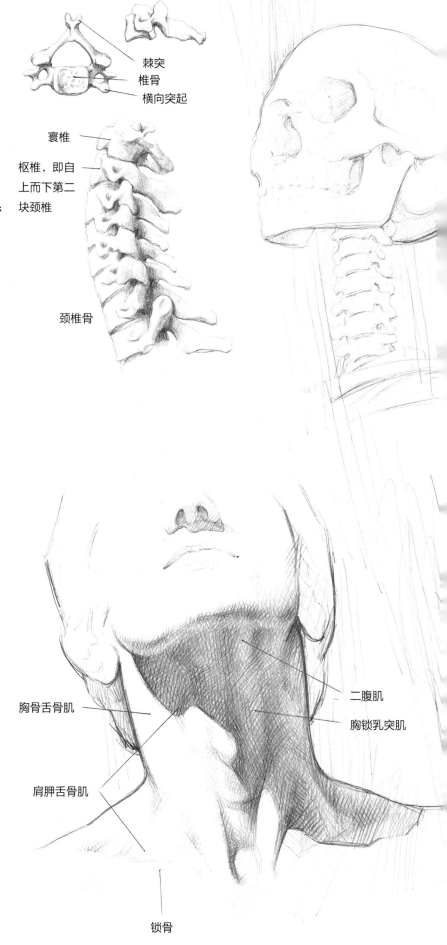

棘突
椎骨
横向突起

寰椎

枢椎，即自上而下第二块颈椎

颈椎骨

胸骨舌骨肌

肩胛舌骨肌

二腹肌

胸锁乳突肌

锁骨

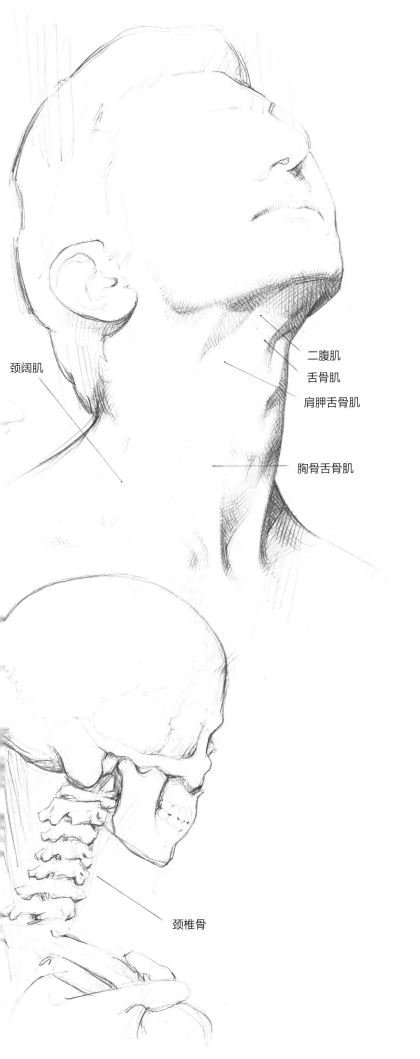

颈阔肌

二腹肌
舌骨肌
肩胛舌骨肌

胸骨舌骨肌

颈椎骨

舌骨下肌群

肩胛舌骨肌

o：上腹自中间腱起始,下腹起自肩胛骨上缘

i：中间腱

a：舌骨向下拉或向一边拉

胸骨舌骨肌

o：胸骨柄和锁骨胸骨端后面

i：舌骨体内侧部

a：舌骨与喉结向下压（打开或关闭声门、吞咽）

甲状舌骨肌

o：甲状软骨斜线

i：舌骨体外侧部和舌骨大角

胸骨甲状肌

o：胸骨柄

i：甲状软骨表层

a：甲状舌骨被胸骨甲状软骨拉长，打开和关闭
声门，吞咽，呼吸

躯干肌肉

　　躯干、头部和颈部是人体最主要的组成部分。躯干可分为上方的胸部和下方的腹部。相对应的，体腔可分为胸腔和腹腔。胸腔和腹腔之间有隔膜。胸骨与椎骨相连。椎骨可分为颈椎、胸椎、腰椎、骶椎（五块）和尾椎（四块）。脊柱由椎骨、连接椎骨的关节、椎骨肌腱和附着的肌肉构成。成人的胸廓近似圆锥形，前面略扁平，靠近腹部的地方较宽大。胸廓由12对肋骨和肋软骨构成，这些肋骨在背部通过关节与脊椎相连。最上面的7对肋骨通过关节与胸骨相连。呼吸肌十分明显，背肌、胸肌和肩胛带相互连接，从而控制上肢活动。

　　腹腔近似卵形，基部与骨盆相接，背部与腰椎相连。宽大的肌肉层和连接韧带位于腹腔的两侧和前侧，这些构成了腹壁肌。这部位肌肉的样子由肌肉的紧张程度所决定。

髂肋肌

o：骶骨和髂骨，也就是竖脊肌总肌腱的外侧部

i：下六个肋骨的下缘

a：伸展脊柱、轻微地转动脊柱

最长肌

o：骶骨合相邻部位的背部筋膜，腰部棘状突出，胸椎和颈椎的横向突出

i：横向的脊柱乳突至颞骨咀嚼突出

a：伸展脊柱

棘肌

o：大部分胸椎的临近的棘突

i：相邻的棘状突起

a：伸展脊柱、轻微侧弯脊柱

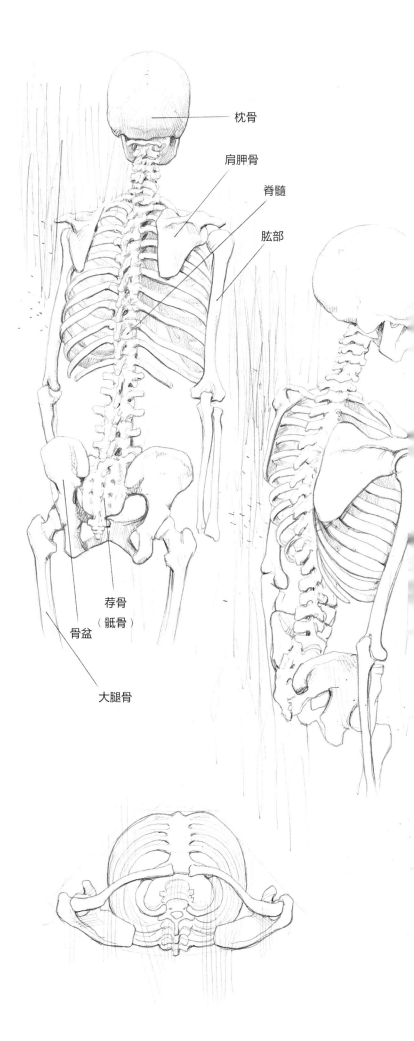

枕骨

肩胛骨

脊髓

肱部

荐骨（骶骨）

骨盆

大腿骨

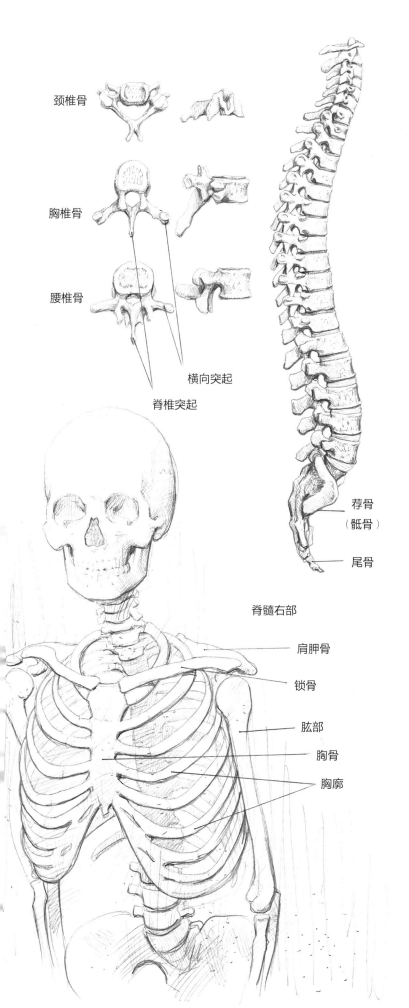

颈椎骨

胸椎骨

腰椎骨

横向突起

脊椎突起

脊髓右部

荐骨
（骶骨）

尾骨

肩胛骨

锁骨

肱部

胸骨

胸廓

颈夹肌

o：第三到第六胸椎棘突

i：上两个或上三个颈椎横突的后结节

a：向后拉伸颈部与头部，将头部侧向一边

头颈夹肌

o：项韧带的下部，第七颈椎棘突和胸一到胸三胸椎棘突

i：上项线外侧，颞骨乳突之后，胸锁乳突肌附着点深面

a：头部向后拉伸，向两边转动

半棘肌

o：第四颈椎到第十二胸椎的横突

i：位于起点附着处上方第六到第八节脊椎的棘突。

回旋肌

o：某节椎骨横突部位

i：起点的上一节椎骨棘突

半棘肌、多裂肌和回旋肌属于脊柱附近的肌肉。这些肌肉的运动十分复杂，可以伸展脊柱、头部并做一些轻微地转动与侧向弯曲。

多裂肌

o：骶骨和腰五节至胸十二节的横突部位，向上超过两个椎节

i：棘突

耻尾肌

耻尾肌属于骶骨和尾骨腹侧的基本肌肉束，与人体运动和艺术领域无关。

棘间肌 **横突间肌**

o和i：处于棘状
突起和整根
a：拉直背部

o和i：位于下一个椎骨
的横脊柱长度之间
a：向侧面弯曲脊柱

枕下肌

位于颈项后部的脊柱区肌肉群。

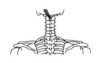
头后小直肌
o：第一颈椎后结节
i：枕骨下项线的骨面

头后大直肌
o：第二颈椎棘突
i：枕骨下项线的外侧
骨面

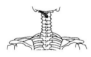
头下斜肌
o：第二颈椎棘突
i：寰椎侧块

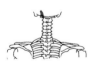
头上斜肌
o：寰椎侧块
i：枕骨下项线

枕下肌的运动都为伸头、向侧面弯曲头部或
转头。

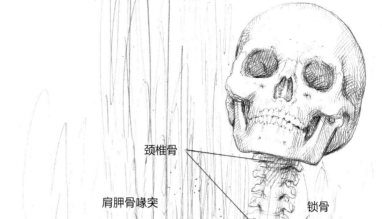

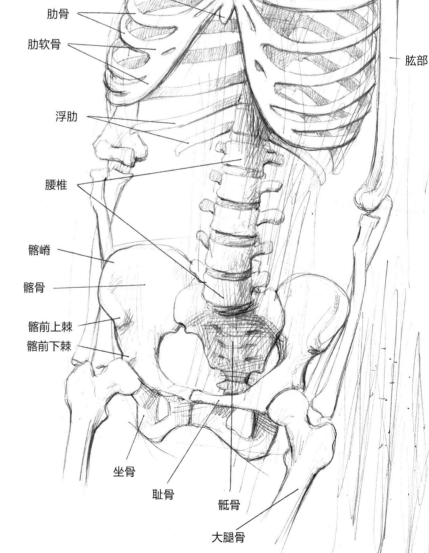

颈椎骨

肩胛骨喙突

肩峰

锁骨

肩峰边缘

柄状突起

胸骨

剑状突起

肋骨

肋软骨

浮肋

腰椎

髂嵴

髂骨

髂前上棘

髂前下棘

肱部

坐骨

耻骨

骶骨

大腿骨

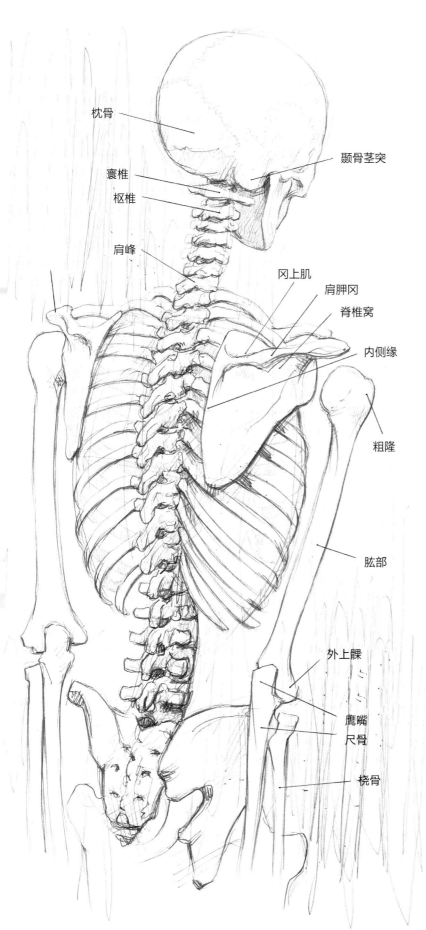

枕骨

颞骨茎突

寰椎

枢椎

肩峰

冈上肌

肩胛冈

脊椎窝

内侧缘

粗隆

肱部

外上髁

鹰嘴

尺骨

桡骨

长肌

o：椎骨横突及前表面

i：椎骨的横突及前表面的上方

a：弯曲头部、转头颈

头长肌

o：第三到第五节颈椎横突

i：枕骨

a：弯曲头部、弯曲颈部、旋转头部

头前直肌

o：枢椎横向突起

i：枕骨

a：下弯头部、侧弯头部

此页中列出的肌肉都处于椎骨周围或深处，因此从表面观察不出。这些肌肉对于人体运动非常重要，如参与直立和行走动作，同时对头部的运动也非常重要。

胸大肌

o：锁骨内侧半、胸骨、上六肋骨前面及腹直肌鞘前壁上部

i：肱骨大结节嵴

a：并拢动作（放下、前伸、抬起手臂），提升躯干（攀爬），上肢向中间并拢

锁骨下肌

o：第一肋软骨

i：锁骨肩峰端的下表面

a：扣紧锁骨

胸小肌

o：第三到第五肋骨之前和肋间肌表面之间的筋膜，

i：同侧肩胛骨的喙突

a：压低肩部、抬升肋骨（呼吸）

前锯肌

o：第一到第九肋骨

i：肩胛骨的脊柱缘

a：拉伸肩胛、抬升肋骨（吸气）

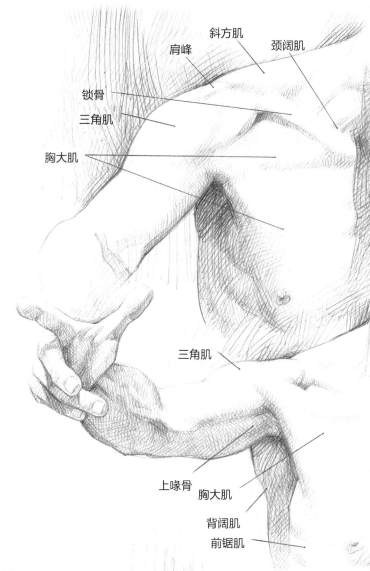

斜方肌
肩峰
颈阔肌
锁骨
三角肌
胸大肌
三角肌
上喙骨
胸大肌
背阔肌
前锯肌

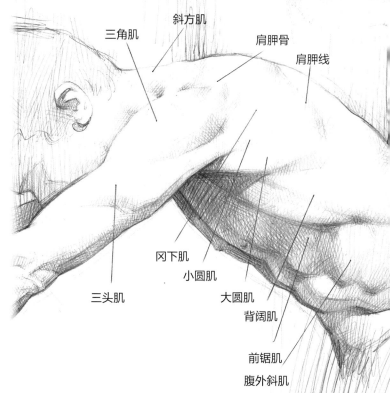

三角肌
斜方肌
肩胛骨
肩胛线
冈下肌
小圆肌
大圆肌
背阔肌
三头肌
前锯肌
腹外斜肌

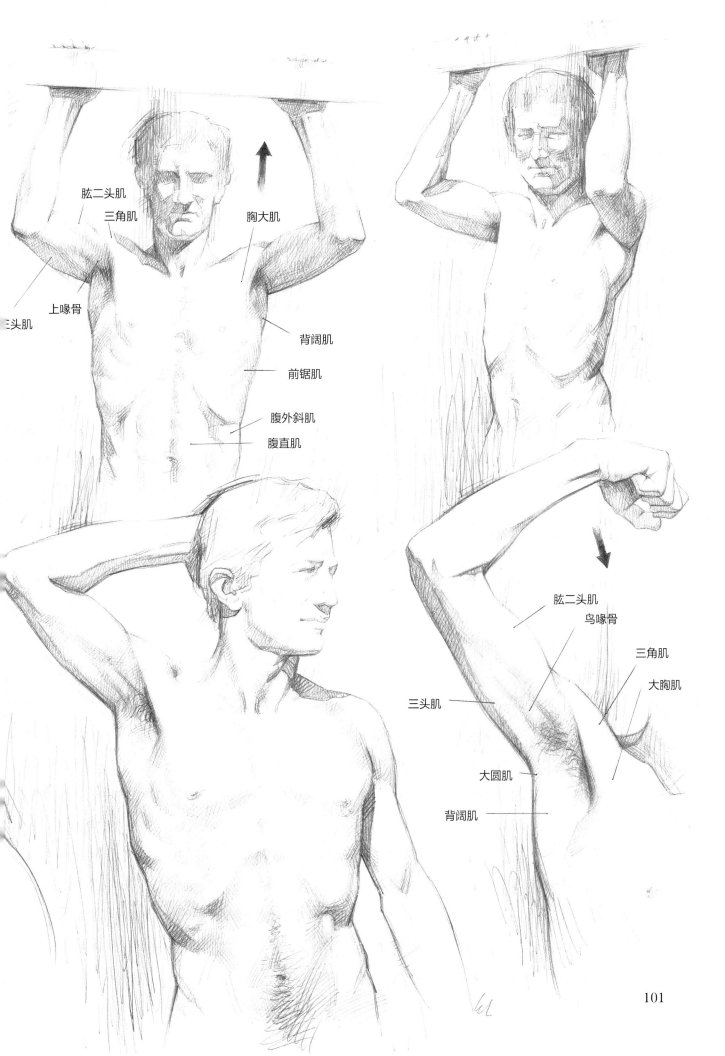

肱二头肌

三角肌

胸大肌

上喙骨

三头肌

背阔肌

前锯肌

腹外斜肌

腹直肌

肱二头肌

鸟喙骨

三角肌

大胸肌

三头肌

大圆肌

背阔肌

斜方肌

o：上项线、枕外隆突、项韧带和全部胸椎棘突

i：锁骨的外侧三分之一处、肩峰和肩胛冈

a：伸头、转头、耸肩、转动肩胛骨、提升躯干（攀爬）

背阔肌

o：第六到第十二胸椎及全部腰椎棘突；腰椎、骶骨和髂后嵴（通过腰背筋膜）

i：肱骨小结节嵴

a：握把、肩臂背部运动、提升躯干（攀爬）

肩胛提肌

o：上四块颈椎的横突，肌纤维斜向后下稍外方

i：肩胛骨上角和肩胛骨脊柱缘的上部。

a：上提肩胛骨，使肩胛骨下回旋。

大菱形肌和小菱形肌

o：大菱形肌：至前四个胸椎的棘突和相应的棘突上韧带

小菱形肌：第六和第七颈椎棘突

i：大菱形肌：至脊柱下方肩胛骨内侧

小菱形肌：脊柱上方肩胛骨内侧缘

a：将肩部向前拉的胸部肌肉的力量保持平衡

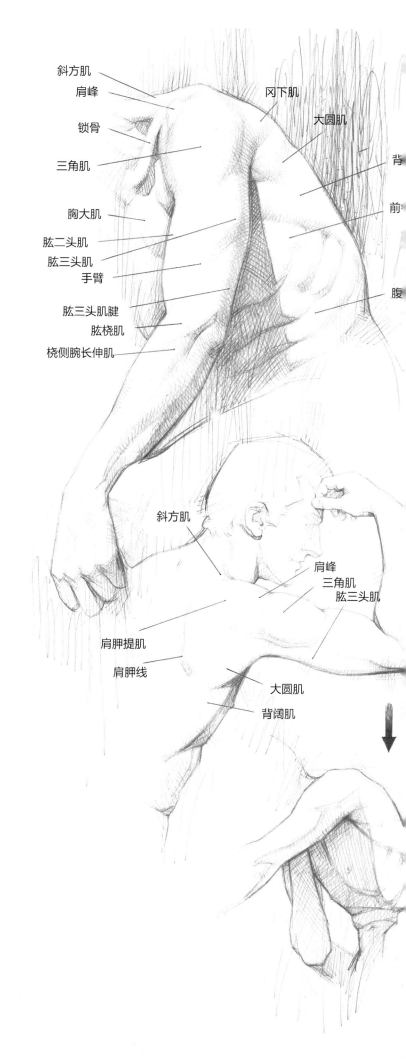

斜方肌
肩峰
锁骨
三角肌
胸大肌
肱二头肌
肱三头肌
手臂
肱三头肌腱
肱桡肌
桡侧腕长伸肌

冈下肌
大圆肌
背
前
腹

斜方肌
肩峰
三角肌
肱三头肌
肩胛提肌
肩胛线
大圆肌
背阔肌

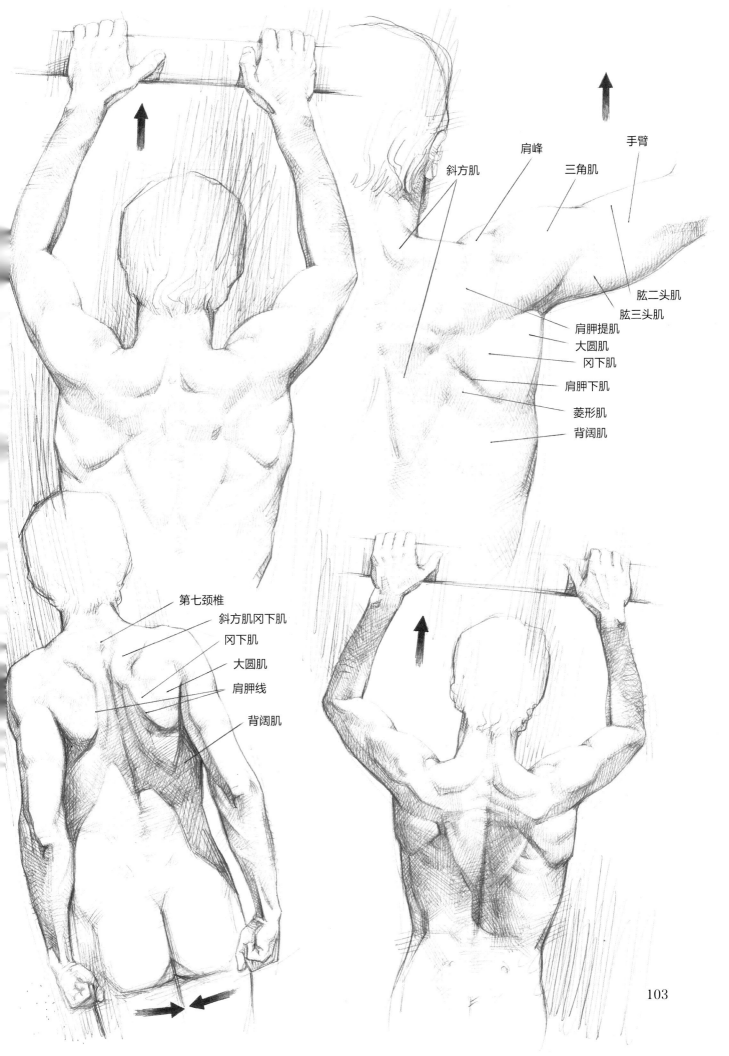

斜方肌

肩峰

三角肌

手臂

肱二头肌

肱三头肌

肩胛提肌

大圆肌

冈下肌

肩胛下肌

菱形肌

背阔肌

第七颈椎

斜方肌冈下肌

冈下肌

大圆肌

肩胛线

背阔肌

103

肋间肌（肋间内肌和肋间外肌）

每两根肋骨之间有两组肌肉，分别称为肋间内肌和肋间外肌，合称肋间肌，起着交叉固定肋骨的作用。肋间肌向脊椎方向延伸，但与脊椎骨并不相连。

肋提肌

肋提肌起自胸椎横突，止于肋骨上端的前缘和外侧面，在进行呼吸运动时该肌肉会起作用。

肋下肌、横向胸肌

位于肋骨内侧，帮助呼吸运动。

上后锯肌

o：项韧带下部，第六和第七颈椎和第一和第二胸椎棘突，肌纤维斜向外下方

i：第二到第五肋骨肋角的外侧面

a：上提肋骨以助吸气

下后锯肌

o：第十一、第十二胸椎棘突及上位第一、第二腰椎棘突，肌纤维斜向外上方

i：第九到第十二肋骨肋角外面

a：下拉肋骨协助呼气

膈肌

膈肌为圆顶状肌肉纤维结构。腰部、肋骨和胸部部分延伸出来的筋膜汇集形成了膈肌。这层肌肉将胸腔和腹腔分离，为主要的呼吸肌，受意志控制。

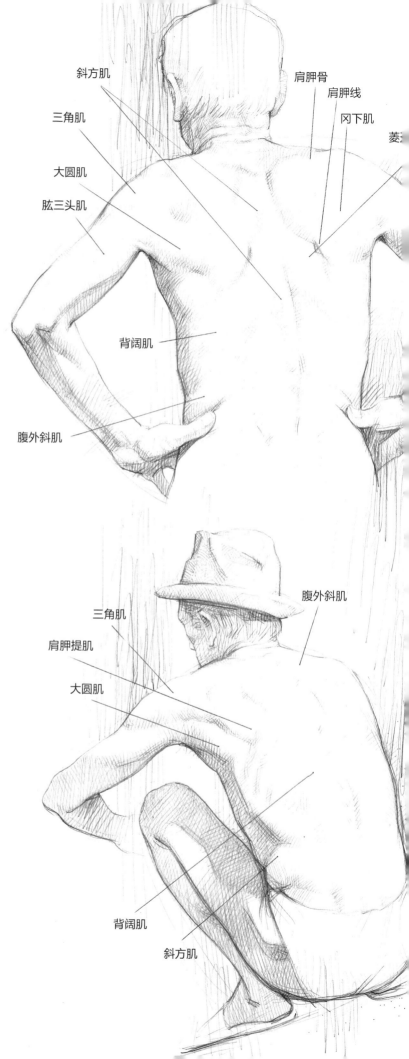

斜方肌　三角肌　大圆肌　肱三头肌　背阔肌　腹外斜肌　肩胛骨　肩胛线　冈下肌　菱
三角肌　肩胛提肌　大圆肌　腹外斜肌　背阔肌　斜方肌

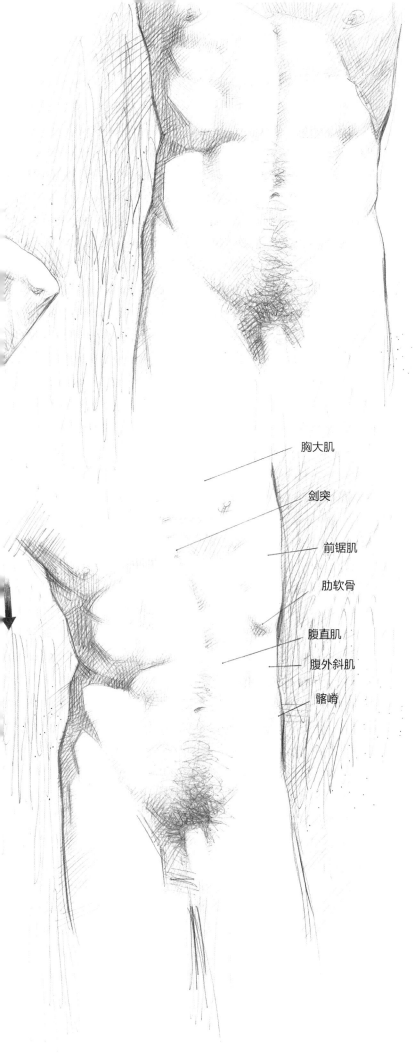

腰方肌

o: 第十二肋骨下缘内侧和第一到第四腰椎横突

i: 髂嵴上缘及髂腰韧带

a: 脊椎骨和胸腔的边缘褶皱

腹直肌

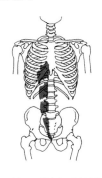

o: 第五到第七肋软骨前面和胸骨剑突

i: 耻骨上缘

a: 弯曲胸腔，抬起骨盆与下肢，维持腹压

锥状肌

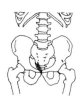

o: 耻骨上支

i: 腹白线

a: 绷紧腹白线

胸大肌

剑突

前锯肌

肋软骨

腹直肌

腹外斜肌

髂嵴

腹外斜肌

o：第五到第十二肋骨侧面

i：髂嵴，耻骨结节及白线

a：弯曲胸部，抬起骨盆

腹内斜肌

o：胸腰筋膜、髂嵴及腹股沟韧带外侧半

i：第十到第十二肋骨下缘和白线

a：前屈脊柱或控制身体体转

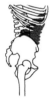

腹横肌

o：腰椎横突和肋弓内侧面

i：腹白线

a：紧张腹壁，压缩腹部

会阴肌肉

会阴肌肉处于骨盆附近及以下位置，包括肛门内括约肌、泌尿肌和生殖器官肌肉等。在艺术领域不会对该部位肌肉进行深入探讨。

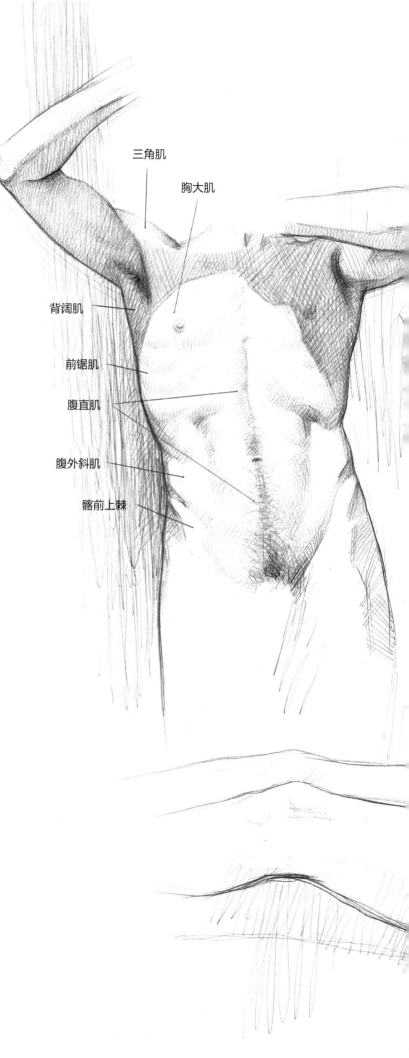

三角肌

胸大肌

背阔肌

前锯肌

腹直肌

腹外斜肌

髂前上棘

胸大肌

前锯肌

软组织及肋骨

腹直肌

背阔肌

臀中肌

臀大肌

腹外斜肌

髂嵴

阔筋膜张肌

大转子

腹直肌

三角肌

胸大肌

前锯肌

大圆肌

肩胛肌

背阔肌

外斜肌

髂嵴

阔筋膜张肌

大转子

臀中肌

上肢肌肉

上肢包括上臂、前臂和手，属于可以自由活动的身体部位。关节将上肢在肩部高度与肩胛带（肩胛骨、锁骨）连接在一起。

从侧面看，上臂为一个扁平的圆柱体，肌肉分布在肱骨附近。臂部可分为前、后两个肌室。

前臂的形状为前后压扁的锥形。在尺骨附近分布着桡侧屈肌。肌肉主要集中在肘关节附近，薄层的肌腱分布在手腕附近（包括手腕韧带）。

手是扁平的，结构复杂，包含许多骨头，如腕骨、掌骨、指骨等。手掌上分布着肌肉，表面覆有筋膜。人们肉眼可见的是包裹在筋膜下的伸张肌肌腱。

除了向下翻转和转动，前臂做其他运动时都会牵连到许多关节，在绘画时要将这点考虑在内。

三角肌

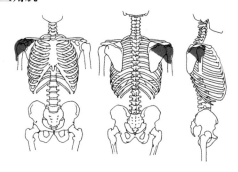

o：前部肌束起自锁骨外侧半，中部肌束起自肩峰，后部肌束起自肩冈

i：肱骨三角肌粗隆

a：臂的外展（内侧肌肉收缩）、肱骨的前后拉动（前部筋膜的收缩）、背部和中部的运动（背部筋膜的收缩）

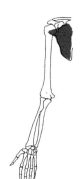

肩胛提肌

o：上四块颈椎的横突，肌纤维斜向后下稍外方

i：肩胛骨上角和肩胛骨脊柱缘的上部

a：向内转动手臂

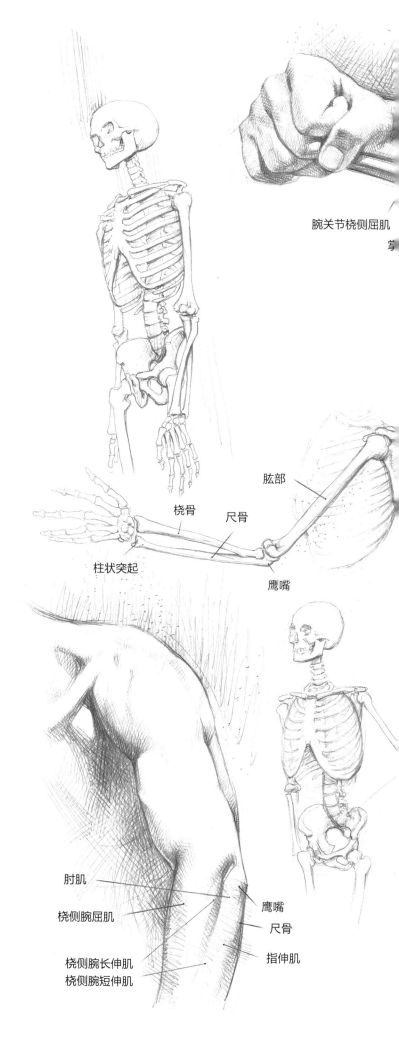

腕关节桡侧屈肌

掌

肱部

桡骨　尺骨

柱状突起

鹰嘴

肘肌

桡侧腕屈肌

桡侧腕长伸肌
桡侧腕短伸肌

鹰嘴

尺骨

指伸肌

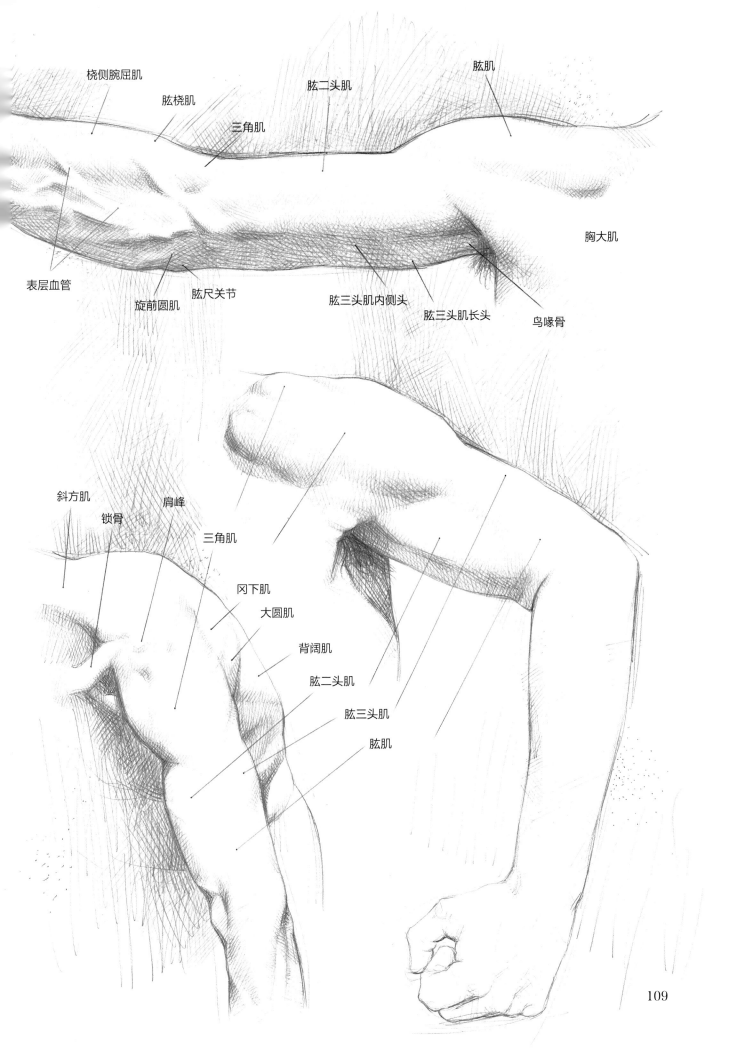

桡侧腕屈肌

肱桡肌

三角肌

肱二头肌

肱肌

胸大肌

表层血管

旋前圆肌

肱尺关节

肱三头肌内侧头

肱三头肌长头

鸟喙骨

斜方肌

锁骨

肩峰

三角肌

冈下肌

大圆肌

背阔肌

肱二头肌

肱三头肌

肱肌

109

冈上肌

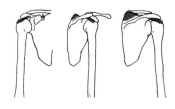

o：肩胛骨冈上窝

i：肱骨大结节

a：向外旋转、伸展手臂

冈下肌

o：肩胛骨冈下窝

i：肱骨大关节

a：向外、向后旋转手臂

小圆肌

o：肩胛骨腋窝缘上三分之二背面

i：肱骨大结节下部

a：向外拉伸肱骨，手臂的后转、内收

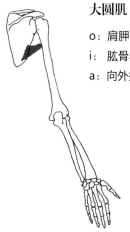

大圆肌

o：肩胛骨下角背面

i：肱骨小结嵴

a：向外拉伸肱骨并向后转动

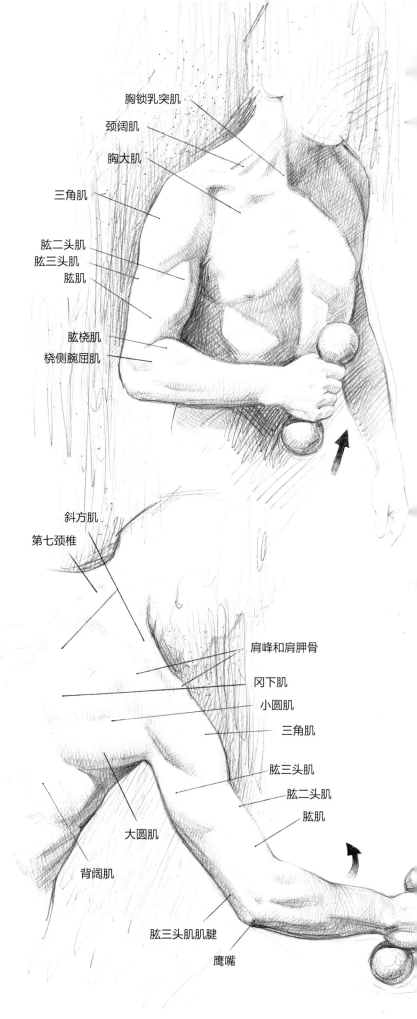

胸锁乳突肌
颈阔肌
胸大肌
三角肌
肱二头肌
肱三头肌
肱肌
肱桡肌
桡侧腕屈肌

斜方肌
第七颈椎

肩峰和肩胛骨
冈下肌
小圆肌
三角肌
肱三头肌
肱二头肌
肱肌

大圆肌
背阔肌

肱三头肌肌腱
鹰嘴

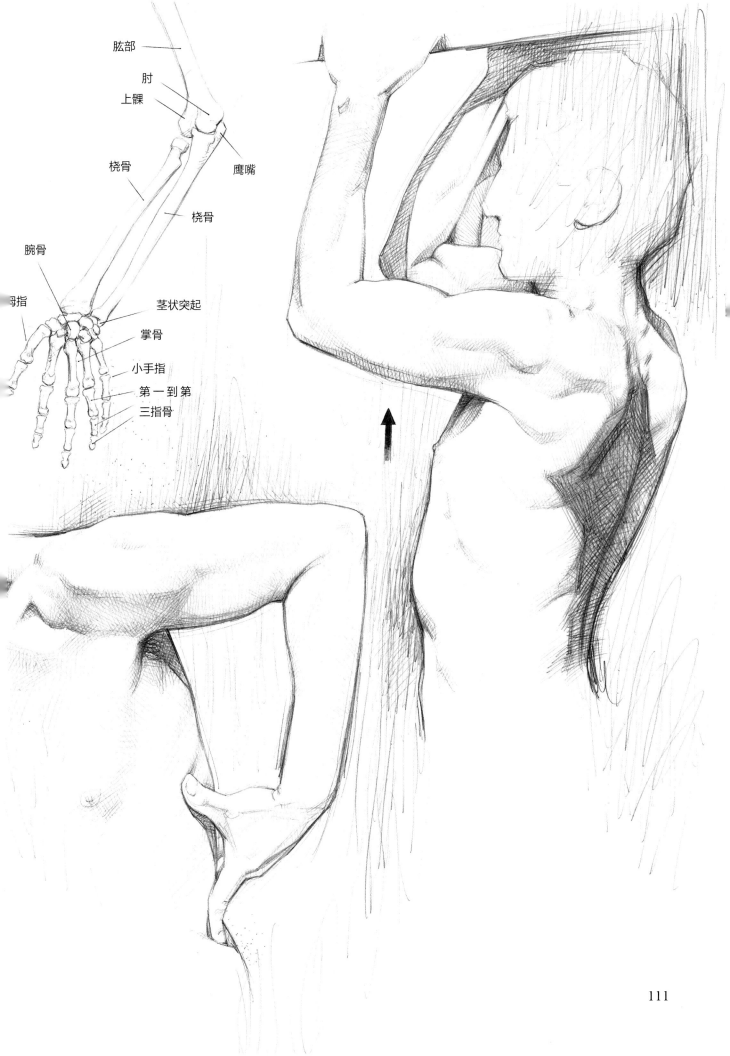

肱部
肘
上髁
鹰嘴
桡骨
桡骨
腕骨
拇指
茎状突起
掌骨
小手指
第一到第
三指骨

肱二头肌

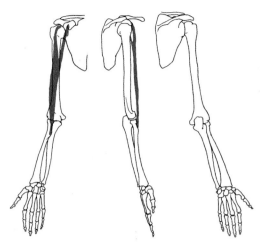

o：长头起于肩胛骨盂上粗隆，短头起于肩胛骨喙突

i：桡骨粗隆和前臂筋膜

a：弯曲前臂，向外旋转桡骨，垂下肩胛骨

喙肱肌

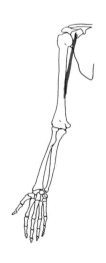

o：肩胛骨喙突

i：肱骨中部内侧

a：向前、向两侧拉伸手臂，向外旋转手臂

肱肌

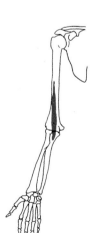

o：肱骨前面下半部分

i：尺骨粗隆和冠突

a：弯曲前臂

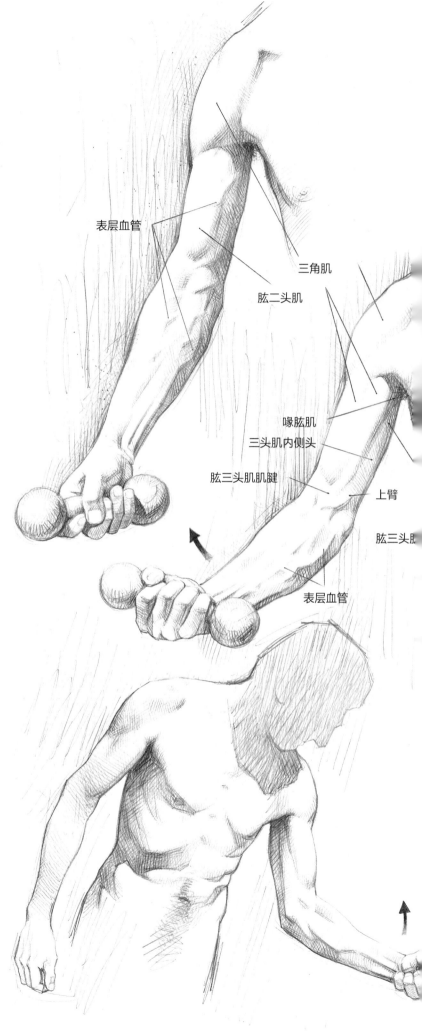

表层血管

三角肌

肱二头肌

喙肱肌

三头肌内侧头

肱三头肌肌腱

上臂

肱三头肌

表层血管

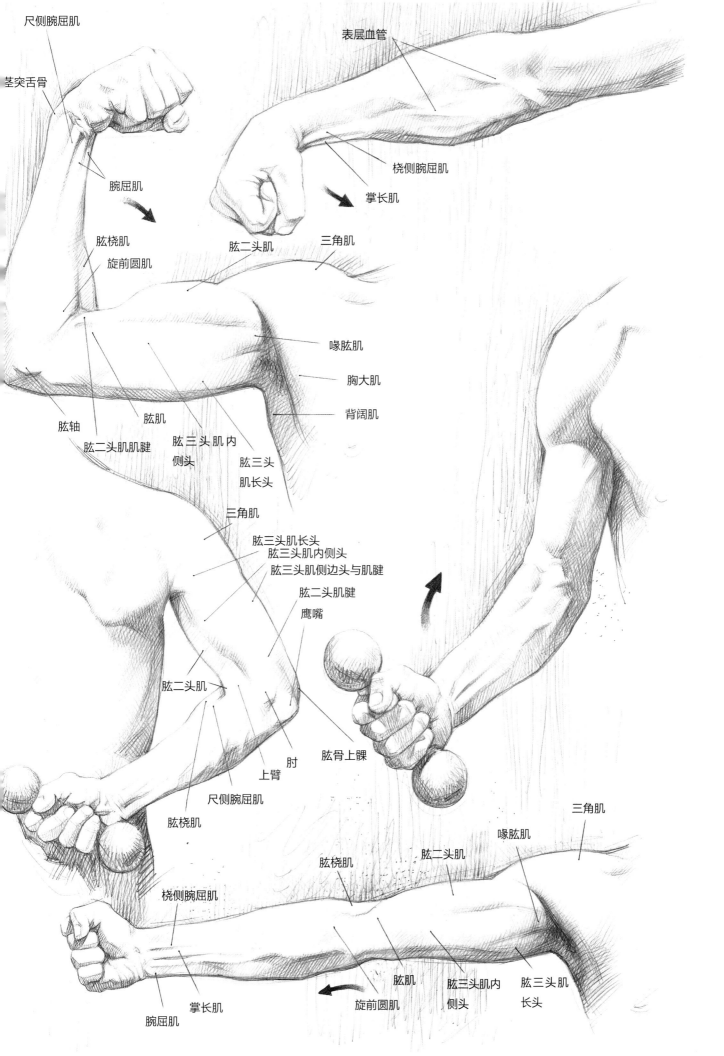

尺侧腕屈肌

表层血管

茎突舌骨

腕屈肌

桡侧腕屈肌

掌长肌

肱桡肌

肱二头肌

三角肌

旋前圆肌

喙肱肌

胸大肌

背阔肌

肱轴

肱肌

肱二头肌肌腱

肱三头肌内侧头

肱三头肌长头

三角肌

肱三头肌长头

肱三头肌内侧头

肱三头肌侧边头与肌腱

肱二头肌腱

鹰嘴

肱二头肌

肘

上臂

肱骨上髁

尺侧腕屈肌

肱桡肌

桡侧腕屈肌

肱桡肌

肱二头肌

喙肱肌

三角肌

掌长肌

腕屈肌

肱肌

旋前圆肌

肱三头肌内侧头

肱三头肌长头

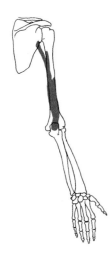

肱三头肌

o：长头起自肩胛骨的盂下
粗隆；外侧头和内侧头都起
自肱骨的背面

i：尺骨鹰嘴

a：伸前臂、内收上臂

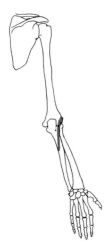

肘肌

o：肱骨外上髁

i：尺骨鹰嘴的外侧面

a：伸展上臂

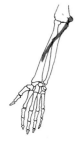

旋前圆肌

o：肱骨内上髁前臂筋膜

i：桡骨外侧面的中部

a：弯曲前臂，翻转前臂，将手
掌转向下

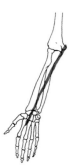

桡侧腕屈肌

o：肱骨内上髁

i：第二掌骨底前面

a：弯曲手腕及外展桡腕关节

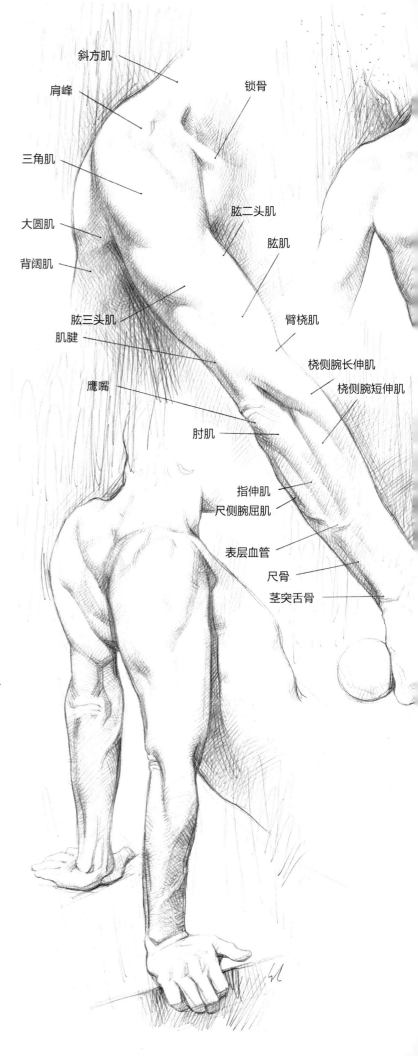

斜方肌

肩峰

锁骨

三角肌

肱二头肌

肱肌

大圆肌

背阔肌

肱三头肌

臂桡肌

肌腱

桡侧腕长伸肌

桡侧腕短伸肌

鹰嘴

肘肌

指伸肌

尺侧腕屈肌

表层血管

尺骨

茎突舌骨

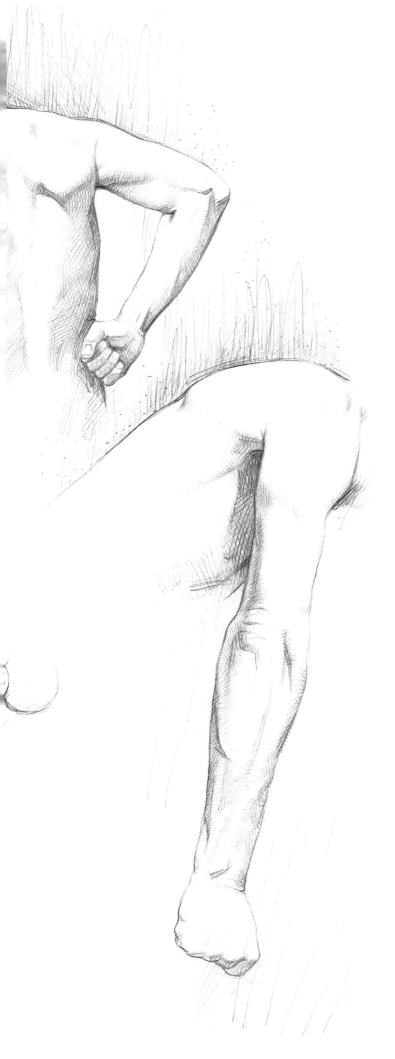

掌长肌

o：肱骨内上髁和前臂筋膜

i：掌腱膜

a：屈腕

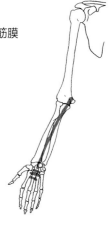

尺侧腕屈肌

o：肱骨内上髁、前臂深筋膜

i：豌豆骨

a：屈和内收腕

指深屈肌

o：尺骨近侧端前面及骨间膜上部

i：第二到第五指远节指骨底前面

a：弯曲第二到第五指远节指骨

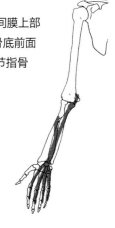

肱桡肌

o：肱骨外上髁嵴

i：桡骨茎突基底部

a：屈肘并使前臂从旋前或旋后位回到中间位置

桡侧腕长伸肌

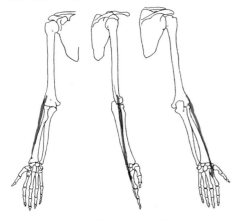

o：肱骨外侧髁上嵴下部和外侧踝的前面

i：第二掌骨底的背面

a：伸腕

桡侧腕短伸肌

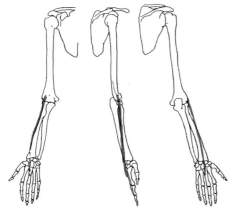

o：肱骨外上髁

i：第三掌骨底的背面

a：伸腕

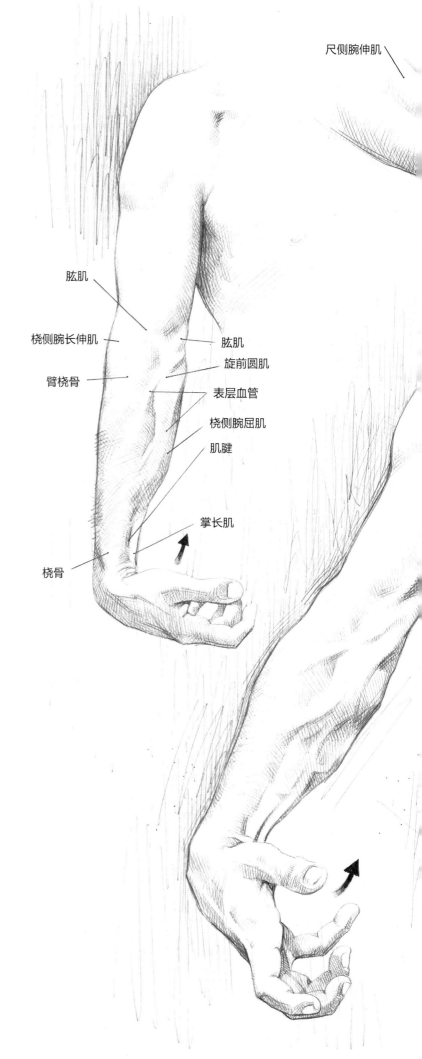

尺侧腕伸肌

肱肌

桡侧腕长伸肌

臂桡骨

肱肌

旋前圆肌

表层血管

桡侧腕屈肌

肌腱

掌长肌

桡骨

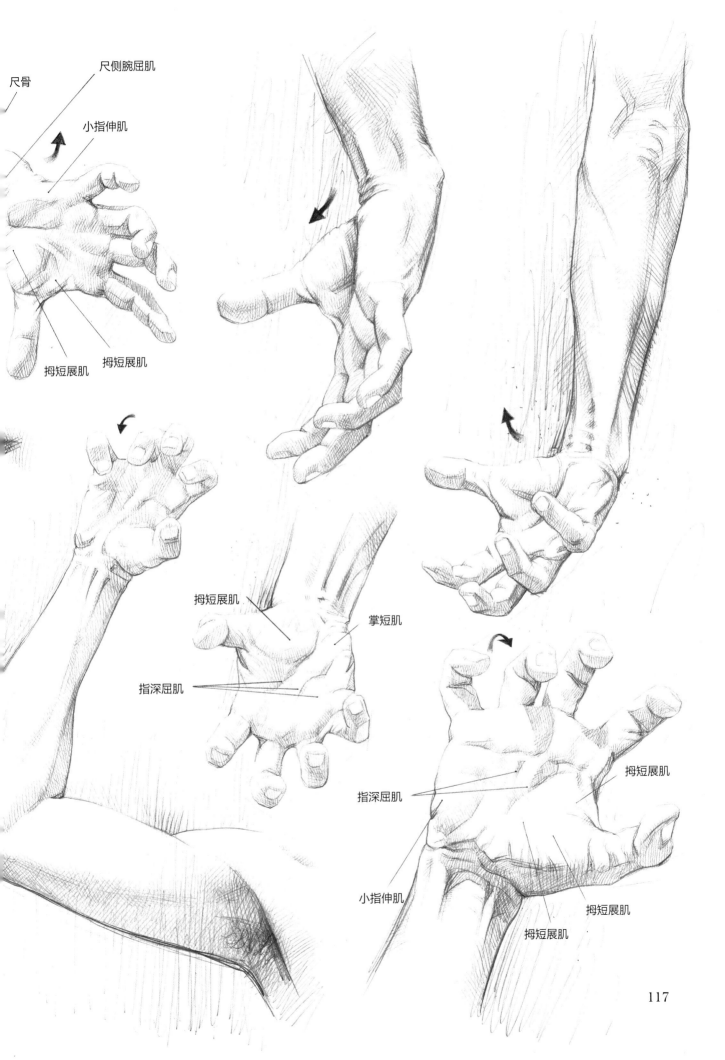

尺骨
尺侧腕屈肌
小指伸肌
拇短展肌
拇短展肌

拇短展肌
掌短肌
指深屈肌

指深屈肌
拇短展肌
小指伸肌
拇短展肌
拇短展肌

117

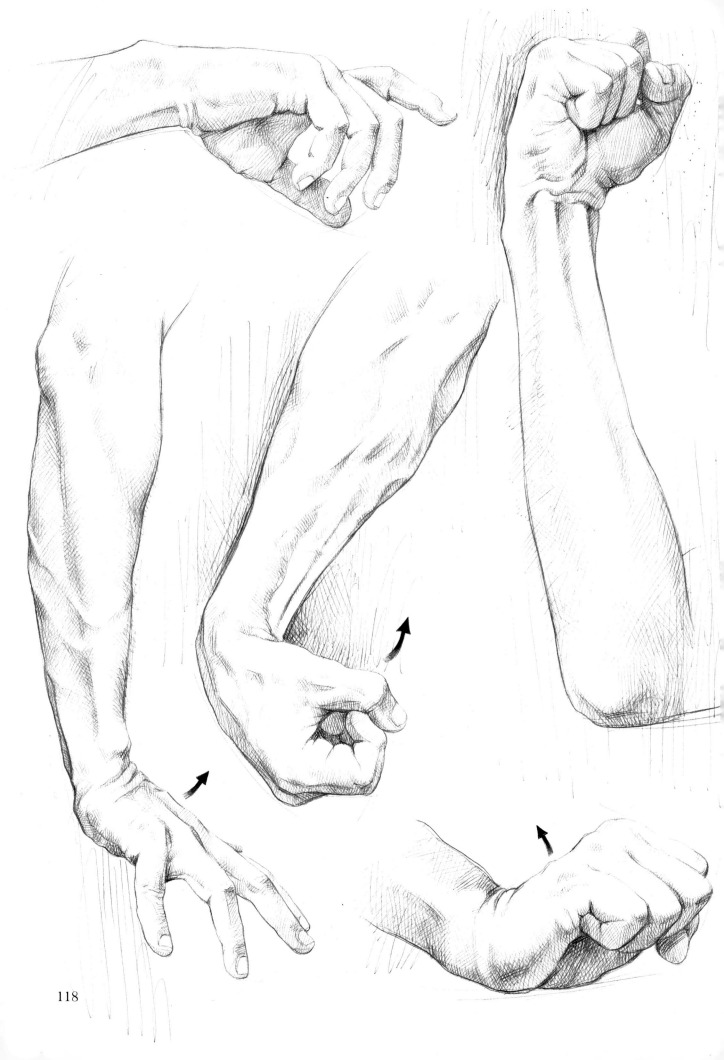

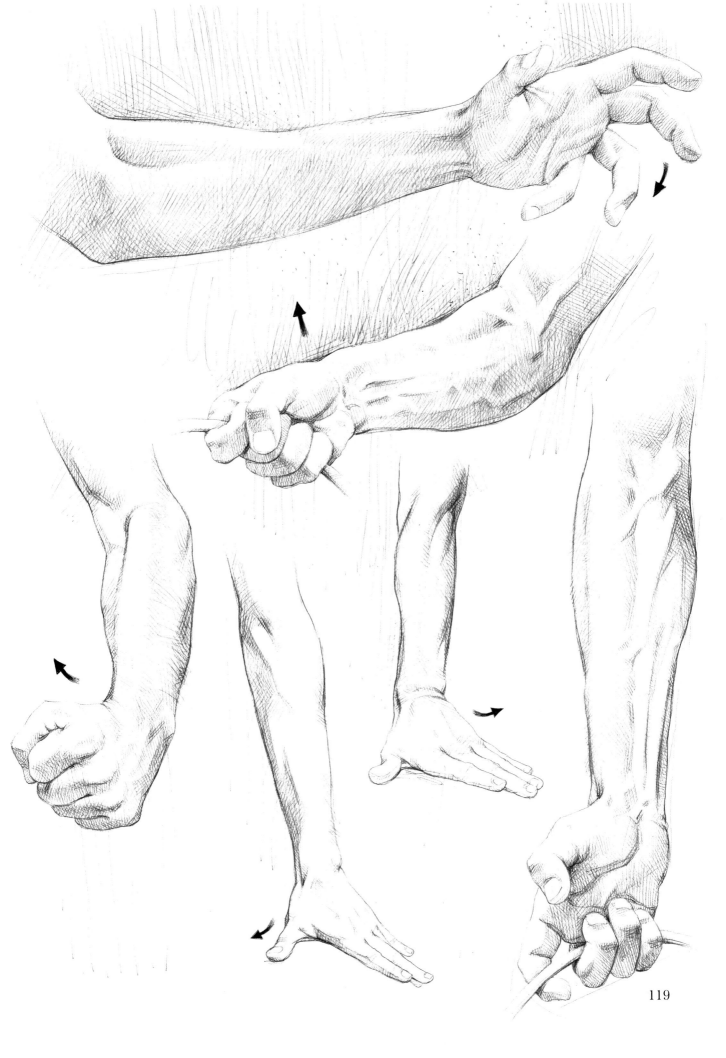

指深屈肌

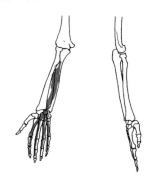

o：尺骨冠突内侧和骨间膜的尺侧半

i：手指末节指骨的根部

a：弯曲除拇指外的手指

拇长屈肌

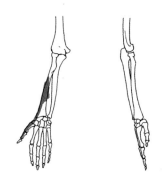

o：桡、尺骨上端的前面和骨间膜

i：拇指末节指骨底

a：弯曲拇指

旋前圆肌

o：肱骨内上髁前臂筋膜

i：桡骨外侧面的中部

a：使前臂旋前

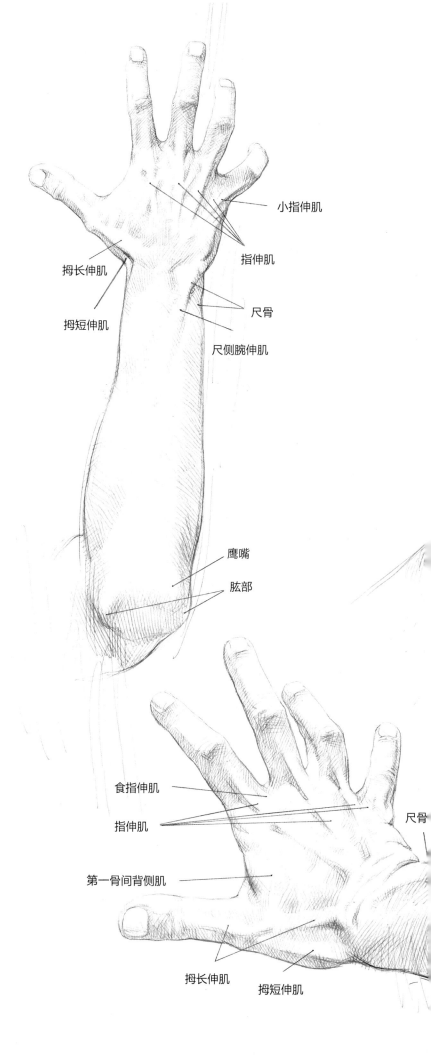

小指伸肌

指伸肌

拇长伸肌

尺骨

拇短伸肌

尺侧腕伸肌

鹰嘴

肱部

食指伸肌

指伸肌

尺骨

第一骨间背侧肌

拇长伸肌

拇短伸肌

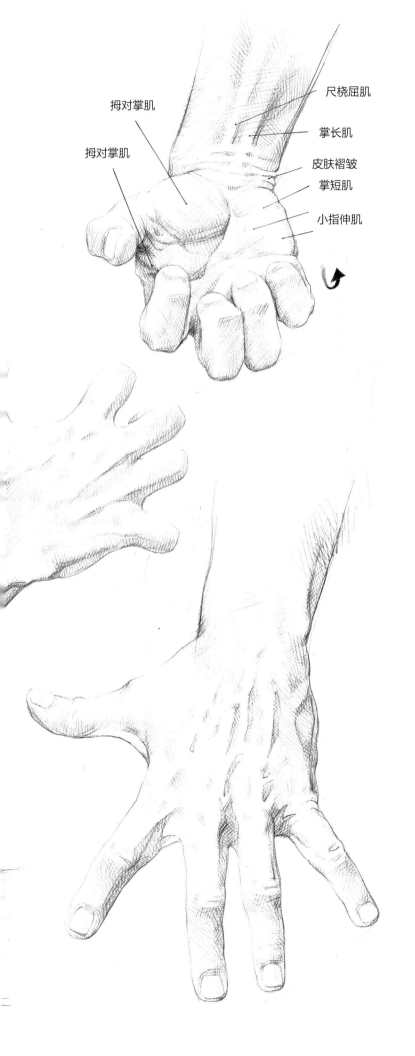

拇对掌肌

拇对掌肌

尺桡屈肌

掌长肌

皮肤褶皱

掌短肌

小指伸肌

小指伸肌

o：肱骨外上髁

i：小指第一指骨背侧扩大部

a：腕部的伸展和外展（朝向尺骨），伸展小指

手部伸肌

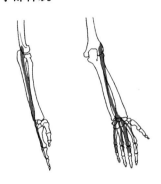

o：肱骨

i：四根手指的指骨

a：伸展手指与手臂

尺侧腕伸肌

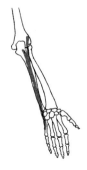

o：肱骨外上髁、前臂筋膜和尺骨后缘

i：第五掌骨底后面

a：伸腕

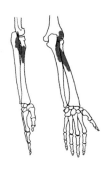

旋后肌

o：肱骨外上髁桡侧副韧带和环状韧带,及尺骨旋后肌嵴

i：桡骨上端前表面和侧表面

a：向上旋转前臂

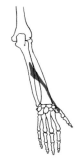

拇长展肌

o：桡骨、尺骨的背面和前臂骨间膜

i：第一掌骨底

a：伸展拇指

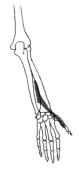

拇短伸肌

o：桡、尺骨背面和骨间膜

i：拇指第一节指骨底

a：伸展拇指

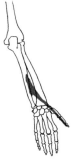

拇长伸肌

o：桡骨近侧端前面

i：拇指远节指骨底

a：外展拇指

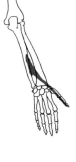

食指伸肌

o：尺骨被侧面中下部及邻近的骨间膜

i：第二指（食指）末端指骨

a：伸展食指

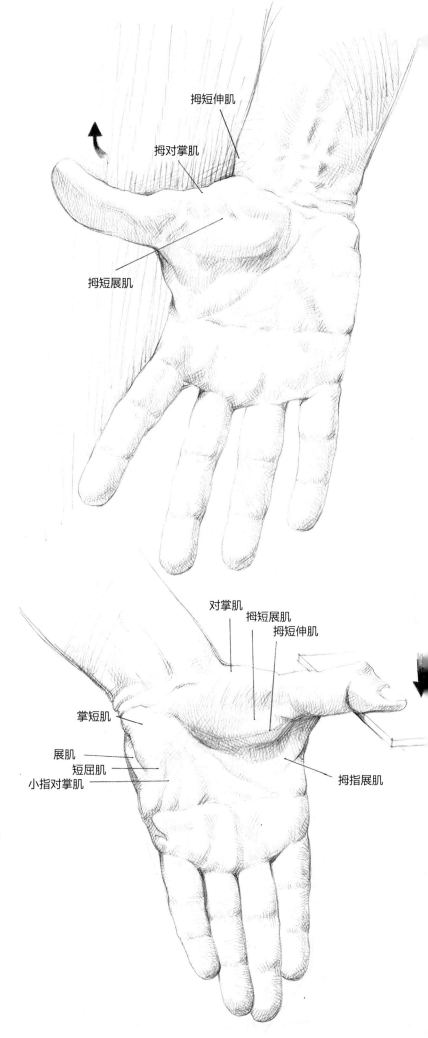

拇短伸肌

拇对掌肌

拇短展肌

对掌肌

拇短展肌

拇短伸肌

掌短肌

展肌

短屈肌

小指对掌肌

拇指展肌

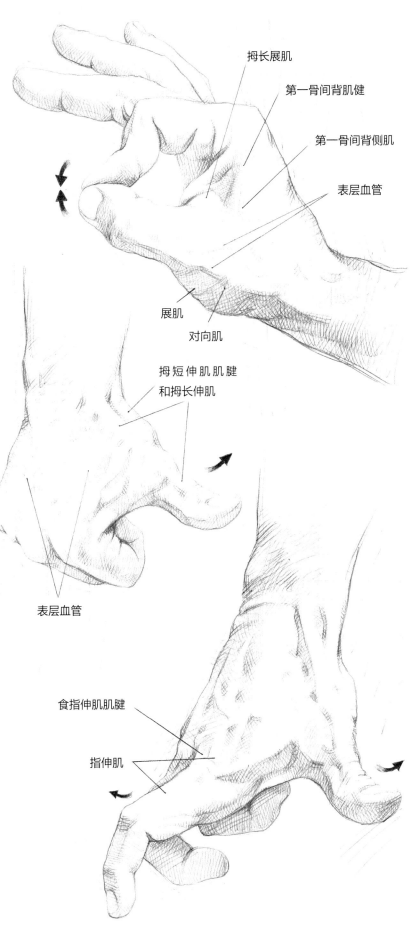

拇长展肌

第一骨间背肌健

第一骨间背侧肌

表层血管

展肌

对向肌

拇短伸肌肌腱
和拇长伸肌

表层血管

食指伸肌肌腱

指伸肌

拇短展肌

o：腕横韧带远端的桡侧半、大多角骨嵴和舟骨
结节

i：掌指关节的桡侧关节囊、桡侧籽骨、拇指背
侧伸肌腱扩张部

a：拇指外展

拇短屈肌

o：手掌表面伸展出来的双头肌肉

i：拇指第一节指骨

a：弯曲拇指

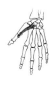

拇对掌肌

o：屈肌支持带及大多角骨

i：第一掌骨桡侧

a：使拇指对掌

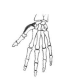

拇长展肌

o：桡骨、尺骨的背面和前臂骨间膜

i：第一掌骨底

a：内收、外展拇指

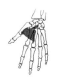

小指伸肌

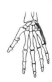 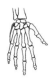

o：肱骨外上髁总肌腱

i：第五指（小指）末端
指骨

a：腕部的伸展和外展（朝
向尺骨），伸展第五手指

小指短屈肌

o：钩骨，横向韧带

i：第五指的第一节指骨

a：弯曲小指

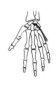 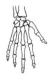

小指对掌肌

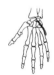

o：钩骨，横向韧带

i：第四根腕骨

a：使小指与拇指对章

蚓状肌

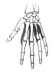

蚓状肌为四条蚯蚓状的长肌，位于
手掌中部，掌腱膜深面，各指深屈
肌腱之间。

a：四根手指第一节指骨的弯曲，第
二第三节指骨的伸展

骨间肌

o：掌和跖骨上端

i：掌指和跖趾关节的两个近侧籽骨

a：弯曲第一节指骨，手指的内收与展开

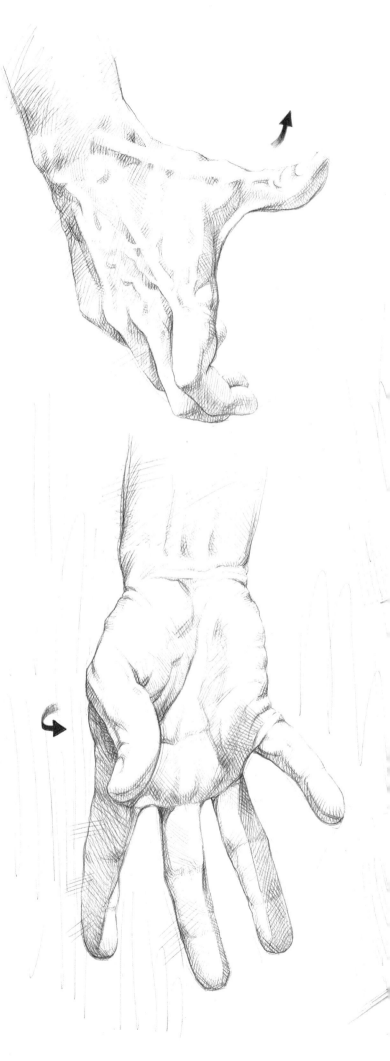

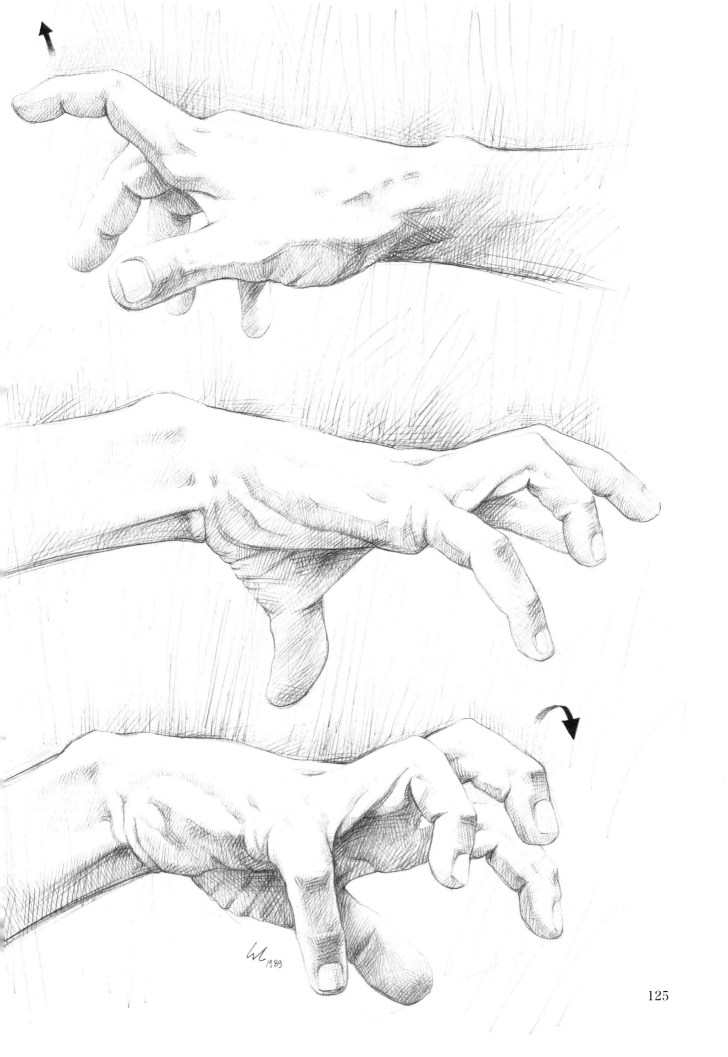

下肢肌肉

人体的下肢可分为三个部分：大腿、小腿和足部。骨盆由髂骨、坐骨及耻骨组成。下肢通过关节在臀部位置与骨盆相连接。

大腿部分呈圆锥形，靠近臀部的地方直径较大，靠近膝部的地方直径较小。位于股骨附近的肌肉可分为三类：前部（伸张肌）、后部（收缩肌）和中部（内收肌）。膝盖位于大小腿之间的连接部位。

小腿呈圆形，靠近足部的地方直径更小。位于胫骨和腓骨附近的肌肉可分为前侧肌肉与后部肌肉，前者以足部伸张肌为主，后者以收缩肌为主。

足部的骨骼包括跗骨、跖骨与趾骨，造成了足部的弓起。肌肉部分是肉眼不可见的，包括足底肌肉和足背肌肉。足背上分布着伸张肌肌腱。

无论人体处于直立还是运动状态，下肢部位的关节运动与肌腱对维持人体外部形态起到了举足轻重的作用。

腰小肌

o：第十二胸椎体及第一腰椎体侧面

i：髂骨、耻骨部分

a：前屈、外旋髋关节

腰大肌和髂肌（髂腰肌）

o：腰大肌起自腰椎体的侧面和横突，髂肌起自髂窝

i：股骨的小转子

a：屈与外旋大腿，下肢固定时使骨盆和躯干前屈

臀小肌

o：髂骨翼外面

i：股骨大转子

a：外展、内旋大腿，侧向弯曲骨盆部位

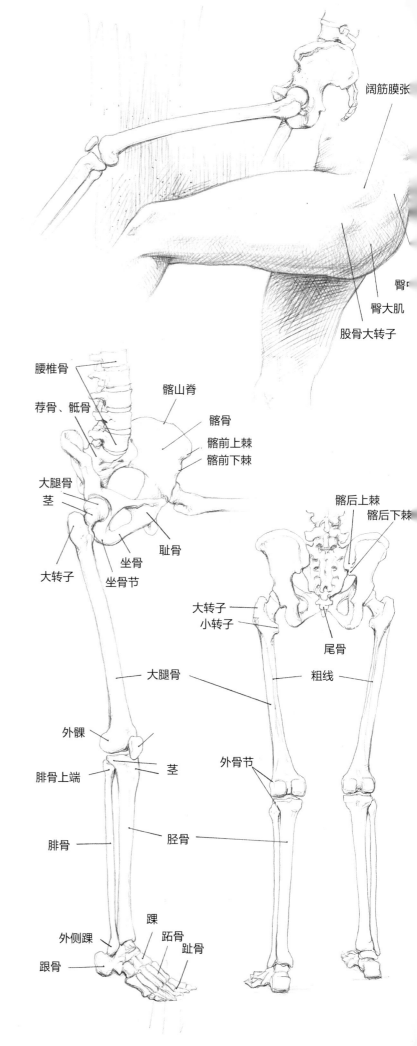

阔筋膜张

臀□

臀大肌

股骨大转子

腰椎骨

荐骨、骶骨

髂山脊

髂骨

髂前上棘

髂前下棘

大腿骨茎

髂后上棘

髂后下棘

大转子

耻骨

坐骨

坐骨节

大转子

小转子

尾骨

大腿骨

粗线

外髁

茎

外骨节

腓骨上端

腓骨

胫骨

踝

外侧踝

跖骨

趾骨

跟骨

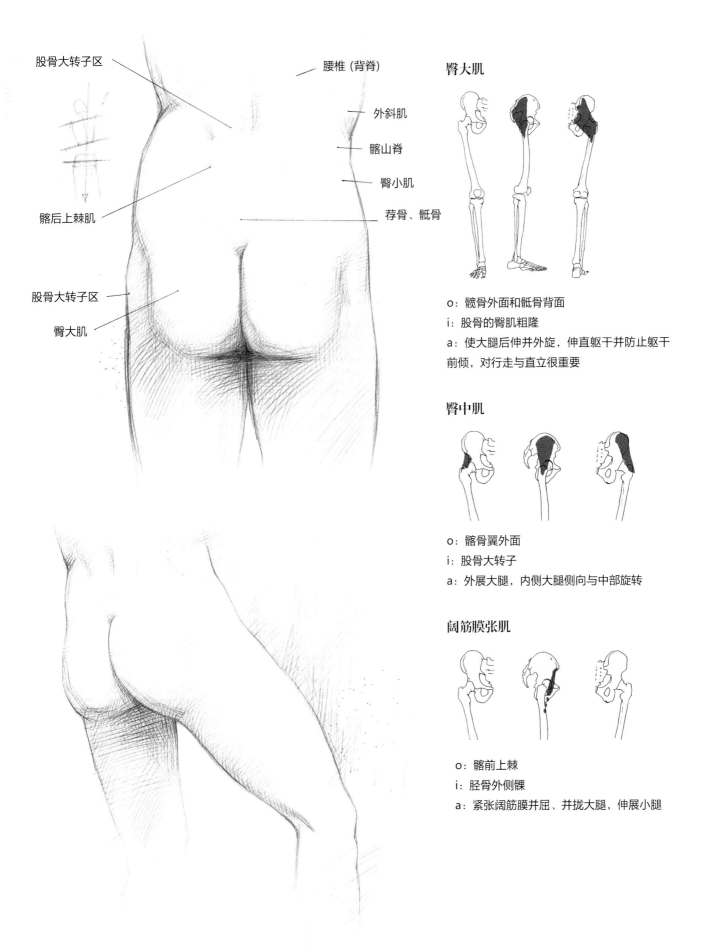

股骨大转子区

髂后上棘肌

股骨大转子区

臀大肌

腰椎（背脊）

外斜肌

髂山脊

臀小肌

荐骨、骶骨

臀大肌

o：髋骨外面和骶骨背面

i：股骨的臀肌粗隆

a：使大腿后伸并外旋，伸直躯干并防止躯干前倾，对行走与直立很重要

臀中肌

o：髂骨翼外面

i：股骨大转子

a：外展大腿，内侧大腿侧向与中部旋转

阔筋膜张肌

o：髂前上棘

i：胫骨外侧髁

a：紧张阔筋膜并屈、并拢大腿，伸展小腿

127

梨状肌

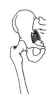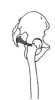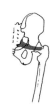

o：第二到第四骶椎前面

i：股骨大转子

a：大腿的外展和外旋

闭孔内肌

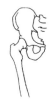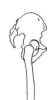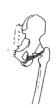

o：闭孔膜内面及其周围骨面

i：转子间窝

a：大腿向外旋转

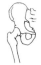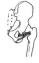

上下孖子肌

o：坐骨棘与骨节

i：股骨

a：股骨旋转

股四头肌

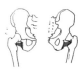

o：髂前下棘

i：胫骨粗隆

a：伸膝、仲大腿

缝匠肌

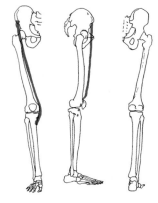

o：髂前上棘

i：胫骨上端内侧面

a：弯曲大腿、小腿；向内旋转小腿

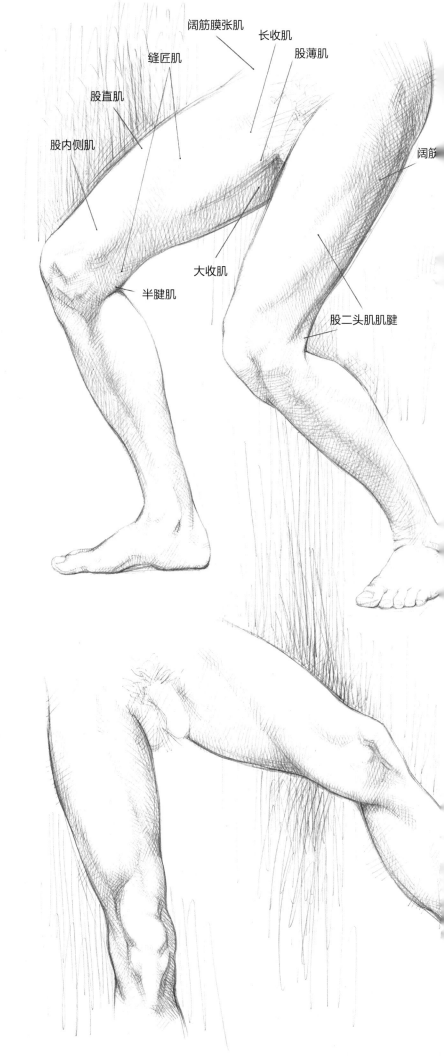

阔筋膜张肌
长收肌
缝匠肌
股薄肌
股直肌
股内侧肌
阔筋
大收肌
半腱肌
股二头肌肌腱

股薄肌

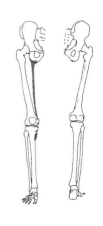

o：耻骨下支

i：胫骨粗隆内侧

a：弯曲、内收、向外旋转
小腿

耻骨肌

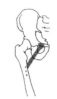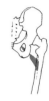

o：耻骨疏和耻骨上支

i：股骨小转子以下的耻骨线

a：内收、弯曲、向外旋转大腿

长收肌

o：耻骨上支外面

i：股骨粗线内侧唇中部

a：内收、外旋、微屈髋关节

短收肌

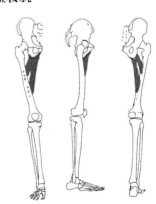

o：耻骨下支外面

i：股骨粗线上部

a：内收、侧向旋转大腿

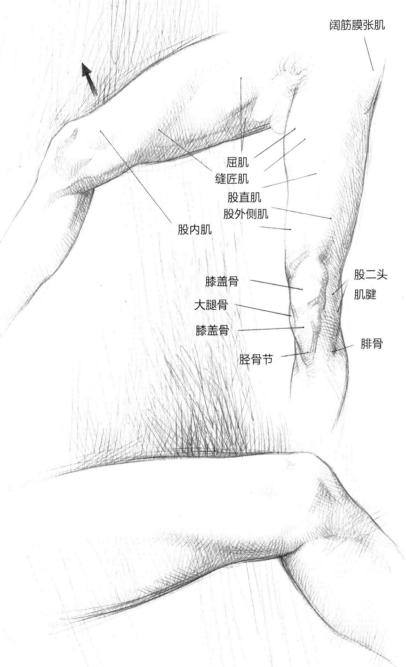

阔筋膜张肌

屈肌
缝匠肌
股直肌
股外侧肌
股内肌

膝盖骨
大腿骨
膝盖骨
胫骨节

股二头
肌腱

腓骨

股四头肌

由四个头组成即股直肌、股中肌、股外肌和股内肌组成。

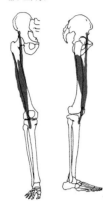

股直肌o：髂前下棘

股外肌o：股骨粗线外侧唇

股内肌o：股骨粗线内侧唇

股中肌o：股骨体前面

i：四个头合并成一条肌腱，包绕髌骨，向下形成髌韧带止于胫骨粗隆

a：总的运动效果：小腿伸展到大腿或大腿伸展到小腿，弯曲大腿，帮助直立。

大收肌

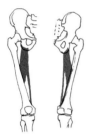

o：坐骨结节、坐骨支和耻骨下支

i：股骨粗线内侧唇上三分之二及股骨内上髁

a：髋关节内收、伸和外旋

股二头肌

o：长头起自坐骨结节，短头起自股骨粗线外侧唇下半部

i：腓骨头

a：小腿的弯曲，大腿的伸张，下肢弯曲后的外旋

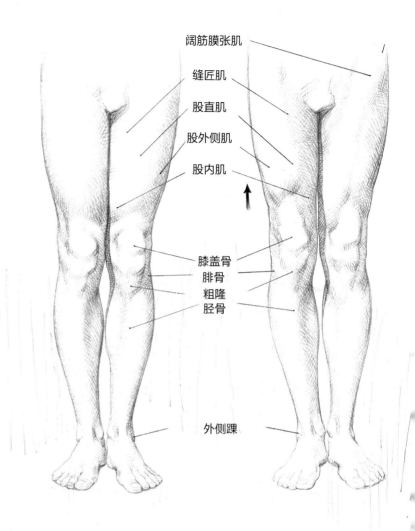

阔筋膜张肌

缝匠肌

股直肌

股外侧肌

股内肌

膝盖骨
腓骨
粗隆
胫骨

外侧踝

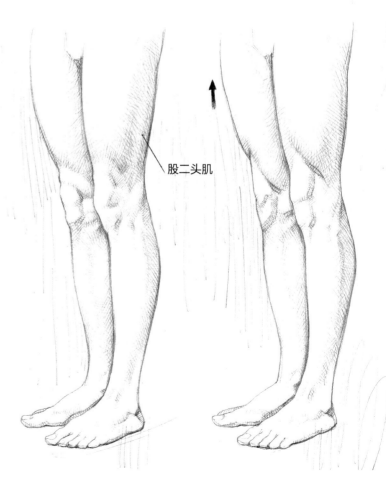

股二头肌

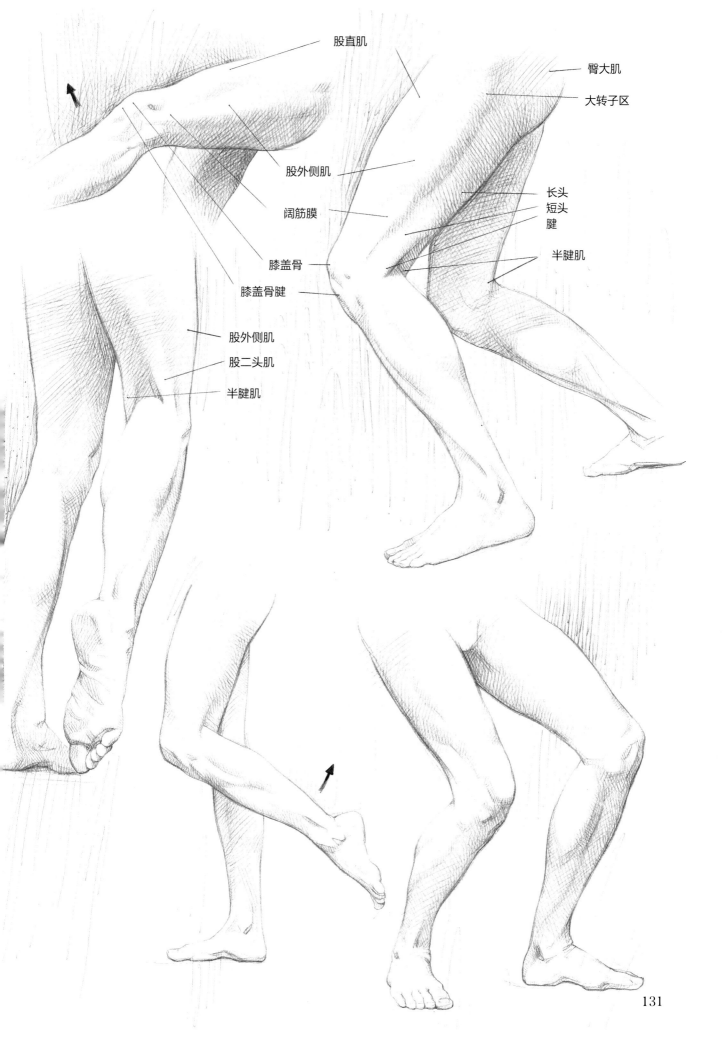

股直肌

臀大肌

大转子区

股外侧肌

阔筋膜

长头
短头
腱

半腱肌

膝盖骨

膝盖骨腱

股外侧肌

股二头肌

半腱肌

131

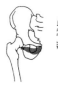

闭孔外肌

o：闭孔膜外面及其周围骨面

i：转子间窝

a：使大腿外旋

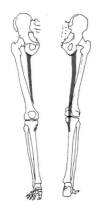

半腱肌

o：坐骨结节

i：胫骨上端的内侧

a：屈小腿，伸大腿，内旋小腿

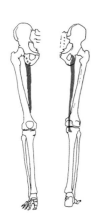

半膜肌

o：坐骨结节

i：胫骨内侧髁后面

a：伸髋关节，屈膝关节并微旋内

胫骨前肌

o：胫、腓骨上端与骨间膜

i：第一楔骨和第一跖骨底

a：伸踝关节，使足内翻

趾长伸肌

o：胫骨外侧踝，腓骨近侧端四分之三内侧面，及邻近的骨间膜前面

i：除大脚趾外的四根脚趾

a：伸趾并可使足背屈

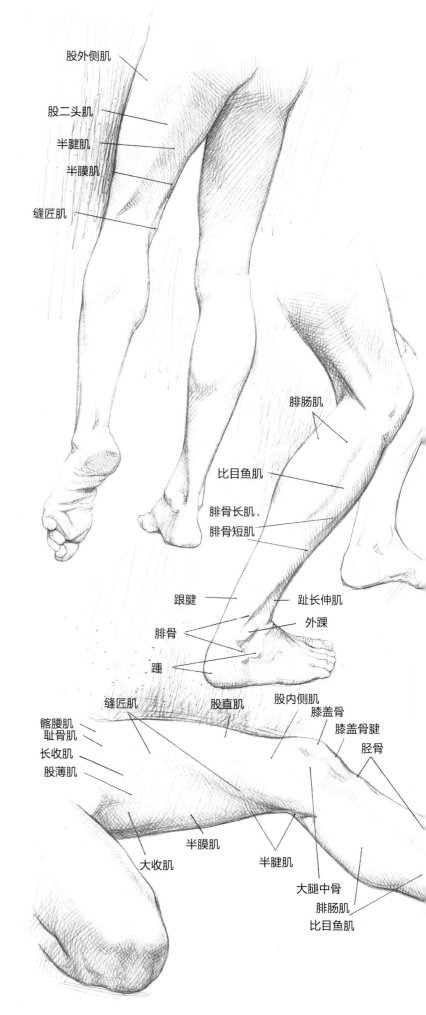

股外侧肌

股二头肌

半腱肌

半膜肌

缝匠肌

腓肠肌

比目鱼肌

腓骨长肌、
腓骨短肌

跟腱

趾长伸肌

腓骨

外踝

踵

缝匠肌

股直肌

股内侧肌

髂腰肌
耻骨肌

长收肌

股薄肌

膝盖骨

膝盖骨腱

胫骨

大收肌

半膜肌

半腱肌

大腿中骨
腓肠肌
比目鱼肌

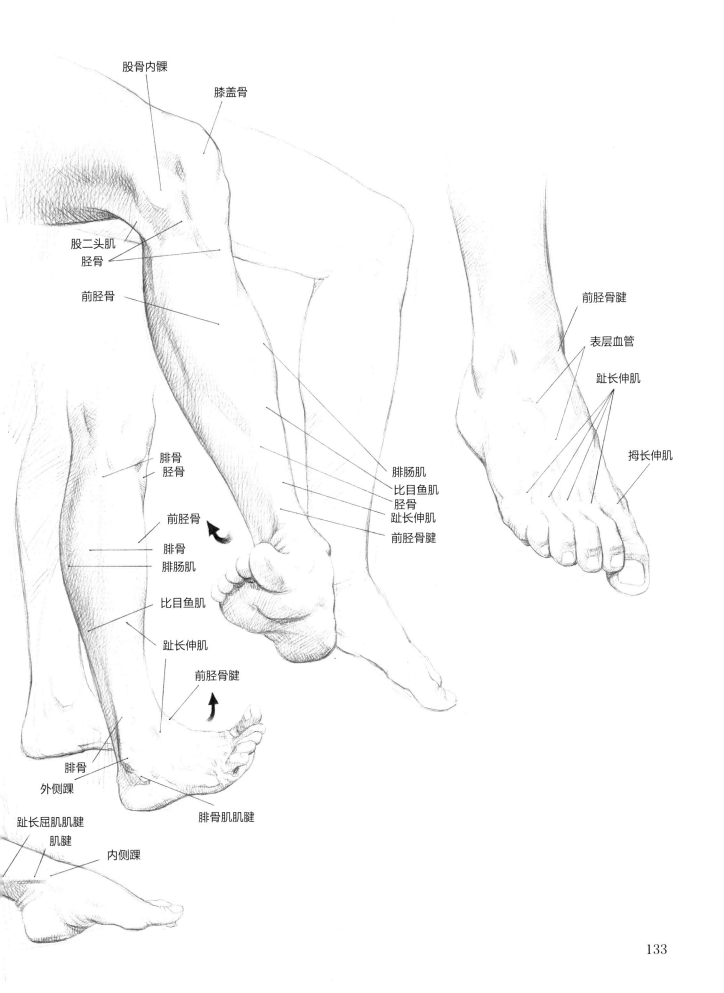

股骨内髁

膝盖骨

股二头肌
胫骨

前胫骨

前胫骨腱

表层血管

趾长伸肌

腓骨
胫骨

拇长伸肌

前胫骨

腓肠肌
比目鱼肌
胫骨
趾长伸肌
前胫骨腱

前胫骨

腓骨
腓肠肌

比目鱼肌

趾长伸肌

前胫骨腱

腓骨

外侧踝

趾长屈肌肌腱
肌腱

腓骨肌肌腱

内侧踝

133

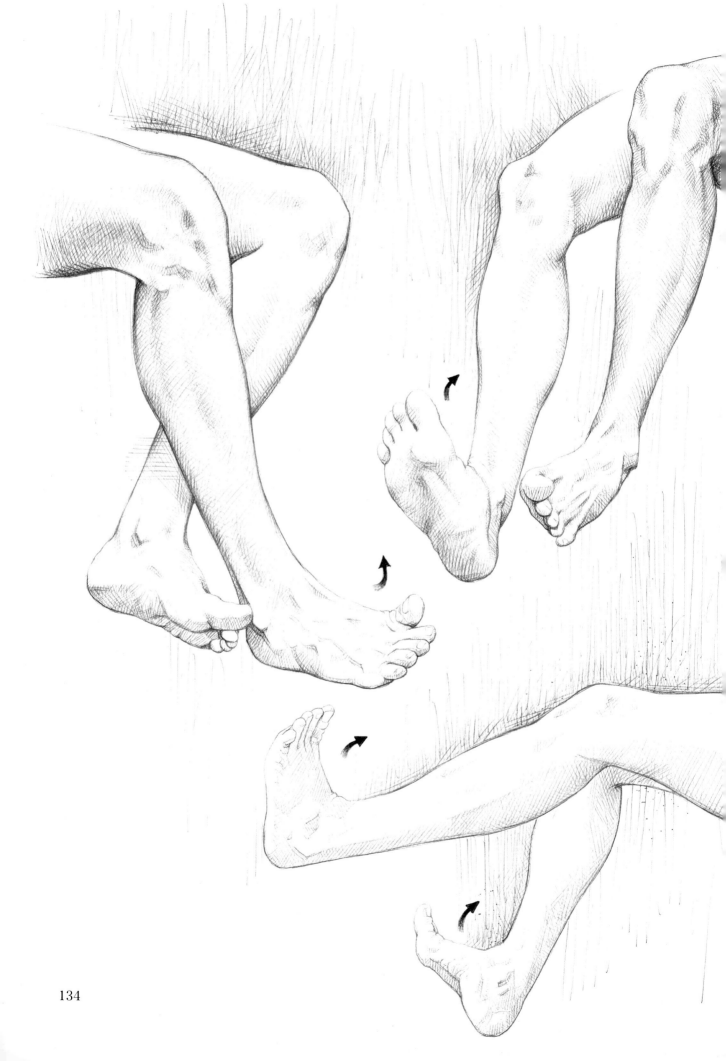

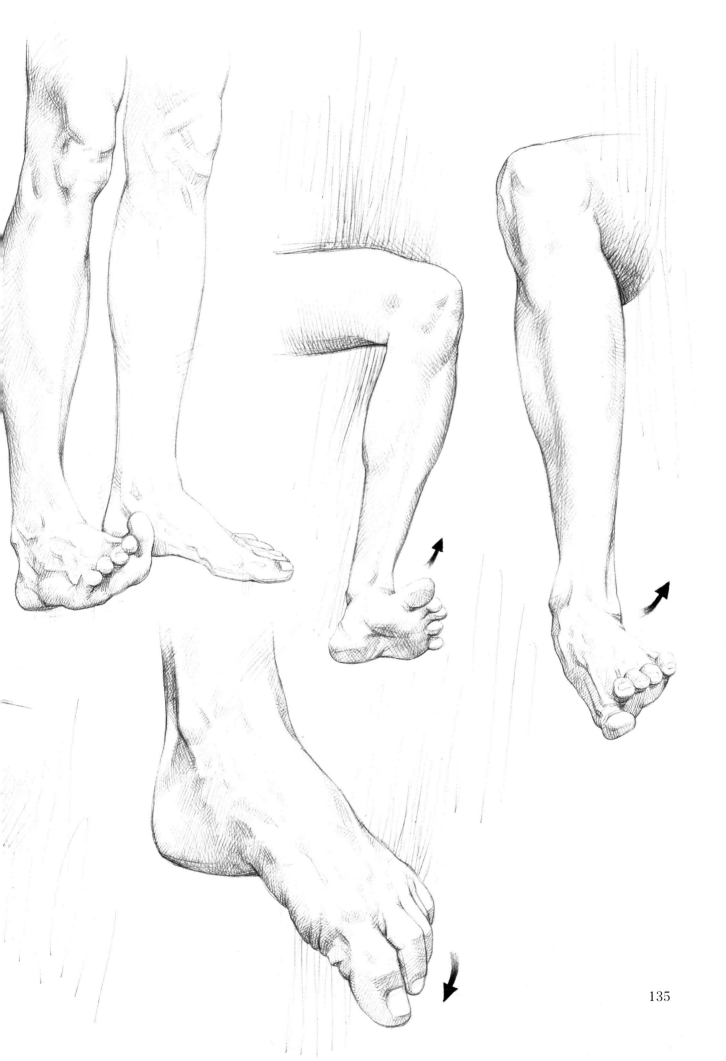

第三腓骨肌

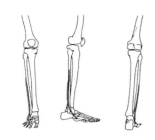

o：腓骨下三分之一的前面及骨间膜

i：第五跖骨底背侧面

a：足部的外展与侧转

（足）拇长伸肌

o：骨内侧面下三分之二处和骨间膜

i：拇趾远节趾骨底

a：伸踝关节、伸拇指

腓骨肌

腓骨肌可分为腓骨长肌和腓骨短肌。

腓骨长肌

o：腓骨头

i：第一楔骨和第一跖骨基底部

腓骨短肌

o：腓骨外侧面下方

i：第五跖骨底

a：使足外翻并向外弯曲

跖肌

o：股骨外上髁腓肠肌外侧头的上方

i：跟骨的内缘

a：弯曲足部的脚底，弯曲小腿

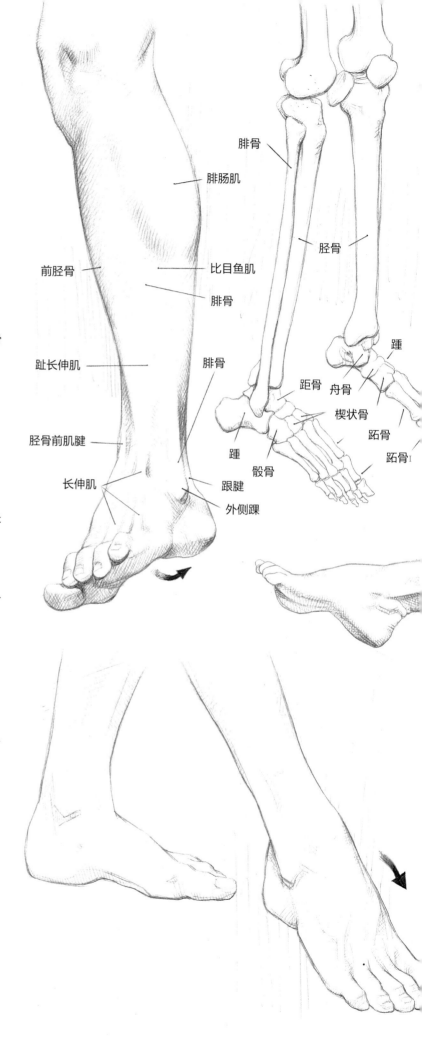

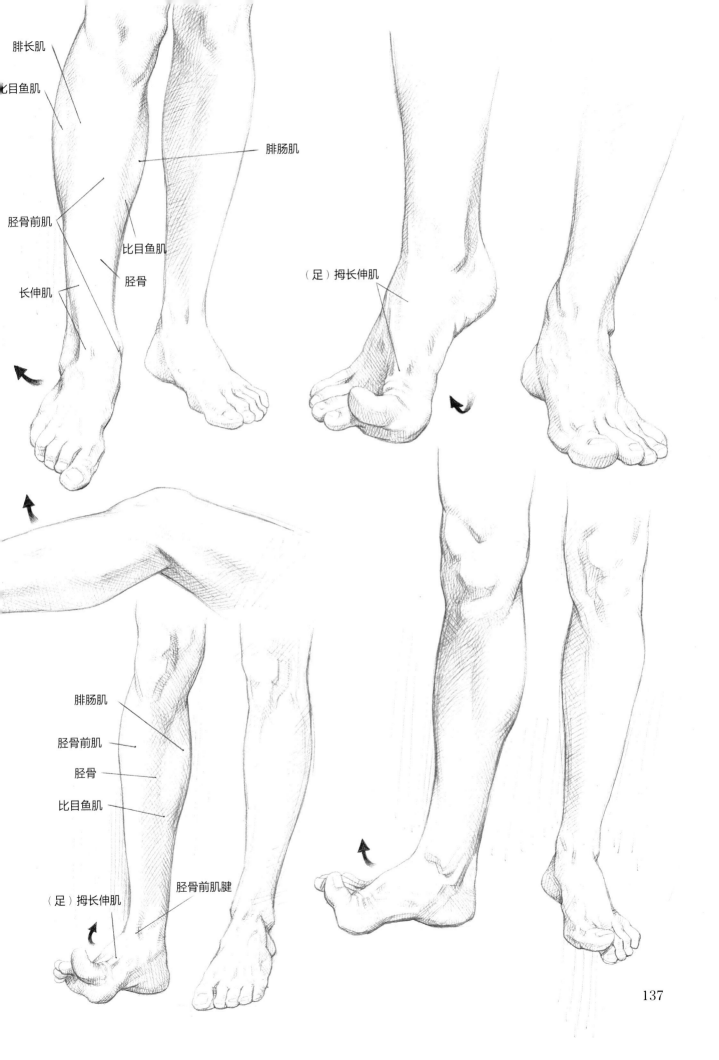

腓长肌

比目鱼肌

腓肠肌

胫骨前肌

比目鱼肌

长伸肌

胫骨

（足）拇长伸肌

腓肠肌

胫骨前肌

胫骨

比目鱼肌

（足）拇长伸肌

胫骨前肌腱

腓肠肌

小腿三头肌的表层肌肉

o：中头或长头为内侧踝，短头为踝骨侧

i：跟骨结节

a：弯曲足部，弯曲小腿，固定踝关节（这一系列复杂的动作对于行走与直立非常重要）

比目鱼肌

这是小腿三头肌的深层肌肉，表层肌肉为腓肠肌

o：胫骨、腓骨上端的后面

i：跟腱止于足底

a：伸展足部，弯曲脚底

腿弯部

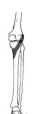

o：股骨

i：胫骨

a：弯曲、内旋小腿

趾长屈肌

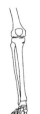 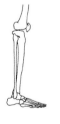

o：胫骨上部后面

i：第二到第五趾远节趾骨底

a：屈踝关节，屈二到第五趾

拇长屈肌

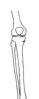

o：桡、尺骨上端的前面和骨间膜

i：拇指末节指骨底

a：屈拇指

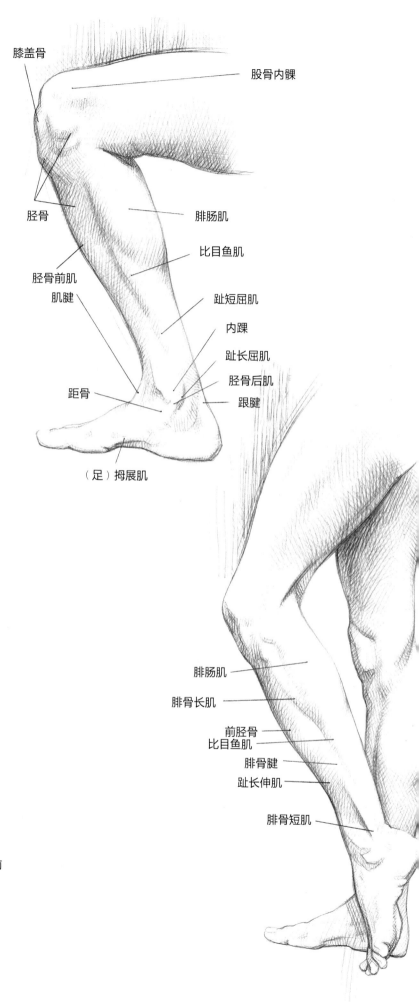

膝盖骨

股骨内髁

胫骨

腓肠肌

比目鱼肌

胫骨前肌

趾短屈肌

肌腱

内踝

趾长屈肌

胫骨后肌

距骨

跟腱

（足）拇展肌

腓肠肌

腓骨长肌

前胫骨
比目鱼肌

腓骨腱

趾长伸肌

腓骨短肌

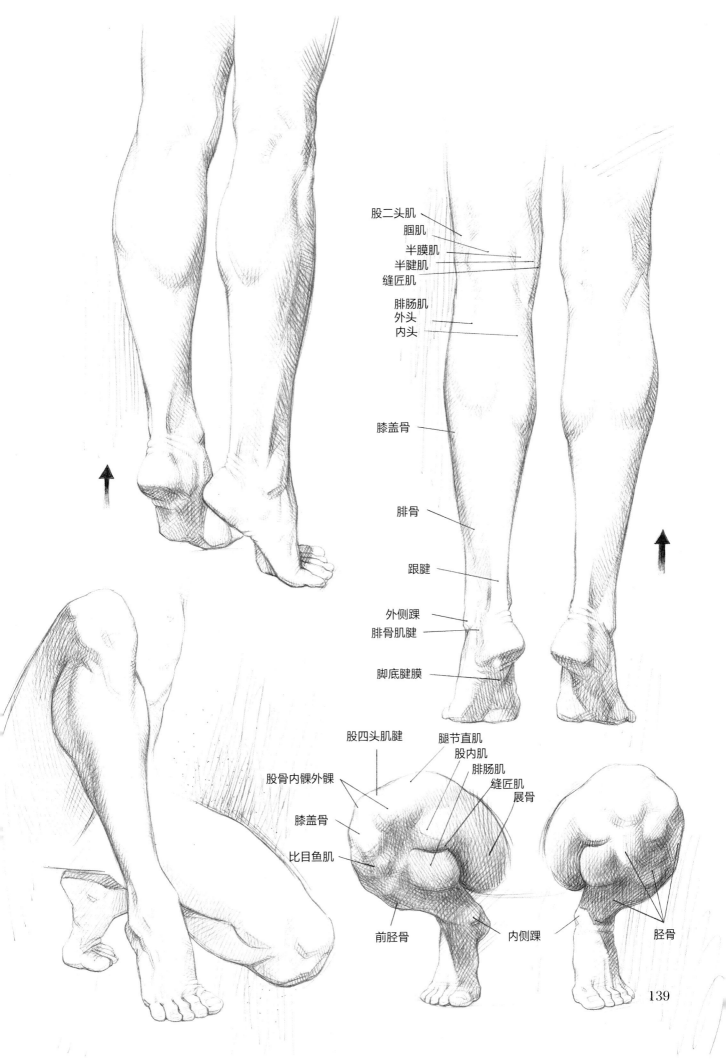

股二头肌
腘肌
半膜肌
半腱肌
缝匠肌

腓肠肌
外头
内头

膝盖骨

腓骨

跟腱

外侧踝
腓骨肌腱

脚底腱膜

股四头肌腱　　　腿节直肌
　　　　　　　　股内肌
股骨内髁外髁　　　腓肠肌
　　　　　　　　缝匠肌
膝盖骨　　　　　　展骨

比目鱼肌

前胫骨　　　内侧踝　　　胫骨

139

胫骨前肌

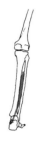

o：小腿骨间膜上三分之二及邻近的胫腓骨后面

i：舟骨楔形骨，第二到第四跖骨的足底表面

a：弯曲脚后跟，内收、内旋足跟

趾短伸肌

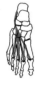 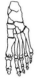

o：跟骨前端的上面和外侧面

i：第二到第四趾的趾背腱膜

a：背伸第二到第四趾

（足）拇短屈肌

o：足底表面的楔形骨

i：大脚趾第一节趾骨

a：弯曲大脚趾

（足）拇收肌

o：足底表面内收拇肌斜头，第二到第四跖骨，骰骨，楔形骨，肌肉横头，第三到第五跖骨与脚趾趾骨关节的关节囊

i：大脚趾第一节趾骨

a：大脚趾内收

（足）拇展肌

o：脚后跟

i：大脚趾第一节趾骨

a：大脚趾的弯曲和内收

140

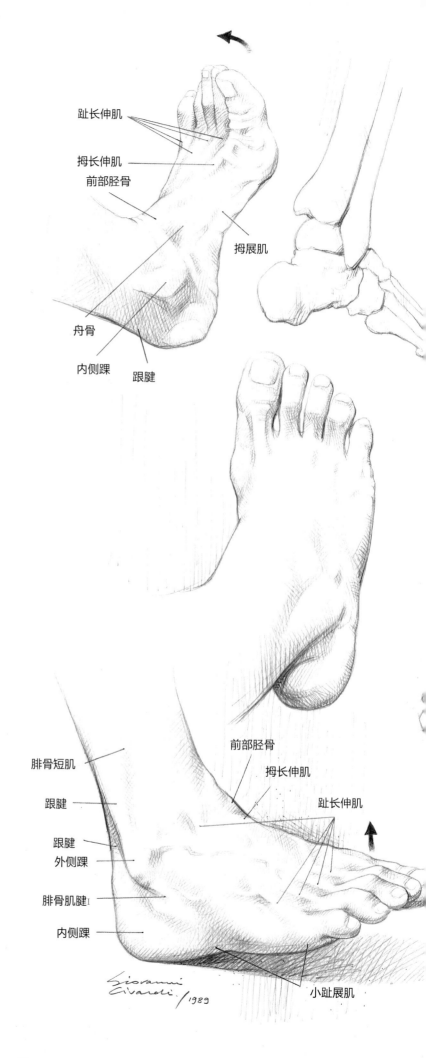

趾长伸肌
拇长伸肌
前部胫骨
拇展肌
舟骨
内侧踝
跟腱

腓骨短肌
跟腱
跟腱
外侧踝
腓骨肌腱
内侧踝

前部胫骨
拇长伸肌
趾长伸肌
小趾展肌

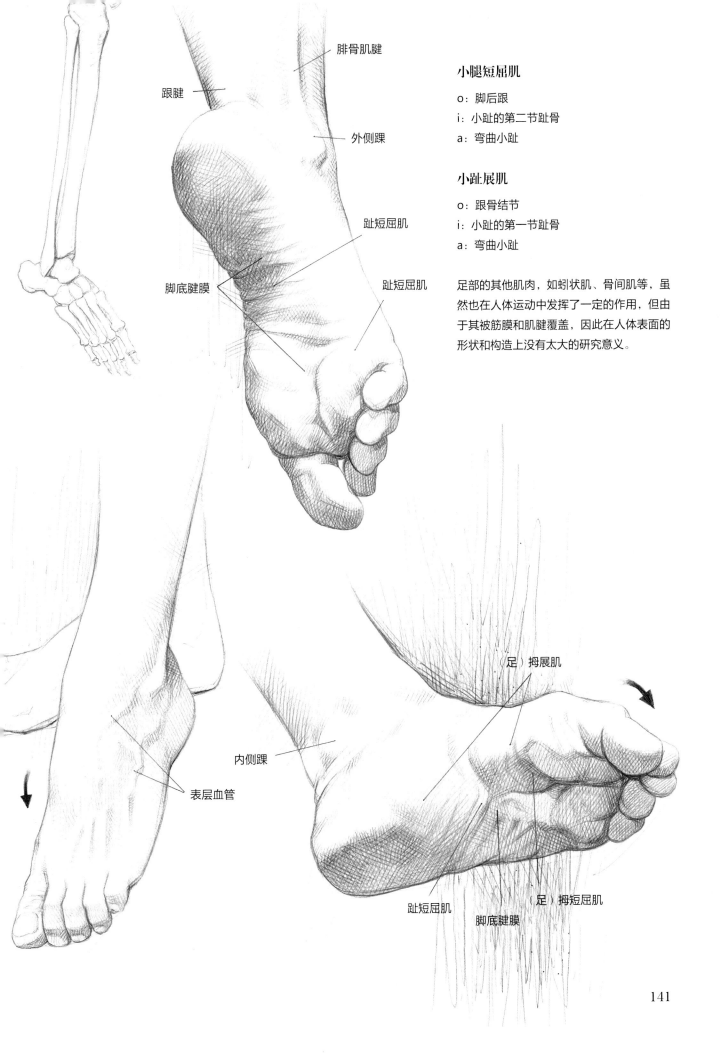

腓骨肌腱

跟腱

外侧踝

趾短屈肌

脚底腱膜

趾短屈肌

小腿短屈肌

o：脚后跟

i：小趾的第二节趾骨

a：弯曲小趾

小趾展肌

o：跟骨结节

i：小趾的第一节趾骨

a：弯曲小趾

足部的其他肌肉，如蚓状肌、骨间肌等，虽然也在人体运动中发挥了一定的作用，但由于其被筋膜和肌腱覆盖，因此在人体表面的形状和构造上没有太大的研究意义。

（足）拇展肌

内侧踝

表层血管

趾短屈肌

（足）拇短屈肌

脚底腱膜

骨骼结构

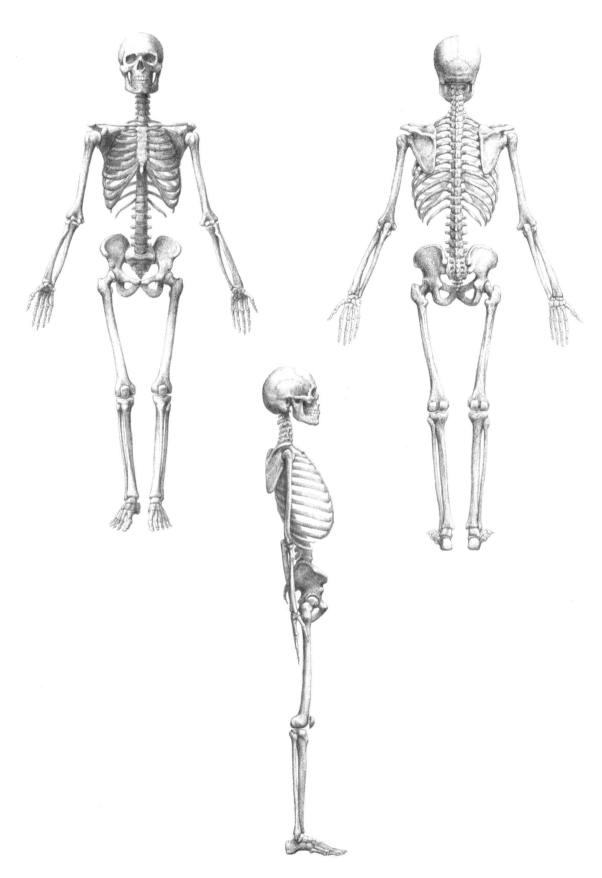

肌肉结构

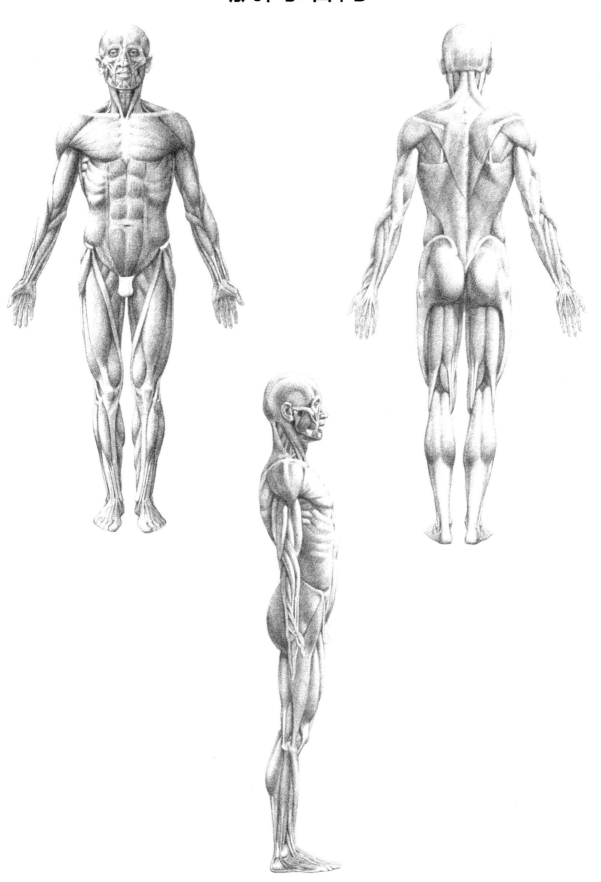

图书在版编目（CIP）数据

手足素描与人体解剖 /（意）乔瓦尼·席瓦尔第著；
周敏译 . -- 上海：上海书画出版社，2020.4
西方绘画技法经典教程
ISBN 978-7-5479-2326-9

Ⅰ.①手… Ⅱ.①乔… ②周… Ⅲ.①手 – 素描技法
– 教材②足 – 素描技法 – 教材③艺用人体解剖学 –
教材Ⅳ.①J214②J064

中国版本图书馆 CIP 数据核字 (2020) 第 060535 号

P6-69 © Il Castello S.r.l, 2003 *La Mano e Il Piede*

P70-143 © Il Castello S.r.l, 1990 *Note di Anatomia e Raffigurazione*

Via Milano 73/75, 20010 Cornaredo (MI)

合同登记号：图字：09-2020-283

西方绘画技法经典教程
手足素描与人体解剖

著　　者	【意】乔瓦尼·席瓦尔第
译　　者	周敏

策　　划	王　彬　黄坤峰
责任编辑	朱孔芬
审　　读	陈家红
技术编辑	包赛明
文字编辑	钱吉苓
装帧设计	树实文化
统　　筹	周　歆

出版发行	上海世纪出版集团 上海书画出版社
地　　址	上海市延安西路 593 号　200050
网　　址	www.ewen.co www.shshuhua.com
E - mail	shcpph@163.com
印　　刷	浙江新华印刷技术有限公司
经　　销	各地新华书店
开　　本	889×1194　1/16
印　　张	9
版　　次	2020 年 5 月第 1 版　2020 年 5 月第 1 次印刷
印　　数	0,001-4,300

书　　号	ISBN 978-7-5479-2326-9
定　　价	58.00 元

若有印刷、装订质量问题，请与承印厂联系